THE ART AND MAKING OF

THE ART AND MAKING OF

글 에밀리 젬러
소개 가이 리치

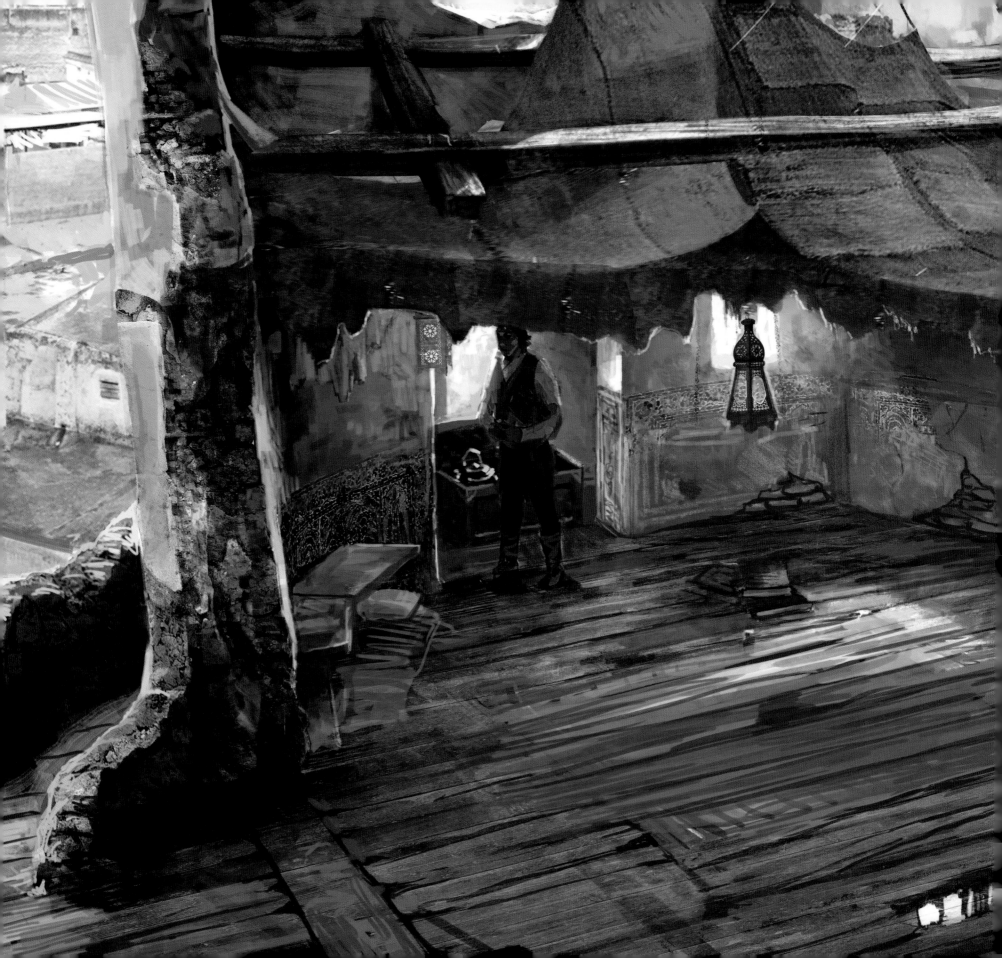

CONTENTS

2쪽: 궁전을 걷는 자스민 공주를
묘사한 콘셉트 아트

4쪽: 자신의 탑에 있는 알라딘을
보여주는 콘셉트 아트

소개

가이 리치

알라딘의 실사 영화를 만든다는 계획을 들었을 때, 본능적으로 "하자"고 대답했죠. 다섯 명의 아이가 있는 저는 이미 디즈니의 세상에서 살고 있는 중이고, 알라딘이라는 캐릭터의 원래 모습을 제가 표현해낼 수 있다는 걸 알고 있었거든요. 이 영화는 거리의 부랑아가 어떻게 자신의 출신을 초월할 수 있는지에 대한 이야기인데, 이건 제가 이전 영화들에서 다뤘던 주제기도 해요. 〈알라딘〉은 두 가지 세계, 즉 디즈니와 저의 세계가 결합되겠다고 느껴져서 매우 흥분되었습니다.

디즈니와 저는 처음부터 생각이 같았죠. 디즈니의 제작진은 이야기가 실사로 전환되는 자연스러운 진화를 보여주는 시각을 원했고, 저는 애니메이션 영화의 향수를 극단적으로 제거하지 않은 이야기 위에 새로운 장면으로 감동을 주고 싶었습니다. 이 영화는 예전 것과 새 것의 적절한 균형이 필요했어요.

자스민은 명확한 자기 의견과 새로운 포부를 가진 현대적인 디즈니 공주입니다. 알라딘의 캐릭터는 유혹을 정면으로 받아들이고 거기서 교훈을 얻는 스타일이고요. 유혹으로 인해 캐릭터가 성장하고 정체성이 그려진다, 결국에는 자신이 태어난 환경과 상관없이 자신의 가치를 깨닫게 된다는, 전형적인 이야기 전개 방식이죠.

비록 대규모로 신나게 춤추며 노래하는 이 영화의 삽입곡들도 좋아하지

아래: 미나 마수드(알라딘), 나오미 스콧(자스민)과 함께 이야기를 나누고 있는 가이 리치 감독

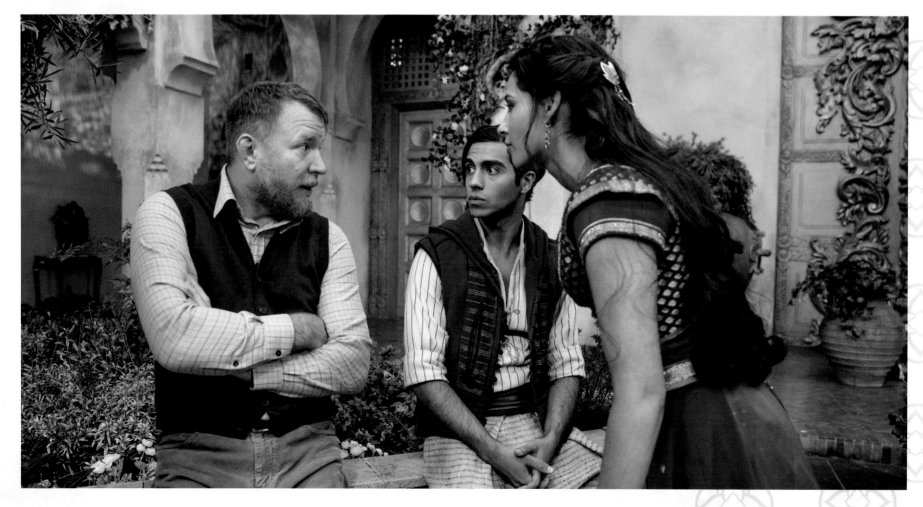

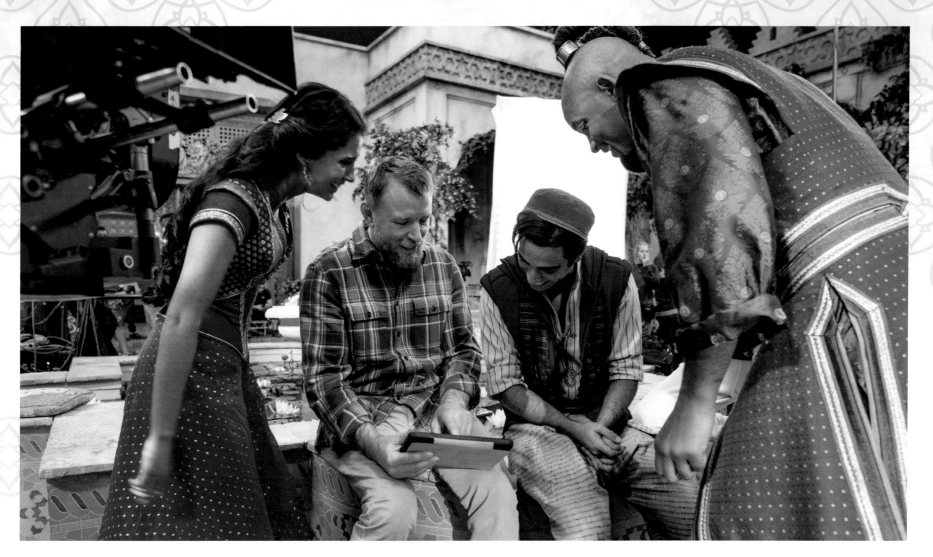

위: 나오미 스콧, 미나 마수드 그리고 윌 스미스에게 장면을 설명하는 가이 리치

만, 제가 이 영화에서 특별히 만들려 노력했던 뉘앙스와 매력이 드러나는 장면은 바로 알라딘이 궁전으로 몰래 들어가 처음으로 자스민 공주를 만나는 순간입니다. 두 사람 사이의 화학 반응과 마법 같은 것이 있죠. 궁극적으로, 〈알라딘〉은 마법과 음악이라는 환상적인 세상에서 들려주는 인간적인 이야기거든요.

제 작품들은 대부분 음악에 많은 영향을 받았습니다. 제가 뮤지컬을 만든 적이 없다는 것이 놀라울 정도죠. 저는 세속적이고 물질적인 것과 극적이고 이상적인 것의 완벽한 접점에 음악이 있다고 생각합니다. 〈알라딘〉에 삽입된 음악은 여러분을 엉뚱하고 흥미진진한 어딘가로 잠시 데려다주는 효과 만점의 매개체입니다.

지니 역할을 제대로 만드는 것이 영화의 가장 큰 과제였기 때문에, 우리는 확실하게 그 캐릭터를 다시 만들어야 했죠. 로빈 윌리엄스가 자신의 해석대로 독특한 지니를 만들었기 때문에, 우린 윌 스미스와 함께 또 다른 지니를 만들어냈어요. 윌과 저는 어떻게 하면 그 캐릭터를 다시 만들어내고 새롭게

찾아갈 수 있을지 깊이 고민했습니다.

활력이 넘치고, 재미있고, 진지하고도 위트가 있고, 그러면서도 자연스럽게 느껴지는 지니를 만들고 싶었습니다. 제게 윌과 함께 작업하는 일은 놀라울 만큼 창의적이고 긍정적인 경험이었어요. 지니에 대한 대담하고 신선한 해석이라고 느껴져서 신이 났죠.

지금 들고 계신 이 책을 통해 여러분은 아그라바를 다시 만들어내는 과정을 엿보고, 영화 제작의 모든 과정 속에 담겨있는 세세한 정보와 배려를 알게 될 겁니다. 저는 이 영화를 만드는 일이 그 어떤 영화보다도 즐거웠습니다. 이야기의 한가운데에는 긍정의 DNA가 있거든요. 쉽지 않은 창작의 과정이었지만, 우린 새로운 아이디어들을 시도해보는 일을 절대 멈추지 않았어요. 이 영화는 제가 저의 아이들과 함께 보고 싶은, 그런 영화입니다. 여러분들도 그러셨으면 좋겠고, 〈알라딘〉을 관람하는 것이 아주 재미있고 신선한 경험이 되었으면 좋겠네요. 완전히 새로운 세상에서 길을 잃으시길 바랍니다.

- 가이 리치

Chapter 1
아그라바로
돌아가다

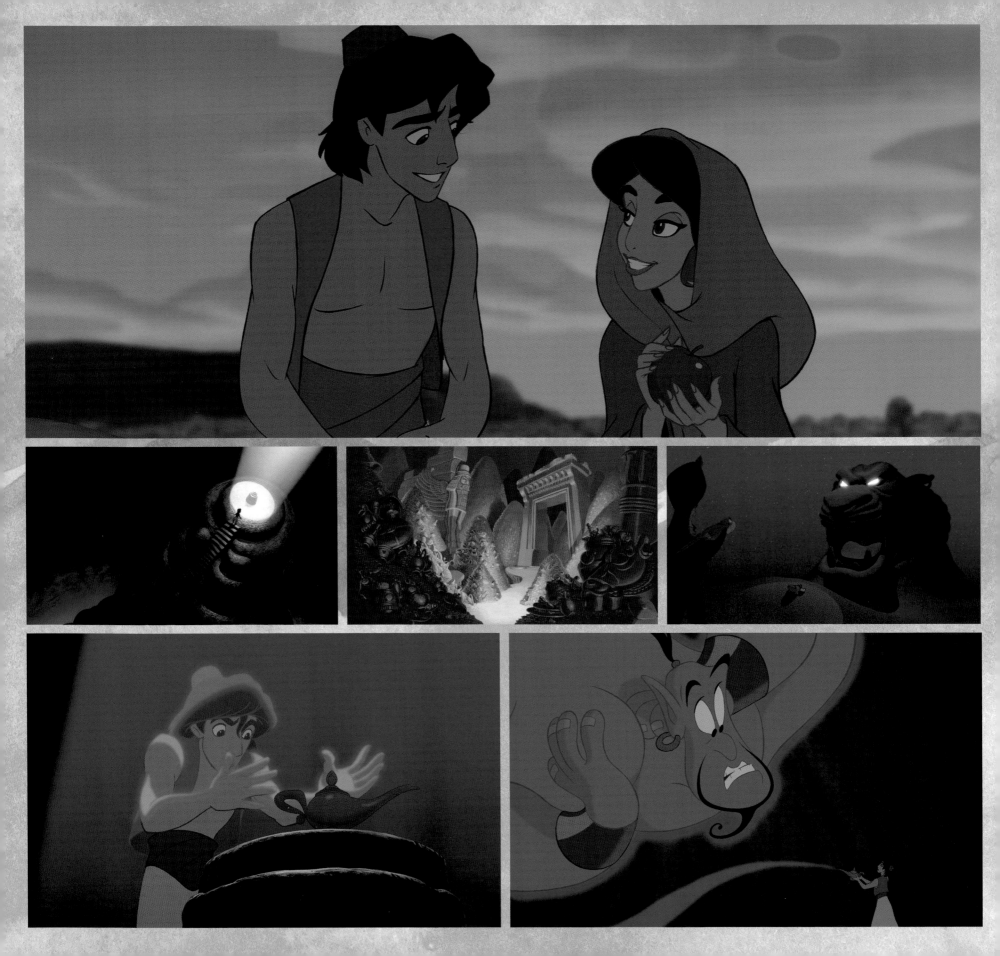

1992년 마법 같은 애니메이션 영화가 등장해서 환상적인 궁전들과 강력한 마법, 보물이 넘쳐나는 사막의 동굴 그리고 사랑을 받은 삽입곡들이 채워진 전혀 새로운 세상으로 관객들을 데려갔었다. 월트 디즈니 애니메이션 스튜디오에서 제작하고 론 클레멘츠와 존 머스커가 감독을 맡았던 〈알라딘〉은 그 이후 긴 시간 동안 세계 남녀노소가 사랑하는 영화로 자리 잡았다. 영화의 이야기는 〈알라딘과 요술 램프〉라는 《아라비안 나이트》 속에 실린 중동 지방의 옛이야기로 디즈니가 알란 멘켄이 작곡한 곡으로 생명력을 불어 넣었다. '아그라바'라는 가상의 도시를 배경으로 알라딘이라는 부랑아가 궁전에 입성하게 되는 이 이야기는 특히 지니 역의 목소리를 맡았던 코미디언 로빈 윌리엄스의 연기에 힘입어 따뜻하고, 유쾌하며, 극적인 감각으로 전달되었다.

2015년 말, 〈알라딘〉 원작을 살리는 동시에 현재의 관객들에게 전달될 수 있는 리메이크를 만들기 위해 프로듀서 조나단 에이리치와 댄 린이 스튜디오에 모였다. 시각적으로나 정서적으로나 모두 원작에서 영감을 얻었고, 원작의 간판격인 삽입곡들과 캐릭터들을 그대로 사용하면서도 신선하고 새로운 감각으로 다시 찍자는 아이디어였다. 에이리치는 핵심 요소들 어느 하나라도 잃지 않으면서 원작의 렌즈를 통해 이야기를 재탄생시키기 위해서는 제대로 된 감독을 찾는 일이 가장 중요하다고 생각했다. 에이리치는 이렇게 말했다. "우리가 깨달아야 하는 중요한 명제는 바로 '영화를 만드는 방법에 있어서 다른 시각과 태도만 가진다면 굳이 이야기를 다시 만들 필요가 없다'는 것이었습니다. 새롭게 느껴지는 동시에 관객들이 〈알라딘〉에서 찾고 싶어 하는 모든 것이 담겨 있어야 했죠."

8~9쪽: 아그라바 항구를 보여주는 콘셉트 아트

10쪽 위: 알라딘과 자스민이 함께 있는 1992년 원작 애니메이션의 한 장면

10쪽 가운데: 애니메이션에 표현된 불가사의한 동굴

10쪽 아래: 알라딘이 요술 램프에 손을 뻗어 지니를 만나는 애니메이션 영화의 장면

위: 애니메이션 속 삽입곡 〈알리 왕자〉에 맞춰 행진하며 아그라바에 입성하는 알라딘

색감이 풍부한 배경의 〈알라딘〉을 만들기 위해, 프로듀서들은 거리의 소년인 알라딘의 처지를 공감하고 이야기에 필요한 열정적 시각도 가진 감독 가이 리치를 영입했다. 월트 디즈니 스튜디오 모션 픽처스의 제작 대표인 션 베일리는 이렇게 말했다. "〈알라딘〉으로 모든 감정과 효과를 그대로 전달하면서도 영화를 관람하며 즐거운 시간을 가질 수 있게 만들고 싶었습니다. 가이가 엄청난 에너지와 재미를 가져다주었죠. 제가 가장 좋아하는 가이의 많은 영화들이 본 바탕이 거리의 사기꾼들인 경우의 이야기를 다루는데, 제 생각엔 〈알라딘〉 역시 그 근본에는 거리의 부랑아가 결국 성공한다는 확고한 주제의 이야기들 중 하나거든요."

리치에게 이 영화에 합류하는 것은 고민할 일이 아니었다. 리치는 존 어거스트가 다시 쓴 새 대본에 즉각 반응하면서, 이 영화에 합류하는 것을 망설이지 않았다. 알라딘 이야기는 좀 더 시대에 맞는 새로운 캐릭터들로 재해석되었다. 리치는 이렇게 말했다. "디즈니에서 〈알라딘〉의 실사 버전을 만든다는 소식을 듣자마자, 저는 '어, 저건 내 영화인데'라고 생각했어요. 저는 일할 영화를 고를 때 직감적으로 결정하는 편인데, 이게 순식간에 일어나는 일이죠. 처음엔 뮤지컬을 만드는 일에 관심이 있었어요. 제게는 다섯 명의 아이가 있는데, 이게 또 뭔가를 결정할 때 영향을 미치죠. 그 당시 저희 집이 온통 디즈니 투성이라서 그런 결정을 내리게 만든 요인이 되기도 한 것 같아요."

그는 또 이렇게 말했다. "제가 처음에 디즈니와 영화 프로듀서의 해석판을 만드는 방법에 관한 대화를 나눴기 때문에 저는 이 영화가 감독판처럼 느껴지길 기대했어요. 새로운 창작에 도전하기를 좋아하는데 이 기회가 딱 그런 도전이었죠."

리치의 시각에 맞게 배역들이 빠르게 구성되었는데, 특히 배우 윌 스미스가 캐스팅되어 이 영화에서 신선하고 독특하게 지니를 재해석했다. 스미스는 이렇게 말했다. "가이가 대단한 이유는, 특히 이 프로젝트에서 보면 굉장히 혁신적인 사람이라는 점이에요. 살짝 거친 편이기도 하고. 매일매일 여러 가지 무술을 연습하는 무뚝뚝하고 냉정하지만 가슴 속에 부드러운 심장을 가진 파이터 같은 사람이죠. 이 영화는 이전에 봤던 〈알라딘〉과는 전혀 다르게 느껴져요. 가이는 어디에서 마음이 움직이는지 그냥 아는 사람이더라고요. 우리가 웃고 우는 것, 이게 굉장한 거잖아요. 가이는 실제로 매우 독특한 방법으로 모든 영역의 감정을 맛보게 해줘요."

왼쪽: 북적거리는 항구 도시인 아그라바 위로 떠오르는 태양

내면의 힘을 찾는 이야기로 모든 연령과 성별, 문화와 배경을 아우르는 관객들을 위한 영화를 만드는 것이 제작진의 목표였다. 〈알라딘〉의 실사 버전은 선원으로 설정된 캐릭터가 자신의 두 아이에게 책 속의 이야기를 들려주는 것으로 끝나는 설정으로 재구성되었다. 이렇게 재구성함으로써 어린 관객들에게 진입점을 제공하고, 알라딘이 지니를 요술 램프에서 풀어준 뒤의 이야기를 암시하면서 지니의 이야기에 더 많은 디테일을 더해준다. 그 선원은 원작인 애니메이션 영화에서 등장했던 행상의 역할도 대신하면서, 원작의 마지막에서 그 행상이 지니였음을 보여주려던 클레멘츠와 머스커 두 감독들의 의도를 오마주했다. 리치의 최종 목표는 액션과 스턴트 그리고 추격 장면들로 가득한 코믹 어드벤처이면서도 이야기의 중심에는 항상 관계와 감정을 염두에 둔 영화를 만드는 것이었다.

리치는 부랑아 출신의 청년이 새로운 환경에 놓이게 된 이야기를 디즈니 영화로 다루는 아이디어에 영감을 받았다. 그는 이렇게 말했다. "제가 그 창의적 영역 속으로 들어갈 수 있겠다는 생각이 들었어요. 알라딘은 충분히 친숙한 캐릭터고, 디즈니 작품은 제가 영감을 받기에 충분히 색다른 분야였으니까요."

아그라바를 현실에 맞게 만들기 위해, 제작진은 아그라바의 위치를 사막에 둘러싸인 도시에서 북적거리는 항구 도시로 옮겼다. 과거 언젠가를 배경으로 한 가공의 신화적 장소로, 중동 지방의 역사를 바탕으로 만들었다. 아그라바는 실크 로드로 알려진 무역로에 위치해있어, 문화의 중심지이자 주변 지역의 사람들이 모여드는 곳이었다. 중동, 북아프리카, 중앙아시아, 인도 그리고 중국에서 영감을 받아, 도시 자체만으로도 모든 종류의 주민들이 공

아래: 아그라바의 부산한 부두를 전체적으로 보여주는 콘셉트 아트

15쪽: 아그라바에 거주하는 다양한 사람들을 보여주는 콘셉트 아트

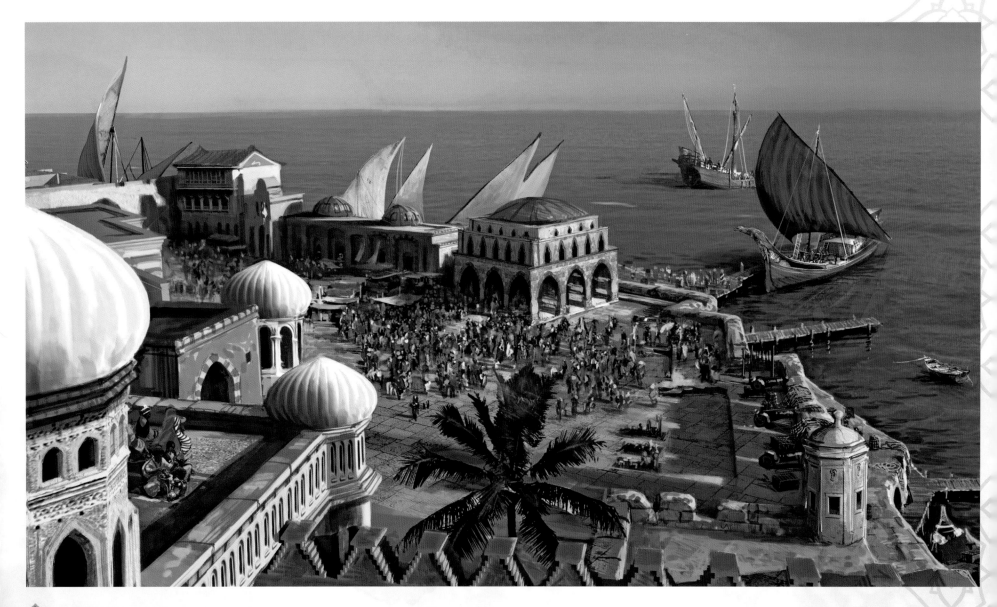

존하는 공간이었다.

총괄 프로듀서인 케빈 드 라 노이는 아그라바의 다양성과 진정성에 대해 이렇게 말했다. "이 영화를 제작한 모두가 그 점을 받아들이고 싶어 했습니다. 대사와 이야기에 진실이 담기기를 모두가 원했죠."

베일리는 이렇게 덧붙였다. "우린 〈알라딘〉을 만들어내는 모든 문화를 매우 존중하고 싶었습니다. 아주 다양한 시각을 가진 전 세계의 많은 전문가들과 자문위원들과 함께 대사와 배경에 대해 이야기를 나눴죠. 아그라바는 가상의 도시인데요. 우리는 그곳을 아프리카와 중동, 아시아 그리고 유럽 사이에 있는 상업의 중심지로 만들었어요. 가상의 장소지만, 모든 주변 지역에서 오고 가며 무역을 하는 사람들이 있죠."

배경을 새롭게 만들면서, 새로운 캐릭터들도 이야기에 등장했다. 자스민의 시녀로, 공주의 상담 상대면서 친구로 등장하는 달리아가 있고, 궁전 경비병으로 등장하는 하킴과 엄청난 복장으로 멀리 북쪽에서부터 아그라바까지 와서 자스민에게 청혼하는 앤더스 왕자도 새롭게 등장한다.

드 라 노이는 이렇게 언급했다. "새로운 캐릭터들이 등장하면서 대본에 새로운 에너지가 생기고, 유머도 추가되었죠. 더 많은 일이 생겨나면 몰입감이 커지고 이야기도 더 복잡해집니다. 컷어웨이 작업을 할 사람들이 더 많아졌고, 더 좋은 대화가 생겨났고, 더 재미있어졌죠. 이야기도 더 복잡해졌고요."

원작 〈알라딘〉에서 음악이 중요한 부분을 차지했기 때문에, 제작진은 기존의 상징적인 삽입곡들을 최신식으로 손보면서 새로운 노래들도 추가하기를 원했다. 1992년에 제작된 〈알라딘〉의 작곡가이자 1991년 제작된 〈미녀와 야수〉 그리고 디즈니의 상징적인 고전 작품들의 작곡가인 인 알란 멘켄이 다시 음악을 맡았고, 〈디어 에번 핸슨〉과 같은 브로드웨이 연극들과 〈라라랜드(2016)〉와 같은 영화들의 음악을 작곡한 수상 듀오, 벤지 파섹과 저스틴 폴이 합류하여 새로운 곡들을 만들었다. 리치에게는 뮤지컬을 감독하는 것이 처음이었지만, 대규모로 진행되는 춤과 노래를 만들어내는 도전을 받아들였다.

그는 이렇게 말했다. "이건 전통적인 형식의 뮤지컬입니다. 그러한 도전이 마음에 들었어요. 우리가 만들어내고 있는 것에 대해 너무 의욕을 앞세우려고도, 또 뮤지컬이라는 굴레를 바꿔보려고도 하지 않았습니다. 그저 새롭고 현대적으로 느껴지는 동시에 애니메이션 영화가 가진 본래의 분위기를 향한 저의 경의를 확실하게 표하고 싶었죠."

여러 면에서, 이것이 팬들이 함께 성장하고 여러 해 동안 반복해서 시청했던 익숙한 캐릭터들이 거주하는 아그라바의 모습이다. 새로운 에너지가 주입되고 그 불꽃이 다시 살아나서, 세월이 흘러도 변치 않는 이야기 속으로 팬들을 또다시 연결시켜주는 새로운 매체 속에 지금 알라딘의 마법의 세계가 존재한다.

오랜 캐스팅 시도 끝에 알라딘의 주인공으로 발탁된 미나 마수드는 이렇게 말했다. "어린 시절 사랑에 빠졌던 〈알라딘〉을 가서 보고 싶지만, 다시 사랑에 빠지고 싶은 마음도 있죠. 같은 사회, 같은 세대로 자라왔기 때문에, 우린 이런 리메이크 작품들이 우리와 함께 성장하는 것을 보고 싶어요. 이제 우리는 성장했고, 다른 영향력을 가지게 되었잖아요. 맞아요, 그 진정성을 되돌리는 동시에 그에 맞는 색다른 감각도 갖추기를 원하죠. 영화관에 오시는 모든 분들이 70세 노인이나 5세 어린이 모두, 이 이야기와 우리가 만들어낸 이 세계와 사랑에 빠졌으면 좋겠습니다."

왼쪽: 아그라바의 궁전

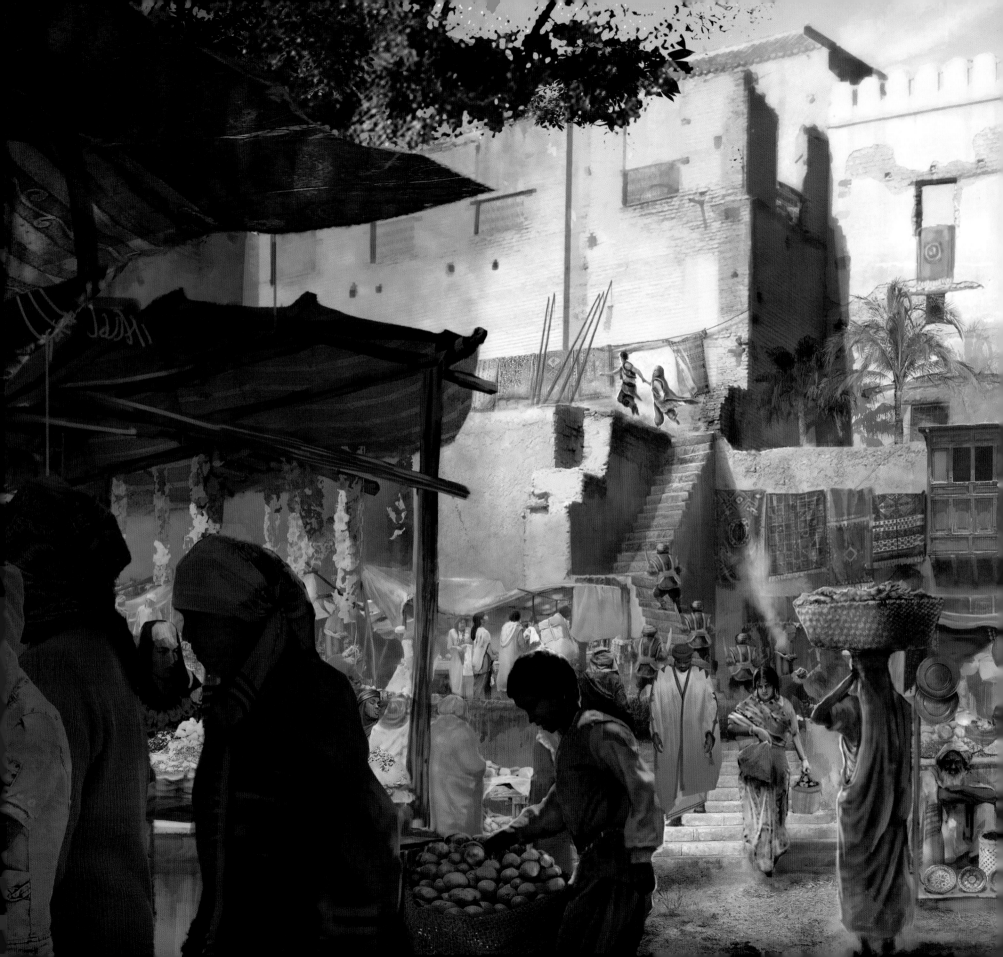

Chapter 2
세계를 돌며
이루어진 캐스팅

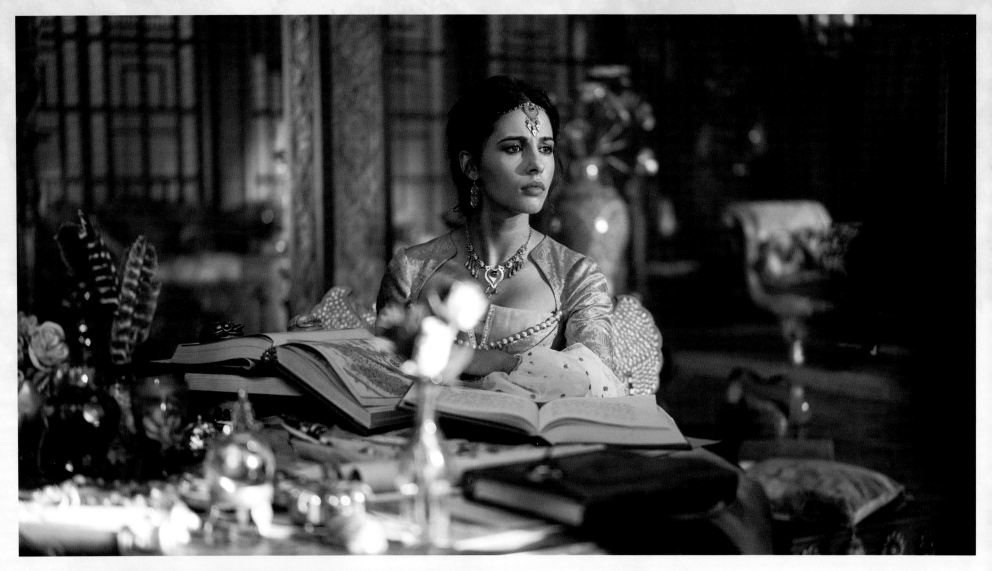

큰 사랑을 받은 애니메이션 캐릭터들을 연기할 알맞은 배우를 찾는 것은 디즈니에게 가장 중요한 일이었다. 특히 제작진이 캐스팅에 있어서도 진정성을 보장하고 싶어 했기 때문이다. 2017년 봄부터 중동, 인도, 북아프리카 그리고 아시아 출신의 배우들 중에서 다양하고 화려한 아그라바에 어울리는 배우들로 노래와 가급적이면 춤도 가능한 연기자들을 찾기 시작했다. 주연인 알라딘과 자스민 역을 찾기 위해 수백 명의 배우들을 검토했는데, 다방면으로 재능을 갖춘 지니를 연기할 배우를 찾는 일은 특히 더 어려운 과제였다.

"우린 캐스팅을 위해 모든 지역들을 샅샅이 뒤졌죠. 최고의 캐스팅을 하기 위해서 수천 명의 배우들을 만났습니다." 디즈니의 제작 대표인 션 베일리는 이렇게 말했다.

자스민을 맡은 나오미 스콧은 이렇게 말했다. "이 영화의 진짜 멋진 점은 정말 다양한 배경의 사람들이 캐스팅되어서 아주 다른 영향력들을 주고받

18~19쪽: 활력이 넘치는 도시 아그라바를 보여주는 콘셉트 아트

위: 궁전에 앉아 책을 읽고 있는 자스민 역의 나오미 스콧

왼쪽 아래: 자스민을 보기 위해 몰래 들어간 후, 궁전에 함께 있는 알라딘과 자스민

는다는 거예요. 우린 동양 세계로의 관문을 만들어낼 수 있었는데요. 상상 속에 존재하는, 실제 장소는 아니지만 다양한 문화로부터 우리만의 세계를 만들어낼 수 있었어요. 이곳을 아름답고, 재미있고, 흥미진진하게 보여주는 일, 긍정적이고, 멋지고, 강한 캐릭터들을 긍정적인 관점으로 보여주는 일이 중요하다고 생각해요. 이 지역에 대해 잘 알지 못하는 어린아이들이 이곳을 환상적이고 마법 같은 시각으로 바라보게 해줄, 멋진 첫 단추가 될 테니까요."

아그라바에 영향을 주는 주변 나라와 지역 출신의 배우들을 우선적으로 캐스팅하려고 노력했던 분위기는 단역배우들이나 백댄서들에 이르는 다른 배역들을 캐스팅하는 일에서도 마찬가지였다. 런던에서 촬영을 한 덕분에 제작진은 다양한 출신의 배역들을 찾아 장면들을 채울 수 있었다. 총괄 프로듀서 케빈 드 라 노이는 이렇게 말했다. "단역 배우 캐스팅은 정말 엄청났

죠. 중동 전 지역에서 단역 배우들을 캐스팅했는데, 각 나라마다 폭넓고 다양한 캐스팅을 선사했어요. 얼굴, 피부색, 종교의 다양성이 이 이야기에서 다뤄지고 있었으니, 아주 잘된 일이었죠."

마침내 제작진은 활기찬 아그라바를 살아 있는 도시로 만들어줄 배역들을 전 세계에서 캐스팅했다. 각 배우들은 영화가 제작되는 동안 자신만의 독특한 무언가를 끄집어내어, 오래도록 사랑받은 캐릭터들에게 새로운 반짝임을 선사했다.

아래: 자신의 서재에 서 있는 자파를 연기한 마르완 켄자리

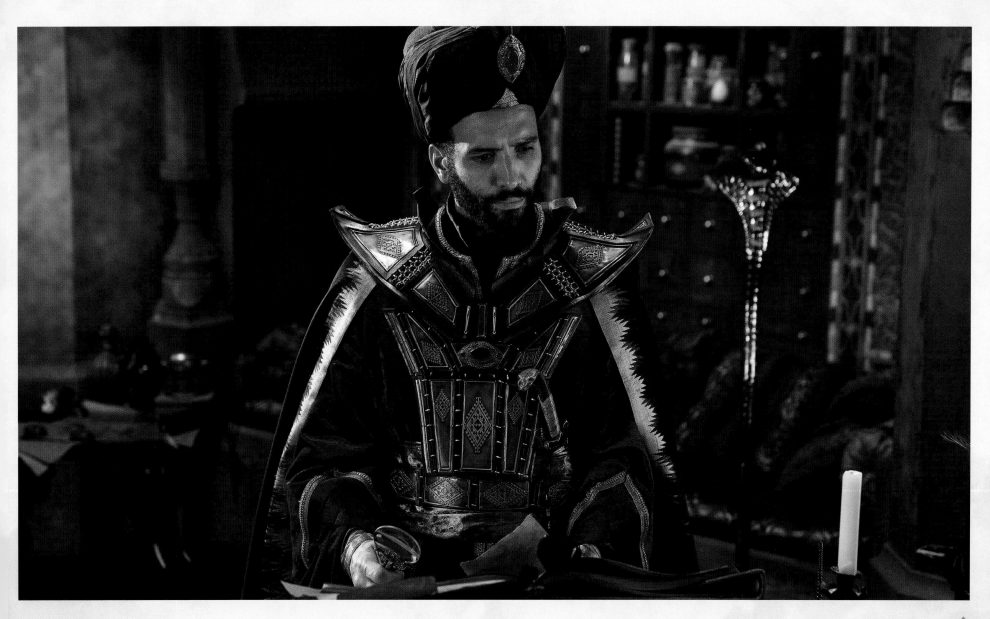

알라딘

미나 마수드

알라딘 역에 알맞은 배우를 찾기 위해 제작진은 전 세계를 돌아다녔다. 수많은 스크린 테스트와 대본 리딩을 거치며 오디션 과정이 심도 있게 진행되고 나서 마침내, 이집트 카이로에서 태어나고 캐나다에서 자란 미나 마수드로 결정되었다. 마수드는 처음에 오디션 테이프를 제출한 후, TV 드라마 시리즈인 〈잭 라이언〉을 찍으며 초조하게 결과를 기다렸다. 제작진이 또 다른 오디션 테이프를 요청했고, 그 뒤에는 그를 런던으로 불러들여 대본을 읽게 했는데, 캐릭터에 맞는 그의 현실적 연기가 깊은 인상을 남겼다. 마수드는 이렇게 말했다. "그 과정을 통과해야 해요. 제작진은 제대로 연기하기를 원하기 때문에 이 과정을 여러 번 해야 하죠."

100퍼센트 확신이 들자, 제작진은 마수드에게 그 역할을 제안했다. 가이 리치 감독은 이렇게 말했다. "우린 알라딘 역에 대해 매우 까다로웠죠. 아주 오래 걸렸어요. 역할을 찾기 위해 역사상 가장 철저하게 이뤄진 캐스팅이었다고 말할 수 있습니다. 거의 모든 대륙을 찾아다녔고, 제 생각엔 대부분의 나라를 다 돈 것 같아요. 메인 사진을 찍기 시작하기 3주 쯤 전에야 알라딘 역에 맞는 배우를 찾았다는 확신이 들었는데, 지금 생각해보면 다른 누군가가 될 수도 있었다는 건 상상조차 할 수 없어요",

프로듀서 조나단 에이리치는 이렇게 말했다. "미나를 그렇게 늦게 찾았다는 건 놀라운 일이죠. 알라딘 역을 찾는 모든 과정은 매체에 비교적 잘 문서화되어 있었지만, 문화적으로도 맞는 확실하고 완벽한 인물을 끝없이 찾아다니는 일이 가이와 팀에게 힘들었던 부분이었어요." 이 영화의 알라딘은 원작인 애니메이션의 캐릭터를 그대로 유지하면서도 자신이 누구인지, 무엇을 원하는지 더 깊이 파고들었다. 이 영화에서 알라딘은 외롭고, 세상물정에 밝고 영리하며, 큰 꿈과 아직 개발되지 않은 잠재력을 가진 인물이고, 그의 유

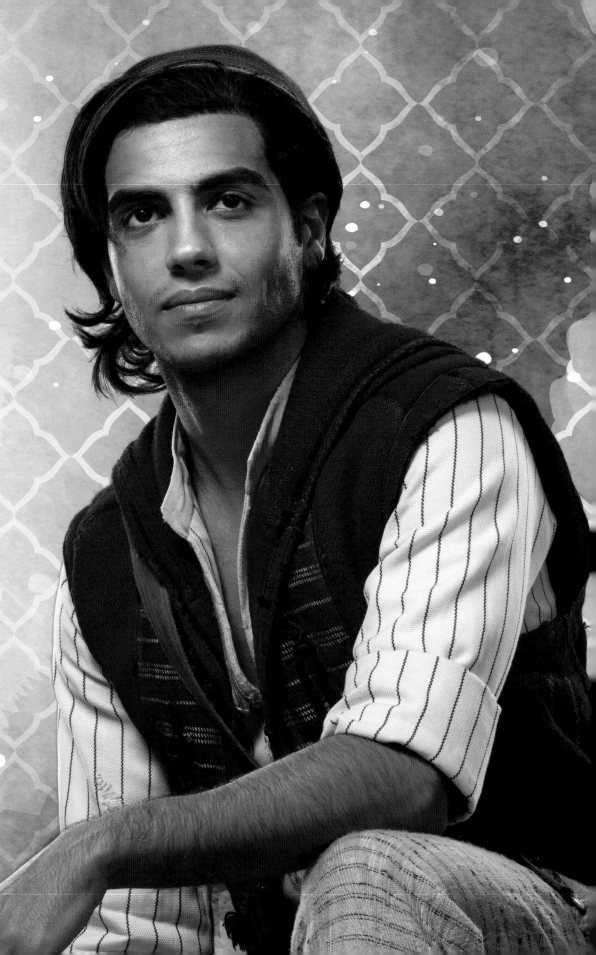

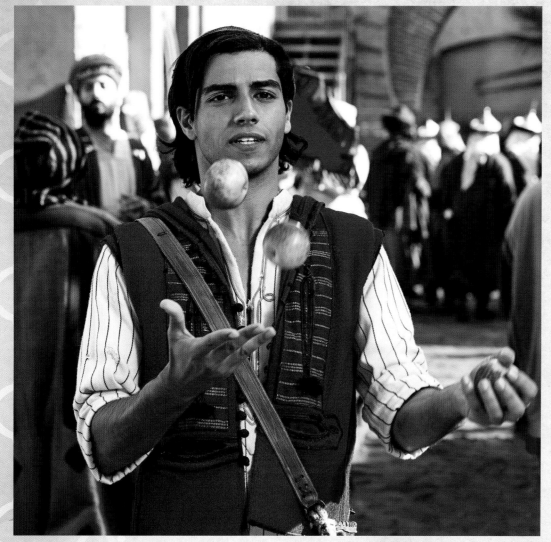

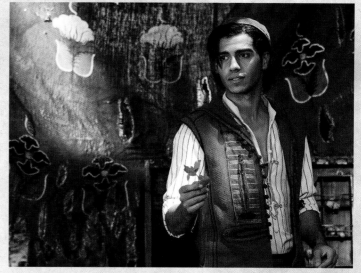

22쪽: 알라딘 역을 맡은 미나 마수드
위: 시장에서 과일로 저글링을 하는 알라딘
오른쪽 위: 탑에 있는 알라딘
오른쪽 아래: 궁전에 간 알라딘

일한 친구는 아부라는 이름의 까불이 원숭이다. "알라딘은 관객들이 깊이 공감이 되는 캐릭터죠. 우리의 모든 불안감이 몰려있는 캐릭터가 바로 알라딘이니까요. 그는 사랑스럽고, 매력적이고, 자기비하적이지만 뭐든 할 수 있는 인물입니다. 아직 스스로 인지하지 못하고 있을 뿐이죠. 이것이 알라딘이 사랑받는 이유예요. 우린 알라딘이 자신의 가치를 깨닫고, 그대로도 충분하다는 것을 알게 되기를 간절히 바라죠."

마수드는 또 이렇게 덧붙였다. "우리가 이야기하는 인물은 아주 어릴 때 부모님을 잃고 혼자의 힘으로 살아가는 어린 청년인데요. 그는 자신에게 주어진 현재 상황보다 훨씬 더 밝게 미래를 바라봐요. 미래에 어떻게 도달할지도, 무슨 일을 해야 할지도 모르면서 말이죠. 심지어 자신이 꿈꾸는 미래가 무엇인지도 정확하게 모르면서도 자신에게 더 멋진 미래가 있다는 걸 알고 있죠."

거리의 부랑아에서 엄청나게 호화로운 의상을 입은 우아한 존재인 아바

브와의 알리 왕자까지, 알라딘의 복장은 영화 전반에 걸쳐 변화한다. 의상 디자이너인 마이클 윌킨슨은 조끼를 포함해서, 기존의 알라딘 캐릭터가 가진 스타일 요소를 대부분 그대로 두면서, 현대 의상의 추세를 반영하여 조금 더 젊고 세련된 스타일을 가미했다. 이제 알라딘은 더 이상 웃통을 벗지 않지만, 투박한 감성은 여전히 가지고 있다.

마수드는 이 역할을 위해 엄청나게 준비를 했다. 체력을 기르기 위해 운동을 하고, 안무 연습을 하고, 수중 촬영을 위해 다이빙 훈련을 받고, 보컬 강사와 연습을 하고 그리고 자신의 모든 대사를 암기했다. 에이리치는 이렇게 말했다. "그보다 더 열심히 준비할 수는 없을 정도였습니다. 연기, 스턴트, 노래, 안무… 미나는 모든 것에 최선의 노력을 기울였고, 가이가 머릿속으로 그리고 있던 모습, 이렇게 멋지면서도 지나치게 멋지지는 않은 알라딘의 모습을 결국 미나가 그대로 표현해낼 수 있었다고 생각합니다."

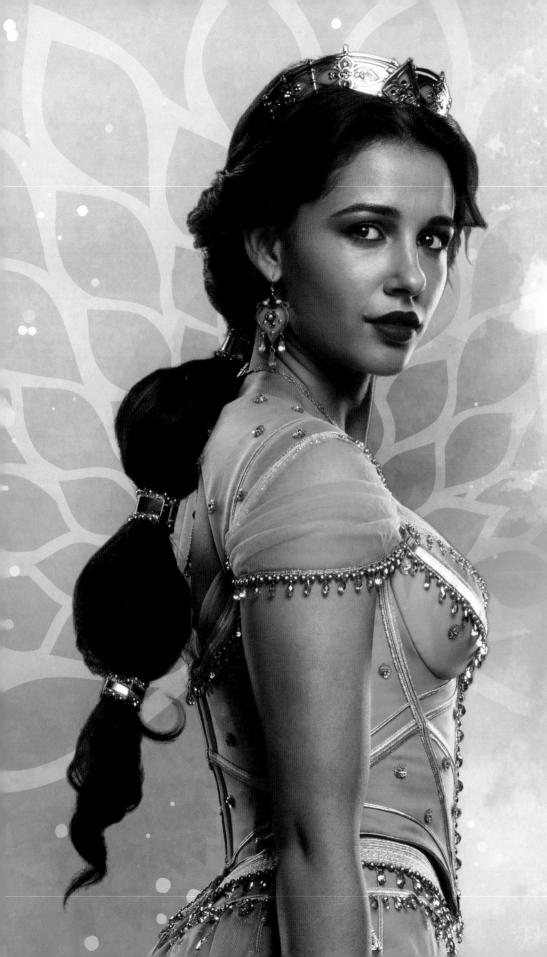

자스민
나오미 스콧

원작에서 까다롭고 존경을 받는 캐릭터였던 자스민을 두고, 제작진은 여러 부분에서 수정을 거칠 필요가 있다고 생각했다. 이 영화 속에서 자스민은 아그라바의 리더가 되려는 포부를 가지고 아버지의 뒤를 이어 통치자가 되고 싶어 한다. 자스민의 어머니가 죽은 뒤에 술탄인 아버지는 궁전 안에서 자스민을 안전하게 보호하려고 하지만, 박식하고 사려 깊은 자스민은 계속해서 자신의 백성들을 만나려고 최선을 다한다.

제작진은 자스민에게 더 많은 힘과 포부를 더해서 현 시대에 맞는 존재로 만들기를 원했다. 프로듀서 조나단 에이리치는 자스민의 캐릭터에 대해 이렇게 말했다. "자스민은 여전히 사랑에 빠지고 싶어 하지만, 이번 영화에서의 자스민은 이루고자 하는 자신만의 꿈과 목표를 가지고 있었습니다."

제작진은 초반부터 최근 〈파워레인저〉에서 핑크 레인저 역으로 등장했던 나오미 스콧을 보고, 자신들이 찾고 있던 여러 자질들을 갖춘 배우라고 생각했다. 배역을 맡기까지 긴 오디션 절차들과 미팅들을 통과한 스콧은 자스민이 어린 관객들의 롤모델이 되어 강한 리더십과 감정적인 연약함을 모두 아우를 필요가 있다는 의견에 곧장 관심을 가졌다.

스콧은 이렇게 말했다. "원작 영화 속에서, 자스민은 강하고 자신의 생각을 아는 사람이었던 걸 전 기억하고 있었어요. 그대로 가져오고 싶은 아주 좋은 성격이죠. 이번 영화에서 자스민은 자신의 백성들에게 최고의 것을 주고 싶어 해요. 아그라바도 최고로 만들고 싶어 하고요. 자신이 통치하는 것이 백성들을 위해 가장 좋은 것이라고 생각하죠. 바로 그곳에 알라딘이 등장하고, 바로 그것을 알라딘이 그녀에게 보여주죠. 알라딘은 진정으로 자스민의 눈을 열어 너무나도 사랑하는 왕국을 볼 수 있게 해줍니다. 그녀는 정말로 백성들을 이끌기 원하고, 영화의 이야기는 자스민이 마침내 목소리를 내고 밖으로 나가 더 이상 침묵하지 않게 되는 과정을 들려주죠."

이 영화에서 자스민은 수많은 의상을 입는데, 대부분 애니메이션 속 의상을 더 기능적이고 정교하게 고친 의상들이다. 헤어와 메이크업 디자이너인 크리스틴 브룬델은 작은 보석이 달린 장식 머리를 이용하여 머리채를 뒤로 당기면서, 가발을 사용하여 자스민의 상징인 포니테일 머리를 완성했다. 대부분의 의상들은 쉽게 액션을 소화하기 위해 바지로 만들어졌다. 나오미 스콧은 안무를 배우고, 스턴트를 익히고, 최고의 연기가 가능하도록 보컬 코치와 함께 연습했다. 비록 스콧이 노래를 했던 경력이 있고, 두 장의 솔로 앨범과 여러 싱글 앨범들을 냈지만, 이 영화는 그녀를 새로운 수준으로 끌어올렸다. "그런 소리가 있었는지도 몰랐던 목소리들을 사용했고, 연습을 통해 저는 제 목소리를 더 단련시키게 되었어요." 나오미는 이렇게 말했다.

24쪽: 자스민 공주 역의 나오미 스콧

위: 궁전을 몰래 빠져나간 후 변장을 한 자스민 공주

오른쪽: 앤더스 왕자를 만나기 위해 대연회장으로 들어서는 자스민 공주

자파

마르완 켄자리

대단한 악당이 없이 완성되는 이야기는 없다. 아그라바 술탄의 궁전 고관 역의 사악한 캐릭터인 자파 역을 찾기 위해, 제작진은 극적인 역을 연기한 경험이 많은 튀니지 출신의 독일 배우 마르완 켄자리를 찾았다. 그는 애니메이션 영화 속 인물보다 현저히 젊은데, 이 영화에서 그는 아그라바를 집어 삼키려는 사악한 의도를 그대로 유지하면서도 자신만의 이야기를 추가했다. 그 역시 아그라바의 부랑자 출신으로 궁전 고관이자 술탄의 오른팔의 자리까지 오른 인물이었다. 자수성가한 사람이고, 그가 입고 있는 흉갑으로 폭넓은 군대 경험을 가지고 있음을 알 수 있다. 그리고 그의 최종 목표는 무력으로 아그라바와 주변 국가들을 손에 넣어 제국을 통치하는 것이다.

켄자리는 이렇게 말했다. "저는 자파가 꽤 외로운 사람이라고 생각합니다. 이 영화에서 유일한 적대자이거든요. 그는 원하는 것이 눈앞에 나타나면 자신의 모든 것을 겁니다. 그의 가장 큰 동기가 세상에서, 아니 온 우주에서 제일 권력 있는 사람이 되는 것일 정도로, 분노에 찬 사람이죠. 애니메이션 속에서 이 캐릭터가 하는 것을 그대로 따라하는 것은 재미없을 것 같았어요. 저는 얼굴도 다르고, 목소리와 나이도 다르니까요. 저는 그래서 저만의 것을 시도했습니다."

제작진에게는 자파가 현실감을 유지하면서도 적극적이고 악랄한 애니메이션의 톤을 유지하게 만드는 일이 관건이었다. 돌돌 말린 콧수염을 가진 악당이면서 현실적으로 느껴지도록 만들어야 했다. 이 영화 속의 자파는 그의 행동이 설득되는 현실적인 시각과 신념을 가지고 있는 존재였기 때문이다.

"자파의 비통함은 왕가에서 태어나지 않았기 때문에 고관 이상의 자리에는 절대 오를 수 없다는 사실에서 나옵니다. 그는 권력을 갈망하고, 최고의 자리에 오르고 싶어 하며, 자신이 그 위치를 얻은 것처럼 느끼죠. 그가 교활하고, 영리하며, 자신의 힘으로 아그라바에서 두 번째 권력의 자리까지 올랐다는 것에 대해…… 논란의 여지가 있기는 하죠. 그는 마음속으로, 자신이 최고의 위치까지 오를 자격이 있지만, 요술 램프 없이는 절대로 그 자리에 오

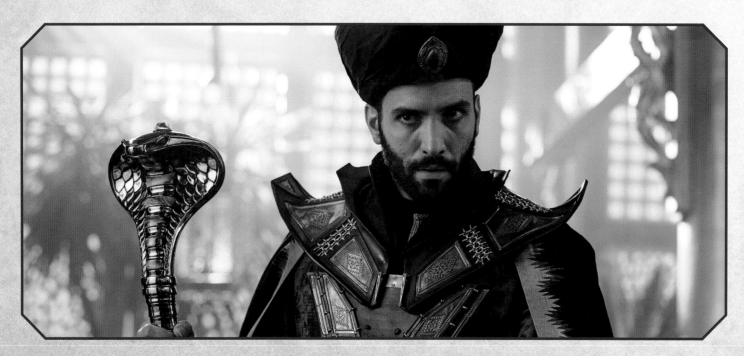

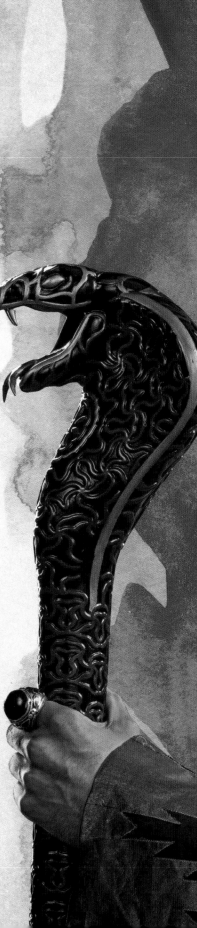

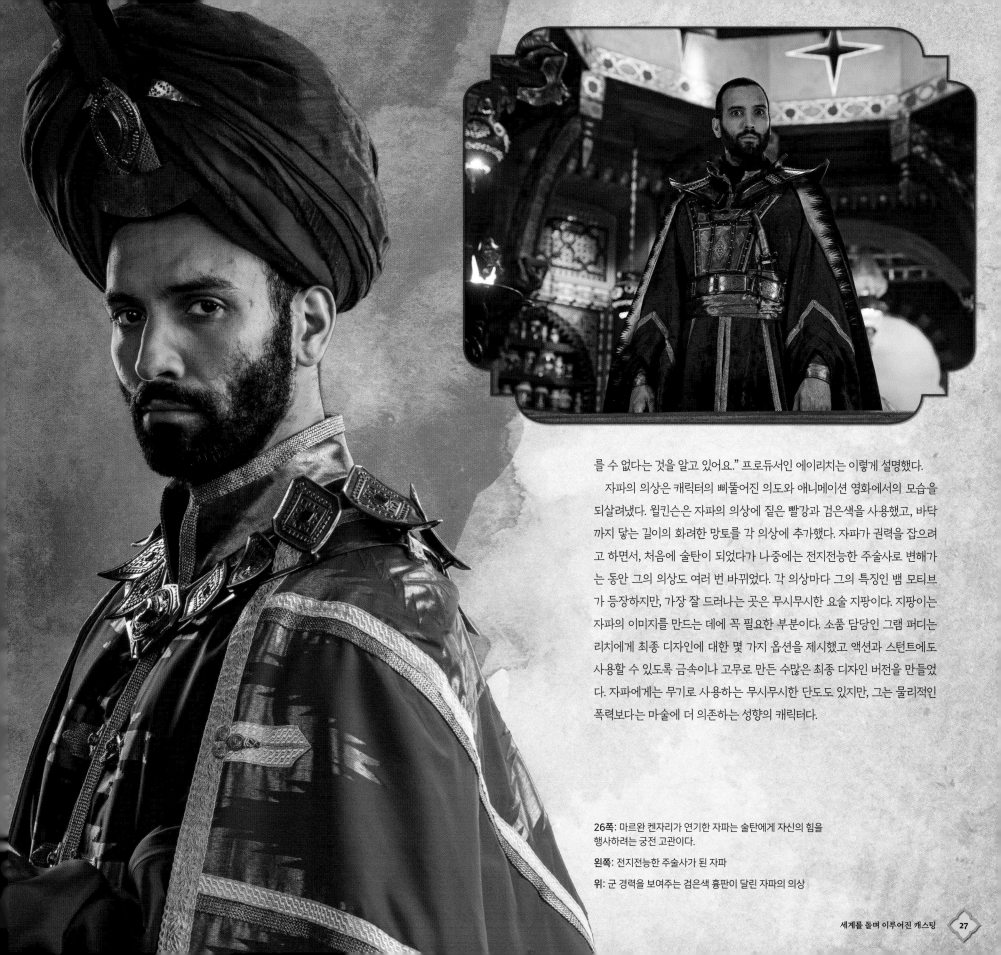

를 수 없다는 것을 알고 있어요." 프로듀서인 에이리치는 이렇게 설명했다.

자파의 의상은 캐릭터의 삐뚤어진 의도와 애니메이션 영화에서의 모습을 되살려냈다. 윌킨슨은 자파의 의상에 짙은 빨강과 검은색을 사용했고, 바닥까지 닿는 길이의 화려한 망토를 각 의상에 추가했다. 자파가 권력을 잡으려고 하면서, 처음에 술탄이 되었다가 나중에는 전지전능한 주술사로 변해가는 동안 그의 의상도 여러 번 바뀌었다. 각 의상마다 그의 특징인 뱀 모티브가 등장하지만, 가장 잘 드러나는 곳은 무시무시한 요술 지팡이다. 지팡이는 자파의 이미지를 만드는 데에 꼭 필요한 부분이다. 소품 담당인 그램 퍼디는 리치에게 최종 디자인에 대한 몇 가지 옵션을 제시했고 액션과 스턴트에도 사용할 수 있도록 금속이나 고무로 만든 수많은 최종 디자인 버전을 만들었다. 자파에게는 무기로 사용하는 무시무시한 단도도 있지만, 그는 물리적인 폭력보다는 마술에 더 의존하는 성향의 캐릭터.

26쪽: 마르완 켄자리가 연기한 자파는 술탄에게 자신의 힘을 행사하려는 궁전 고관이다.

왼쪽: 전지전능한 주술사가 된 자파

위: 군 경력을 보여주는 검은색 흉판이 달린 자파의 의상

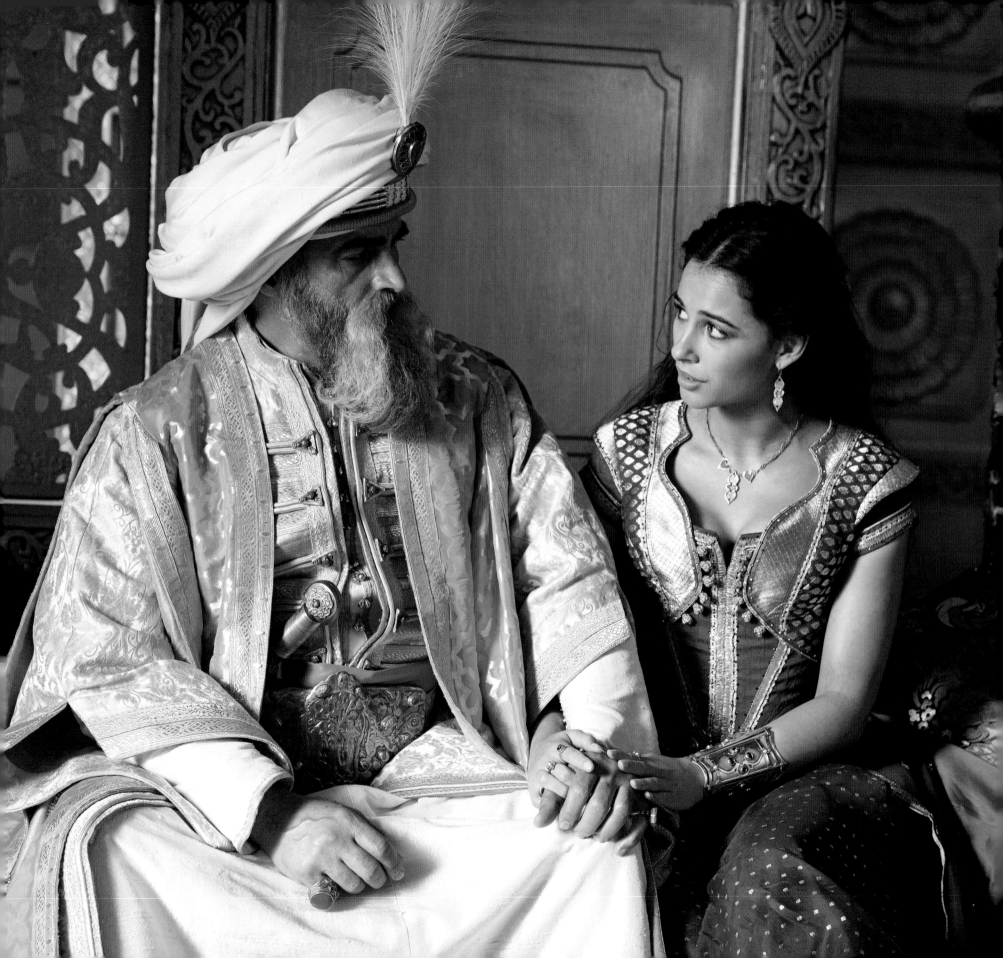

술탄

네이비드 네가반

아그라바의 통치자를 위해, 제작진은 〈홈랜드〉와 〈리전〉과 같은 작품으로 잘 알려진 TV와 영화배우 네이비드 네가반에게 연락했는데, 그는 그 캐릭터를 새롭게 해석해야 할 필요가 있다는 것을 바로 알아차렸다.

네가반은 이렇게 말했다. "저는 애니메이션 속 캐릭터를 그대로 따라하면서, 조금 더 어리석고 바보 같아지려고 노력했었습니다. 가이가 말하기를 '아니, 아니, 아니. 저는 전쟁들을 치뤘던 사람, 세상을 이해하고 있는 사람으로 술탄을 보고 있습니다. 자신의 백성들을 진정으로 아끼는 사람이기도 하고요'라고 하더군요. 그 말을 듣고 술탄에 대한 캐릭터의 중심이랄까, 힘이 제게 생기더군요."

이 영화에서 술탄은 호화로운 궁전에 살고 있는 제왕적 통치자지만, 아내를 잃은 슬픔을 극복하는 중에 자파의 악의적인 영향에 지나치게 휘둘리게 되고 만다. 술탄은 강렬한 빛깔과 사치스러운 크림색 옷감 그리고 금으로 장식된 호화로운 앙상블을 입고 아그라바의 통치자로서의 위상을 나타낸다. 술탄은 자신의 딸을 깊이 사랑하지만, 과잉보호를 한 나머지 스스로의 삶을 살아가도록 놓아주는 법을 터득하지 못했다.

네가반은 이렇게 말했다. "술탄은 자스민이 얼마나 밝고 용감하며 삶에 대해 열정적인지 그리고 백성들을 얼마나 아끼는지 보이는 것을 걱정하죠. 딸이 안전하지 않을 수도 있을까봐요. 어쩌면 무슨 일이 딸에게 생길 수도 있으니까요. 그는 그저 딸을 보호하려고 합니다. 자스민이 자신의 의지대로 사는 것을 막으려고 하지는 않아요. 그녀의 인생에 생길 수 있는 장애물들에 대해 경고하려고만 하죠."

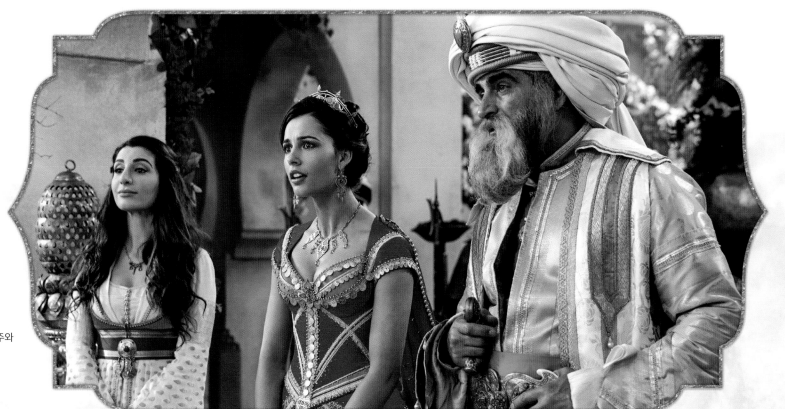

28쪽: 자신이 사랑하는 딸, 자스민 공주와 함께 앉아 있는 술탄

오른쪽: 궁전에 함께 서 있는 달리아, 자스민 그리고 술탄

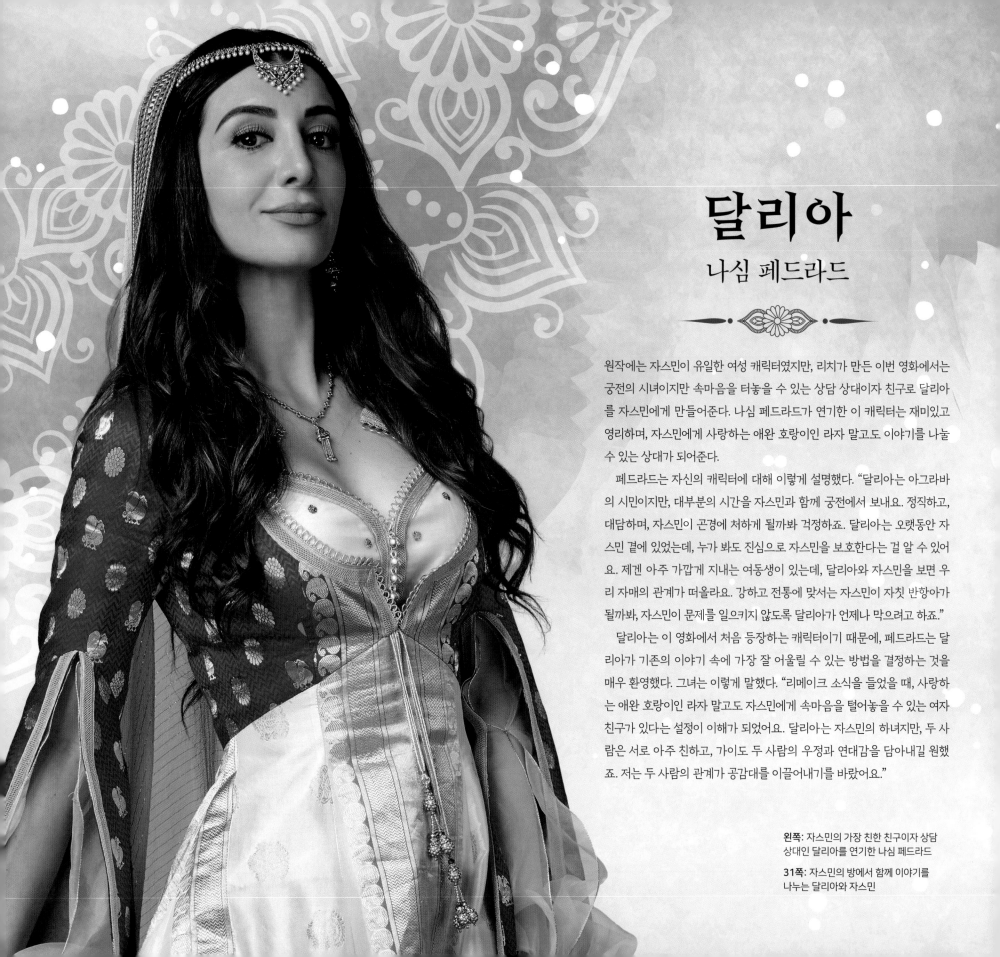

달리아

나심 페드라드

원작에는 자스민이 유일한 여성 캐릭터였지만, 리치가 만든 이번 영화에서는 궁전의 시녀이지만 속마음을 터놓을 수 있는 상담 상대이자 친구로 달리아를 자스민에게 만들어준다. 나심 페드라드가 연기한 이 캐릭터는 재미있고 영리하며, 자스민에게 사랑하는 애완 호랑이인 라자 말고도 이야기를 나눌 수 있는 상대가 되어준다.

페드라드는 자신의 캐릭터에 대해 이렇게 설명했다. "달리아는 아그라바의 시민이지만, 대부분의 시간을 자스민과 함께 궁전에서 보내요. 정직하고, 대담하며, 자스민이 곤경에 처하게 될까봐 걱정하죠. 달리아는 오랫동안 자스민 곁에 있었는데, 누가 봐도 진심으로 자스민을 보호한다는 걸 알 수 있어요. 제겐 아주 가깝게 지내는 여동생이 있는데, 달리아와 자스민을 보면 우리 자매의 관계가 떠올라요. 강하고 전통에 맞서는 자스민이 자칫 반항아가 될까봐, 자스민이 문제를 일으키지 않도록 달리아가 언제나 막으려고 하죠."

달리아는 이 영화에서 처음 등장하는 캐릭터이기 때문에, 페드라드는 달리아가 기존의 이야기 속에 가장 잘 어울릴 수 있는 방법을 결정하는 것을 매우 환영했다. 그녀는 이렇게 말했다. "리메이크 소식을 들었을 때, 사랑하는 애완 호랑이인 라자 말고도 자스민에게 속마음을 털어놓을 수 있는 여자 친구가 있다는 설정이 이해가 되었어요. 달리아는 자스민의 하녀지만, 두 사람은 서로 아주 친하고, 가이도 두 사람의 우정과 연대감을 담아내길 원했죠. 저는 두 사람의 관계가 공감대를 이끌어내기를 바랐어요."

왼쪽: 자스민의 가장 친한 친구이자 상담 상대인 달리아를 연기한 나심 페드라드

31쪽: 자스민의 방에서 함께 이야기를 나누는 달리아와 자스민

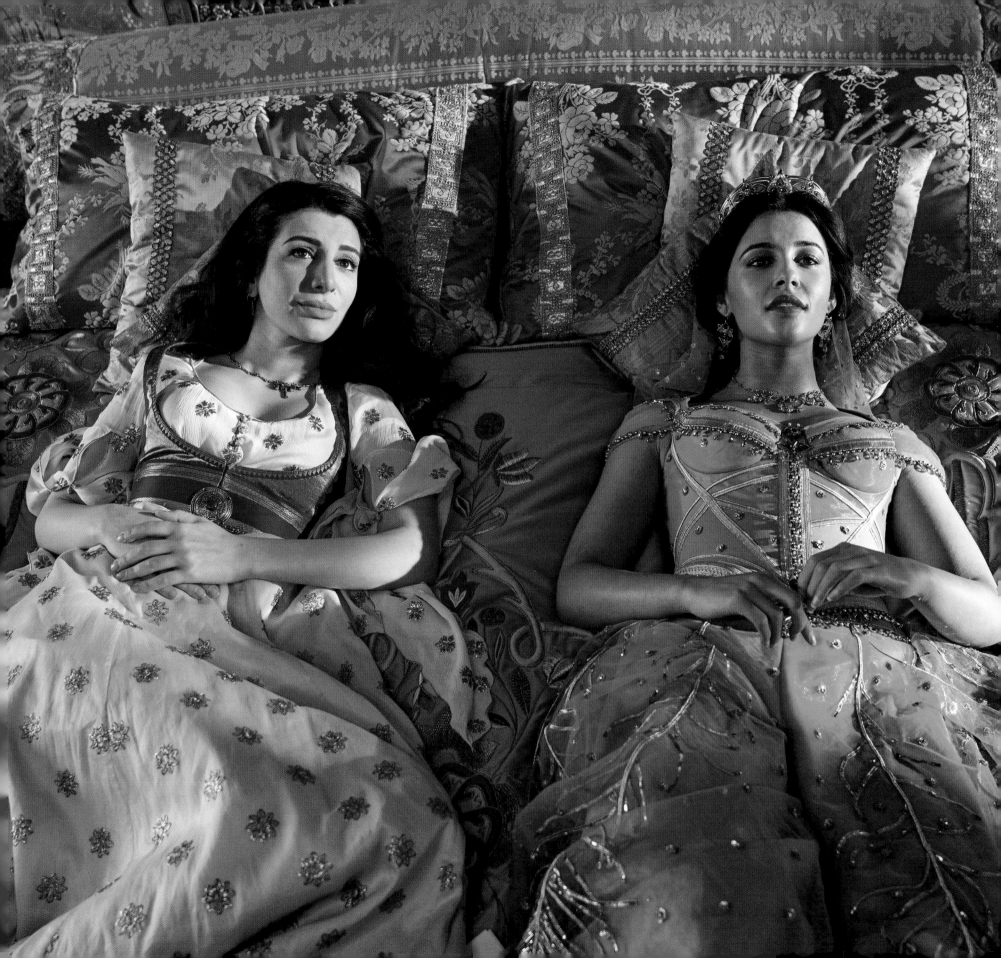

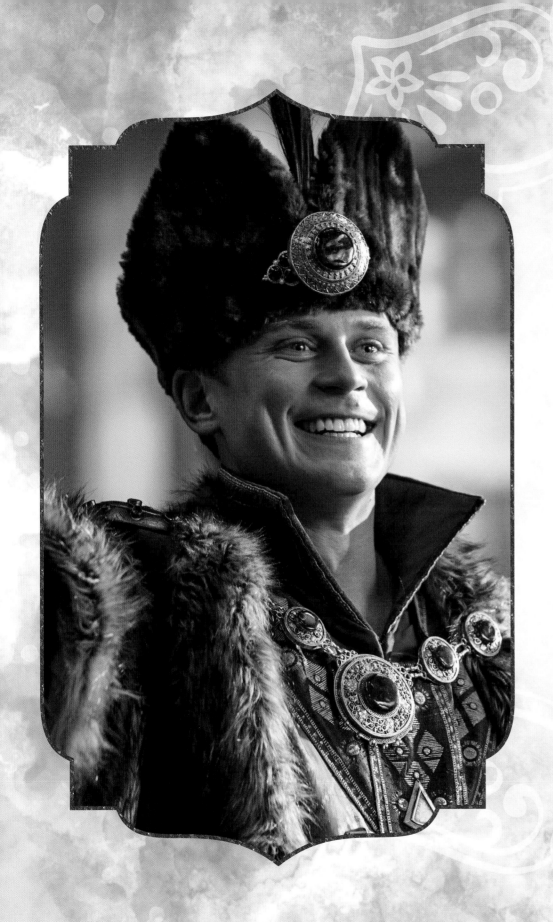

앤더스 왕자

빌리 매그너슨

새로운 캐릭터인 앤더스 왕자 역을 맡은 빌리 매그너슨은 영화 속에 코미디와 재미를 불러들였다. 눈 덮인 북쪽 나라의 통치자인 이 캐릭터는 자스민 공주에게 결혼을 청하려고 추수 축제 기간 동안 아그라바를 방문한다. 제작진은 앤더스 왕자가 뜨거운 사막의 환경 속에서 어색해하는 우스꽝스러운 모습을 기대했다. 그는 아그라바의 날씨에 입기에는 너무 과한 두툼한 털가죽을 입고서도, 단 한 겹도 벗으려고 하지 않는다. 앤더스가 가상의 나라 출신이기 때문에, 매그너슨과 리치는 그를 독창적이고 유머러스하게 만들어낼 수 있었다.

매그너슨은 이렇게 말했다. "앤더스 왕자는 스칸랜드 사람입니다. 실제로는 존재하지 않는 곳이죠. 그래서 전 〈오스틴 파워〉에서 독일어처럼 들리는 마이크 마이어스를 연상시키는 보브캣 골드스웨이트를 생각하면서 앤더스 왕자의 말투를 만들었죠. 마지막으로 〈마다가스카〉에 나오는 여우원숭이도 추가했어요. 아시다시피, 앤더스도 왕족이니까요. 앤더스 왕자에게는 목소리가 아주, 아주, 아주 중요하다고 생각했습니다."

앤더스 왕자의 방문으로 전 세계의 문화가 상충하는 국제 무역의 중심지로서의 아그라바의 위상도 드러났다. 우스꽝스러울 수도 있는 캐릭터지만, 그로 인해 제작진이 담고자 했던 의도가 드러났고, 가상으로 만든 이 환상적인 세계에 모든 종류의 사람들이 함께 모이는 모습이 공개되었다.

32쪽: 청혼하기 위해 자스민의 손을 잡으려고 경쟁하는 앤더스 왕자를 연기하고 있는 빌리 매그너슨

왼쪽: 아그라바와 어울리지 않는 두꺼운 털옷을 입고 있는 스칸랜드 출신의 앤더스 왕자

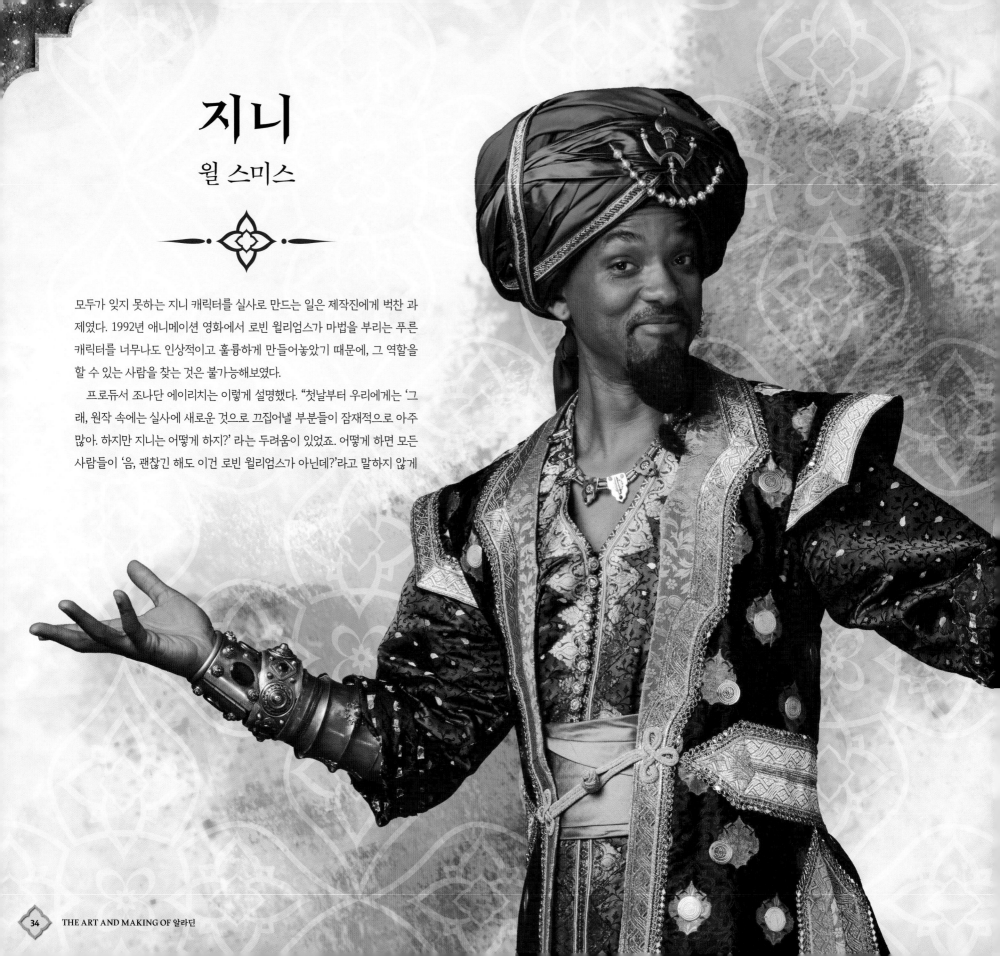

지니

윌 스미스

모두가 잊지 못하는 지니 캐릭터를 실사로 만드는 일은 제작진에게 벅찬 과제였다. 1992년 애니메이션 영화에서 로빈 윌리엄스가 마법을 부리는 푸른 캐릭터를 너무나도 인상적이고 훌륭하게 만들어놓았기 때문에, 그 역할을 할 수 있는 사람을 찾는 것은 불가능해보였다.

프로듀서 조나단 에이리치는 이렇게 설명했다. "첫날부터 우리에게는 '그래, 원작 속에는 실사에 새로운 것으로 끄집어낼 부분들이 잠재적으로 아주 많아. 하지만 지니는 어떻게 하지?' 라는 두려움이 있었죠. 어떻게 하면 모든 사람들이 '음, 괜찮긴 해도 이건 로빈 윌리엄스가 아닌데?'라고 말하지 않게

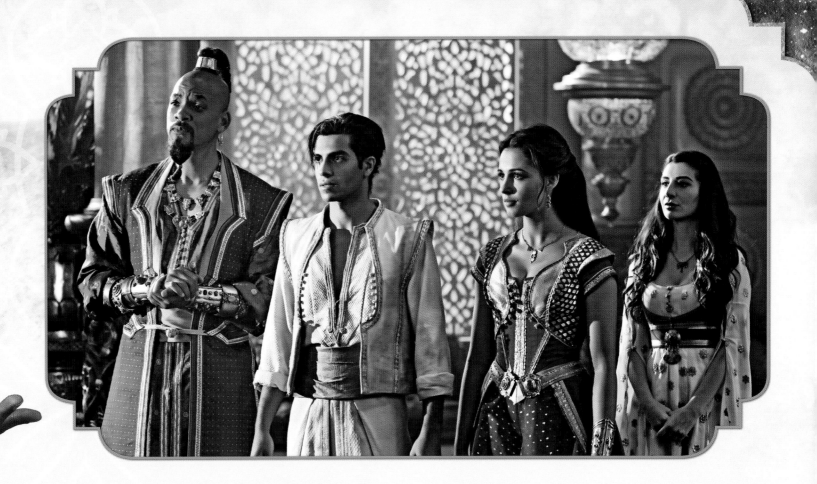

만들 수 있을까 하는 두려움 말이죠."

디즈니의 제작 대표인 숀 베일리는 이렇게 덧붙였다. "지니에 대해 아주 진지한 논의가 필요했어요. 로빈 윌리엄스가 전설적이고, 상징적이며, 절대 잊을 수 없는 지니를 만들어 놓았으니까요. 어떻게 하면 예전 지니를 기리면서도 뭔가 새로운 것을 시도할 수 있을까를 고민했죠." 이 상징적인 캐릭터가 원래의 지니로도 새로운 지니로도 느껴질 수 있도록 독창적인 방법으로 지니를 의인화하는 것이 중요했다. 제작진은 지니가 원래대로 코믹하고 진실하고 엉뚱하면서도, 예전의 지니와 끝없이 비교되는 것을 피하기 위해 뭔가 새로운 모습을 덧입히기를 원했다. 프로듀서들이 물망에 오른 배우들의 목록을 검토했지만, 연기력과 음악적 배경을 고려했을 때 윌 스미스로 결정하기까지는 긴 시간이 걸리지 않았다.

리치는 이렇게 말했다. "처음 논의할 때부터 윌 스미스가 있었던 것 같아요. 그런데 갑자기 윌 스미스는 관심이 없다는 소식을 듣게 되었어요. 전 어쩐지 사실이 아닐 것 같다는 느낌이 들었습니다. 더 자세히 알아보고 나니, 그도 관심이 있다는 걸 알게 되었죠. 이제는 지니 역에 다른 사람을 상상하는 건 불가능할 것 같습니다." 베일리도 이렇게 덧붙였다. "지니 역에 윌 스미스를 캐스팅하고 나서, 윌은 로빈의 놀라운 에너지와 생동감 그리고 해석을

자신만의 것으로 만들었어요."

스미스는 수십 년간 팬들에게 사랑받아온 래퍼로서의 재능과 본인의 코믹한 면까지 가져왔다. 그에게도 스크린에 자신을 표현하는 새로운 방법이 생기는 기회였다.

스미스는 이렇게 말했다. "〈알라딘〉 때문에 연락을 받았을 때, 말도 안 되는 어린 시절의 기억들이 떠오르면서, 곧바로 지니 역을 승낙했죠. 〈더 프레시 프린스 오브 벨 에어〉 이후 이렇게 하고 싶은 것이 많은 작품은 처음이었어요. 이 영화에서 저는 노래도 하고, 춤도 추고, 랩도 하고, 공연도 하고, 코미디와 드라마 연기도 하죠. 아티스트로서의 제 자신을 모두 사용하는 굉장한 기회잖아요. 그래서 이 작품에 흥분했었죠."

이 영화 속 지니는 두 가지 모습, 즉 스미스처럼 보이는 사람의 모습과, 제작진이 빅 블루라고 부르던, 모션 캡처와 CGI를 이용해서 만들어낸 기상천외한 모습을 가지고 있다. 애니메이션 영화에서의 모습과 흡사하게, 지니는 장난을 좋아하고 엉뚱하다. 종종 겉모습과 의상을 재빨리 바꿔가며 경박스럽게 굴기도 한다. 리치의 영화 속에서 지니는 알라딘과 끈끈하고 진정한 그리고 때로는 코믹한 관계를 만들어간다. 또 자스민의 하녀인 달리아의 환심을 사기 시작하고, 결국에는 원작에서 시작된 자신만의 사랑을 키워간다.

34쪽: 사람의 모습인 지니로 분장한 윌 스미스

오른쪽 위: 알리 왕자의 복장을 한 알라딘, 자스민 그리고 달리아와 함께 서 있는 사람 모습의 지니

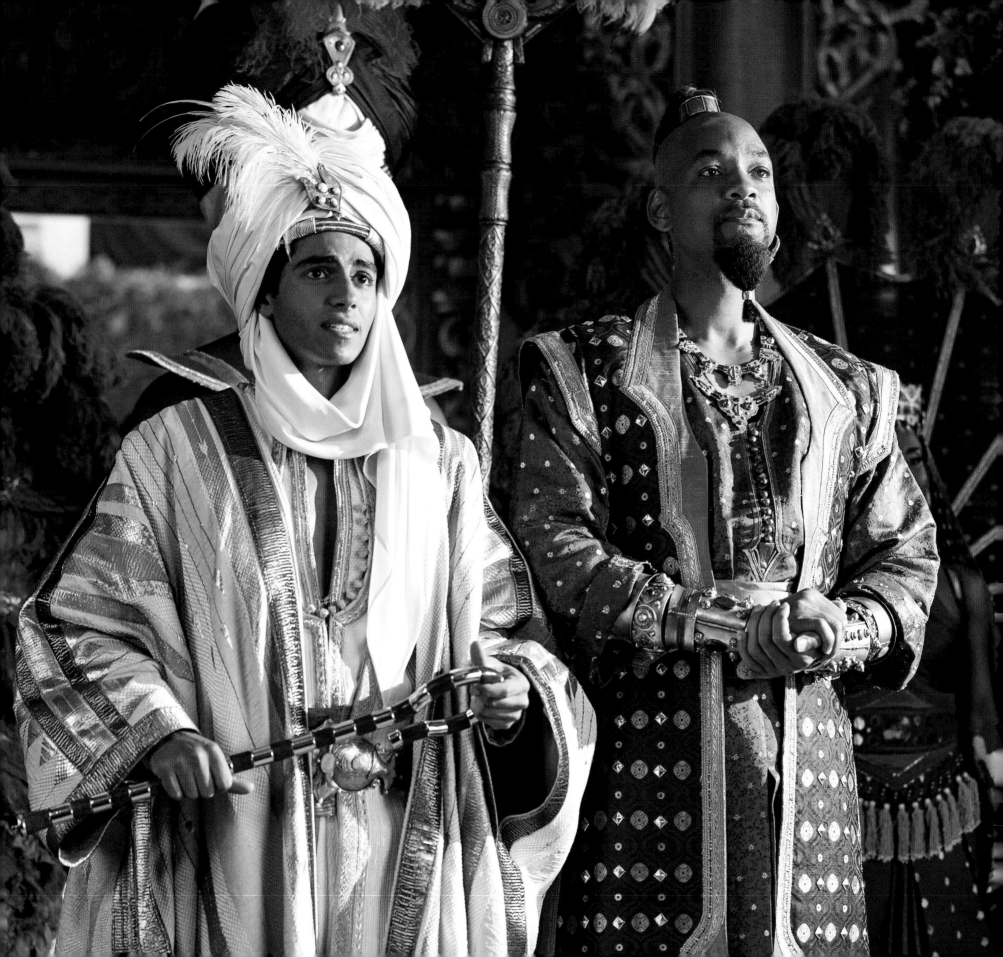

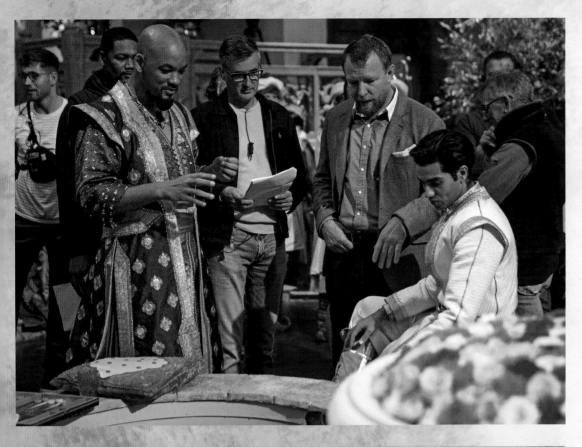

스미스에게는 알라딘이 지니와의 우정을 키워나가는 것을 이야기의 가장 중요한 요소로 여겼다. 그는 두 캐릭터 사이의 관계가 변화되어가는 것을 표현하는 것에 집중했는데, 이 관계로 인해 두 캐릭터 모두를 성장하고 변화하게 만들어주기 때문이었다.

스미스는 이렇게 말했다. "지니와 알라딘은 램프의 요정과 주인의 관계지만, 아버지와 아들의 관계이기도 해요. 알라딘이 아버지일 때도 있고, 지니가 아버지인 때도 있고. 보기 좋은 코믹한 관계를 주고받으며 왔다 갔다 하죠. 제 생각엔 사람들이 이 부분에서 제일 놀랄 것 같아요. 이 영화가 이렇게나 재미있다는 사실에서 말이에요. 가이 리치가 이 영화를 아름답고, 가슴이 따뜻해지며, 코믹한 공간 속에 가져다 놓았어요. 아주 마음에 들어요. 제가 제일 편안하게 느끼는 공간이기도 하거든요."

스미스는 사람의 모습의 지니와 CGI로 만들어낸 빅 블루 모두를 연기했다. 빅 블루의 경우, 시각 효과 감독인 채스 자레트가 디즈니 리서치에서 개발한 새로운 시스템을 사용하여 윌 스미스의 얼굴을 세세한 부분까지 정확하게 녹화한 후, 시각 효과 팀이 편집 과정에서 푸른 몸을 덧입혔다. 빅 블루는 원작의 캐릭터를 수정한 형태로, 장난기 많고 외모를 바꿔대며, 진주처럼 영롱한 푸른 피부에 상당한 근육질의 상체를 가졌다.

자레트는 이렇게 말했다. "처음부터 우리는 캐스팅을 누구로 할지, 누가 이 캐릭터에 영혼을 불어넣을지 매우 관심을 기울였습니다. 윌의 합류로 우린 대부분 크게 안도하게 되었죠. 윌은 캐릭터에 큰 열정과 초인적인 카리스마를 바로 불어넣었습니다.

지니는 여전히 장난기 많고 감정이 풍부한 캐릭터이면서도 애니메이션 영화의 시각적 암시도 담당하지만, 제작진은 스미스가 스스로 결정하여 지니를 만들어내기를 기대했다. 리치는 이렇게 말했다. "지니는 누가 맡았어도 어려운 역할이었어요. 상징적인 캐릭터를 만들어냈던 로빈 윌리엄스의 자리를 대신하는 거니까요. 윌은 새로우면서도 우리가 기존에 알고 있던 지니와 충분히 비슷한 지니를 만들어냈어요. 믿기 어려울 만큼 함께 일하기 편한 사람이죠. 대단한 프로고요. 최고의 콜라보 작업이었습니다."

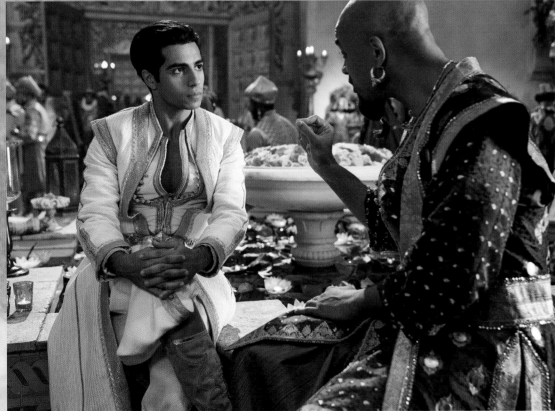

36쪽: 알리 왕자를 궁전으로 안내하는 지니

위: 감독인 가이 리치와 장면을 찍고 있는 윌 스미스와 미나 마수드

왼쪽: 알리 왕자에게 조언하는 지니

Chapter 3

아름다운 세계를 건설하다

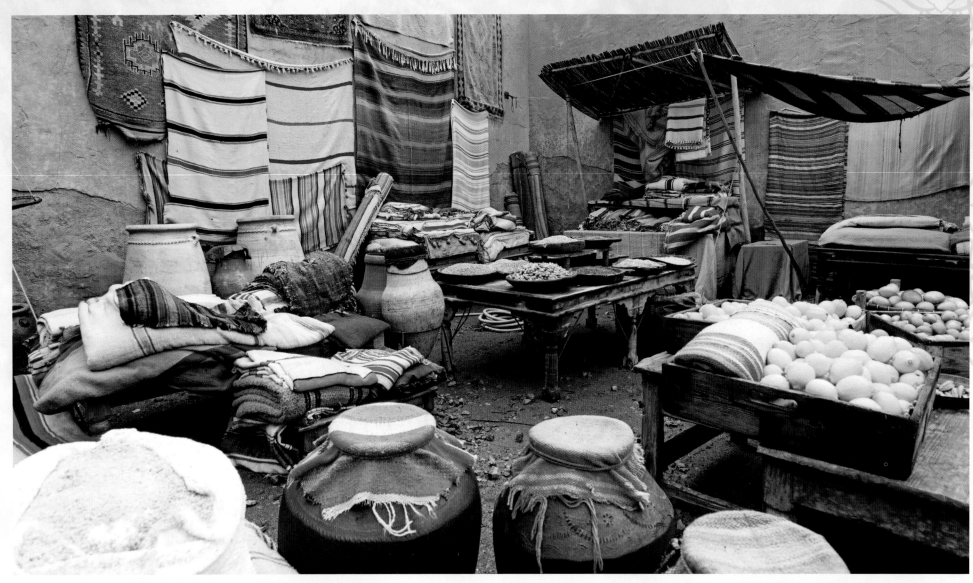

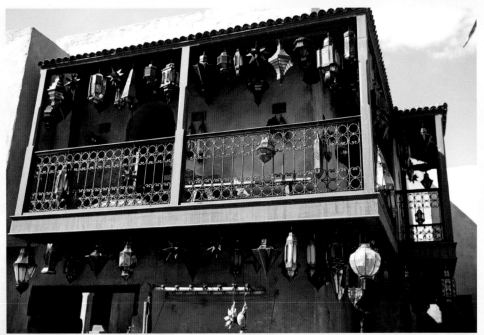

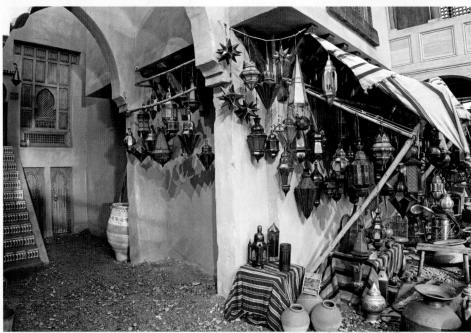

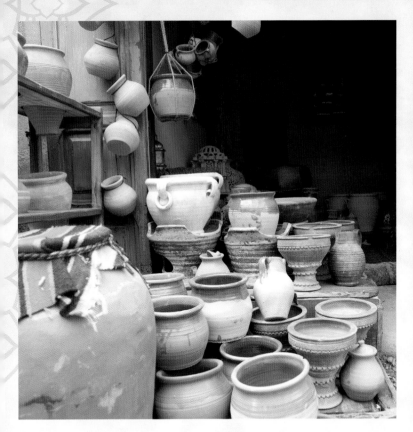

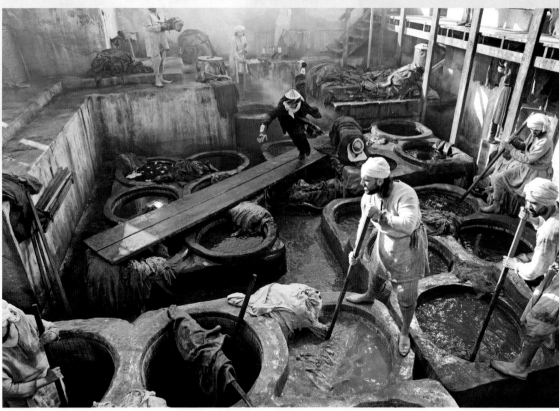

38~39쪽: 북적거리는 아그라바의 시장을 보여주는 콘셉트 아트

40쪽: 아그라바 시장의 가판대들과 세트장의 장식을 보여주는 다양한 사진들

왼쪽 위: 시장의 도자기

오른쪽 위: 제혁소

애니메이션으로 표현된 상상 속 아그라바를 실사로 만들어내는 일은 어렵지만 보람 있는 작업이었다. 제작진은 처음에 구불구불한 골목과 유서 깊은 건물들이 있는 도시들을 아그라바 시장의 배경으로 삼을 수 있는 모로코에서 촬영을 하려고 했었다. 제작 디자이너인 젬마 잭슨은 모로코를 여러 번 방문하면서, 그곳이 가지고 있는 형형색색의 미적 감각에 매료되었다. 하지만 수송상의 문제로 인해, 결국 프로듀서들은 촬영 세트장을 맨 처음부터 짓기로 결정했다.

촬영지로 정해진 런던 근교의 롱크로스 스튜디오에서 잭슨이 이끄는 팀은 궁전의 내부와 제멋대로 뻗어나간 형태의 도시인 아그라바를 맨 처음부터 다시 만드는 작업을 맡았다. 롱크로스 뒤의 부지에 세트장을 만들기 위해 주어진 14주 동안, 잭슨의 팀은 영화의 주요 장면들을 촬영할 수 있도록 아그라바의 여러 부분을 만들어야 했다. 촉박한 일정 때문에 잭슨 팀은 배우 캐스팅이 시작되기도 전부터 세트장을 만들기 시작했다. 제작진과 배우들이 자유자재로 이동할 수 있도록 360도로 촬영이 가능한 세트장을 만드는 것이 그들의 계획이었다. 잭슨은 세트장을 새로 만들기 위해 컨테이너 두 개 분량의 문짝, 창문, 발코니 틀, 도장된 테이블 등을 모로코에서 배로 실어왔다. 잭슨 팀에게는 실제 세트장 전에 먼저 모형을 만들기까지 두 주간의 시간이 있었는데, 이 모형 작업에만도 200명이 넘는 사람들이 투입되었다. 잭슨은 이렇게 말했다. "이 세트장에 자부심을 느껴요. 서로 이어지는 골목들과 다양한 모퉁이들까지, 구석구석 다양한 모습들이 정말 많은 세트장을 만

들었거든요. 모로코에서 정말로 마음에 들었던 요소들을 모조리 옮겨다 놓았죠."

잭슨은 특히 색채 선택에 있어서 모로코의 느낌을 최대한 살리려고 했다. 아그라바의 벽면들은 낡은 느낌을 주기 위해 벽 아래 부분의 회반죽이 떨어져나가는 빛바랜 핑크색으로 마감했다. 이 색은 잭슨이 주변과 어울리지 않아 보이던 그리스 블루 색상 대신 선택했던 색상이었다. "이 궁전은 마라케시 핑크색인데요. 모래 언덕과 바다와 이 궁전을 대비시킨다고 상상해보세요. 골목이 정말 좁아서 주변의 벽들이 몸에 거의 닿을 것 같은 마라케시에 있는 것처럼, 직접 거닐 수 있는 작은 골목들도 있었기 때문에, 우린 정말 즐거웠어요."

부슬부슬 비가 내리는 영국의 주차장 부지에 뜨거운 사막의 세트장을 만드는 일은 특히 어려운 작업이었다. 소품을 담당한 그램 퍼디는 이렇게 말했다. "가장 골치 아프고 사람들도 이해해주지 않았던 부분은 아그라바의 바닥을 청소하는 일이었어요. 10명의 장정들에게 매일 아침 세트장에 내린 빗물을 쓸어내고, 대형 건조기들, 그러니까 토치 램프들을 사용해서 세트장을 말렸죠. 영국에서 아그라바를 촬영했기 때문에, 거의 매일 빗물을 쓸어내고 말려야 했어요." 조명도 또 다른 변수였다. 제작진은 구름이 드리워진 영국의 날씨 속에서 '선건'이라는 거대한 조명 장비를 가져다가 아그라바에 내리쬐는 뜨거운 사막의 태양을 만들어내고 하루 종일 빛을 통제했다.

아그라바의 시장

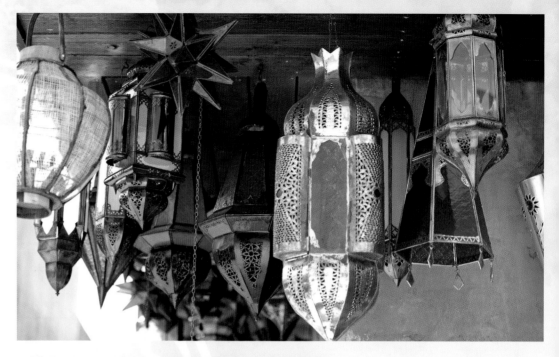

아그라바의 북적대는 시장은 알라딘과 자스민이 건물들 사이를 뛰어다니고 좁은 골목길들을 빠져나가는 장면이 필요했던 삽입곡 〈한발 더 먼저〉를 용이하게 촬영하기 위해 특별히 만들어졌다. 제작 디자이너인 잭슨은 이렇게 말했다. "우리가 처음부터 만들었기 때문에 음악에 맞게 디자인할 수도 있었죠. 세트장이 아닌 곳에서 촬영했다면 정말 어려웠을 겁니다. 노래와 춤 모두 그곳에서 작업했고, 당연히 다른 장면들도 거기서 촬영했어요."

〈한발 더 먼저〉나 〈알리 왕자〉처럼 복잡한 퍼레이드 곡을 촬영할 때 등장하는 공연은 모두 연결된 장면들로 이뤄지기 때문에, 움직일 수 있는 모델로 도시를 만들어서 알맞은 위치를 결정했다. "아그라바를 만드는 모든 방향은 제일 규모가 큰 두 삽입곡에 맞춰졌어요. 그래서 모든 건물의 위치, 각 골목이 꺾이는 방향, 집들과 지붕들의 위치 모두 계획되었는데, 그 계획의 기본은 〈한발 더 먼저〉나 〈알리 왕자〉가 어떻게 촬영되는 가에 달려 있었죠." 프로듀서 조나단 에이리치가 이렇게 말했다.

시장에는 페즈와 마라케시에서 볼 수 있는 제혁소도 있는데, 잭슨은 영감을 얻기 위해 아프리카와 스페인 남부의 요소들도 끌어들였다. 시장 한 가운데에는 2000년 된 올리브 나무가 자라고 있는데, 잭슨이 리빙 프롭스^{Living Props}라는 회사에서 구해온 나무였다. 천막과 천 장식들은 수작업으로 염색한 직물들로 만들어서, 최대한 현실적으로 만들어낸 다른 많은 디테일들과 함께 시대적 미가 느껴지고 실제로 사람이 생활하는 듯한 현실감이 느껴지는 공간을 만들어냈다.

세트 장식가인 티나 존스는 이렇게 말했다. "젬마와 저는 함께 소품을 사러 모로코로 가서 오랜 시간동안 마라케시의 거리를 돌아다니며 사진을 찍고 아그라바에 놓았으면 하는 것들, 주로 몇백 년 전에 있었을법한 것들을 눈여겨보았죠. 그런데 마라케시에는 전기 불빛이 없던 시절과 본질적으로는 다를 바 없이 그대로 남아있는 곳들이 많았어요. 몇백 년 전에 마주쳤을 법한 노점상들이나 양탄자를 파는 상인들, 민트 차를 파는 행상들을 만날 수 있더라고요. 도움을 얻을 만한 사진들은 오래된 자료에도 많았지만, 우리가 쓴 자료들은 대부분 마라케시에서 얻었습니다."

위: 시장에 있는 램프들의 자세한 근접 촬영
왼쪽: 시장 가판대에서 찾은 옷감들
43쪽 왼쪽 위: 시장의 골목길
43쪽 왼쪽 아래: 시장에서 파는 음식
43쪽 오른쪽: 추가적인 세트 장식

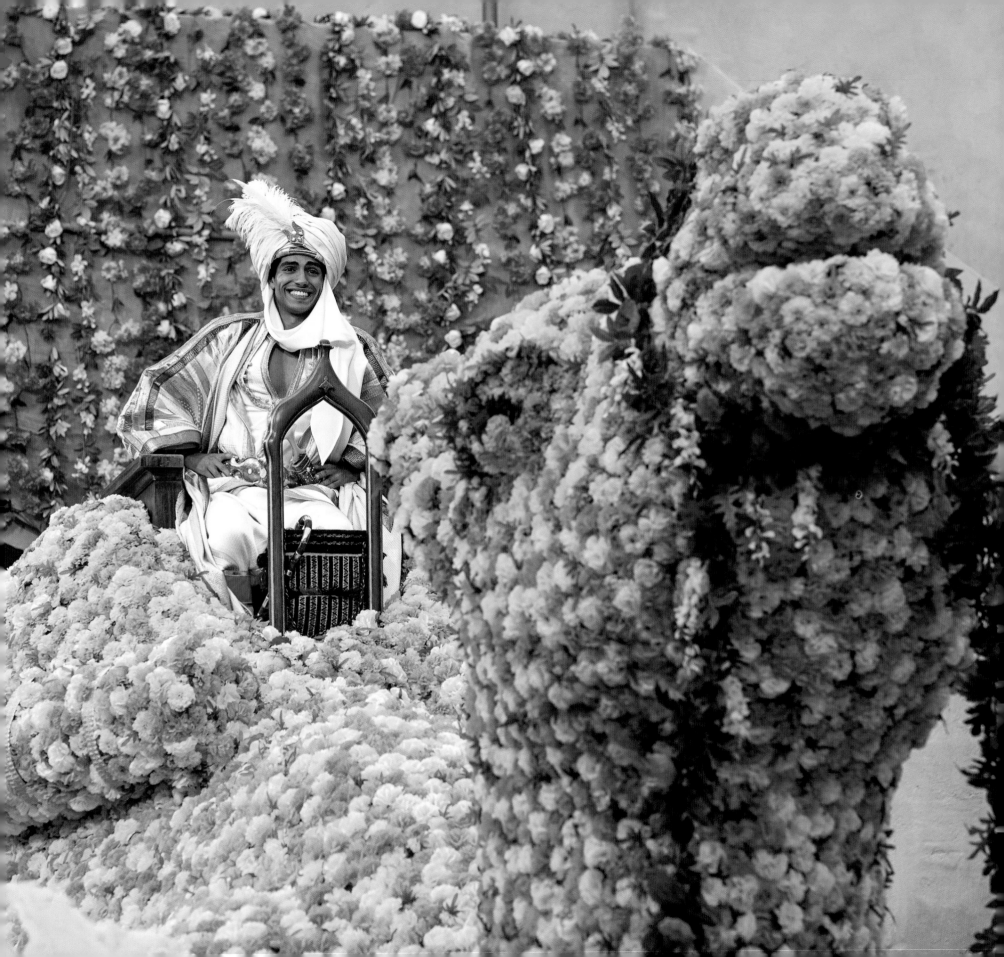

퍼레이드 행렬

알리 왕자가 아그라바에 입성하는 장면은 초대형 행사로 만들어야 했다. 애니메이션 영화에서는 지니와 변신한 알라딘이 동물들과 무용수들로 가득한 생기 넘치는 퍼레이드와 함께 도시로 밀고 들어왔는데, 리치는 이 장면을 실사로 비슷하게 만들어내려고 했다. 런던의 연례 행사인 노팅힐 카니발과 리우데자네이루 축제에서 아이디어를 얻은 리치는 화려하고 신나는 장면을 세트장에 생생히 옮겨달라고 팀원들에게 주문했다.

축제의 퍼레이드는 아그라바를 관통하여 궁전 입구까지 이르는 넓은 거리를 가로지르며 진행되었다. 길을 만들 때 잭슨은 이 퍼레이드의 규모를 고려해야 했다. 퍼레이드와 대형 꽃마차가 아치형 입구를 통과하는데, 알라딘이 올라타고 있던 구조물이 이 아치형 입구를 아슬아슬하게 지나친다. 활짝 핀 꽃들로 낙타를 화려하게 장식해서 만든 꽃마차는 세트 장식가 티나 존스가 구상했다.

존스는 이렇게 말했다. "라스베이거스의 카니발 퍼레이드를 보기 시작하면서, 대부분의 장식이 꽃으로 만들어졌다는 걸 알게 되었어요. 우리의 알라딘은 실제로 살아 있는 낙타 등에 타고 도착할 예정이었는데, 어쩐지 움직임에 문제가 있을 것 같기도 했고 그다지 멋지게 보일 것 같지도 않더라고요. 그래서 전 '축제 꽃마차처럼 꽃으로 크고 어마어마한 낙타를 만들면 어떨까?' 라고 생각했죠."

존스 팀은 3주 밖에 되지 않는 시간 동안 37,000 송이가 넘는 꽃으로 꽃마차를 디자인하여 만들어냈다. 꽃마차가 너무나 커서 아그라바 대로를 겨우 빠져나갈 정도였다. 잭슨은 이렇게 설명했다. "가이가 이 꽃마차를 보고 우리가 하는 작업을 이해했을 때, '좋아, 알라딘이 아치형 입구를 아슬아슬하게 통과할 수 있을 만큼, 알라딘의 머리가 거의 닿을 만큼 높았으면 좋겠군'이라고 말했어요. 그 정도로 꽃마차가 거대했죠. 오렌지색 꽃들로 뒤덮은 정말 큰 구조였어요."

존스는 이렇게 덧붙였다. "모든 의상을 갖춰 입고 리허설을 하던 날, 정말 끝내줬죠. 태양은 빛나고 37,000 송이의 꽃송이로 만든 초대형 구조물이 아치형 입구를 통과하는데, 정말 마법 같은 순간이었어요. 제 경력을 통틀어 가장 멋진 순간 중 하나가 아니었나 생각합니다. 실제로 뮤지컬을 위해 작업하는 일은 독특한 경험이니까요."

44쪽: 꽃으로 장식된 화려한 낙타를 타고 아그라바에 입성하는 알리 왕자

아래: 아그라바 시장에서 파는 사탕들

오른쪽 아래: 알리 왕자의 꽃마차에 장식된 꽃들의 근접 촬영

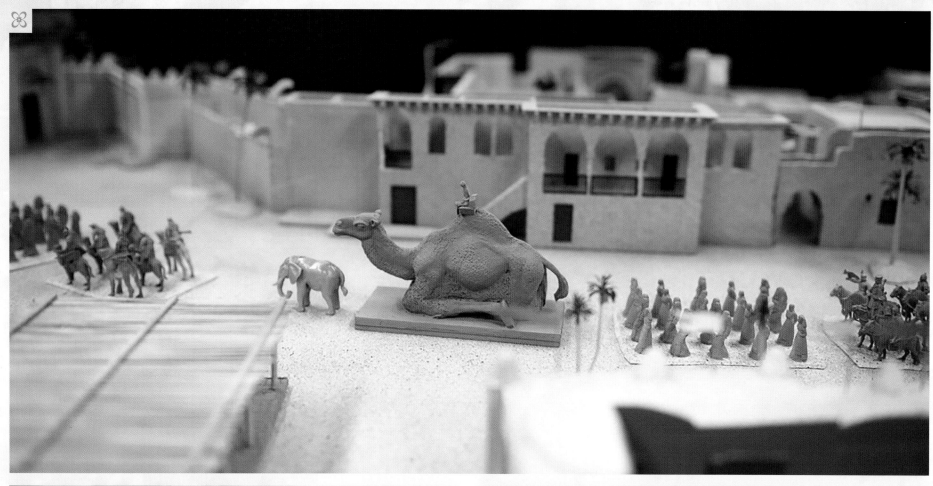

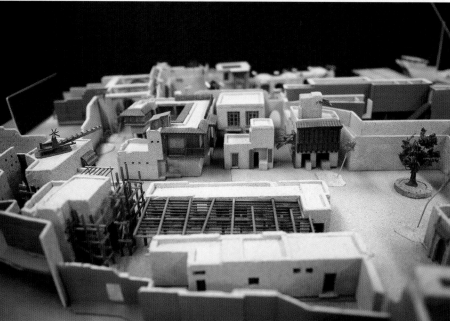

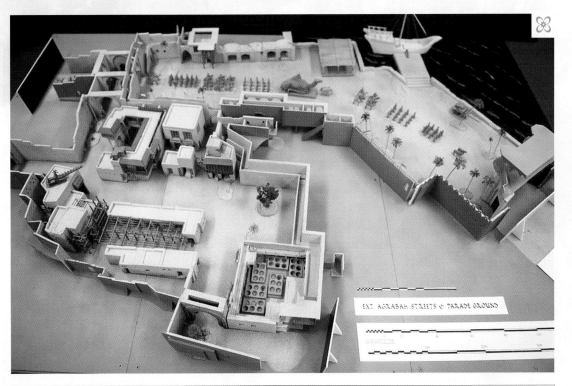

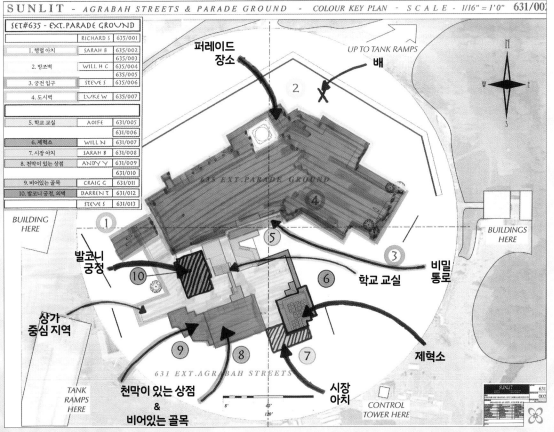

SUNLIT - *AGRABAH STREETS & PARADE GROUND* - *COLOUR KEY PLAN* - SCALE - *1/16" = 1'0* 631/002

SET#635 - EXT. PARADE GROUND

	RICHARD S	635/001
1. 행렬 아치	SARAH B	635/002
		635/003
2. 방조벽	WILL H C	635/004
		635/005
3. 궁전 입구	STEVE S	635/006
4. 도시벽	LUKE W	635/007
5. 학교 교실	AOIFE	631/005
		631/006
6. 제혁소	WILL N	631/007
7. 시장 아치	SARAH B	631/008
8. 천막이 있는 상점	ANDY V	631/009
		631/010
9. 비어있는 골목	CRAIG G	631/011
10. 발코니 궁정, 외벽	DARREN T	631/012
	STEVE S	631/013

퍼레이드 장소

배

UP TO TANK RAMPS

635 EXT. PARADE GROUND

발코니 궁정

BUILDING HERE

BUILDINGS HERE

학교 교실

비밀 통로

제혁소

상가 중심 지역

631 EXT. AGRABAH STREETS

TANK RAMPS HERE

천막이 있는 상점 & 비어있는 골목

시장 아치

CONTROL TOWER HERE

SUNLIT 631 002

퍼레이드를 만들어내다

화려한 낙타 꽃마차는 제작 초기에 살아 있는 여러 마리의 낙타와 말 그리고 정확한 안무를 따라 춰야 했던 수십 명의 무용수들과 합류되어 4일 넘게 촬영했다. 아그라바로 들어오는 무용수들을 그룹 별로 다른 모습으로 보여주기 위해 윌킨슨은 200벌이 넘는 다채롭고 반짝이는 의상을 만들었고, 메이크업 디자이너인 크리스틴 브룬델은 짙은 아이라인과 황금색 악센트로 각각의 무용수들에게 완벽한 스타일을 완성시켜 주었다. 안무가 자말 심즈는 안무 동작을 만들 때 낙타 꽃마차뿐만 아니라 실제 동물들도 고려해야 했다. 심즈는 이렇게 말했다. "동물들이 포함된 안무를 짜는 일은 한번도 해본 적이 없었어요." 그는 미소를 지으며 이렇게 덧붙였다. "한 가지만 말씀드리죠. 낙타는 춤을 출 줄 몰라요. 정말, 지독하게도 춤을 못 추더라고요."

퍼레이드 장면을 촬영하는 첫날 비가 내리는 바람에, 제작진은 사막의 빛나는 태양빛을 확보하기 위해 거대한 조명을 동원해야 했다. 결과적으로, 그 장면은 제작진의 예상보다 훨씬 더 웅장하게 촬영되었다. 프로듀서 조나단 에이리치는 이렇게 말했다. "워낙 많은 일들이 동시에 진행되는 장면이었기 때문에, 모든 것을 놓치지 않고 촬영하기 위해서 7대의 카메라를 동원했죠. 우리가 사용할 수 있는 것보다 훨씬 더 멋진 장면들이 나올 거라는 걸 알았어요. 하지만 그것 자체가 좋은 문제점이었죠. 초반에 계획된 촬영이었던 데다가 워낙 많은 공을 들였기 때문에, 우리에게 있어서 이 장면은 커다란 출발의 순간이었는데, 그 주가 끝났을 무렵엔 진정한 성취감이 생기더군요."

46쪽: 알리 왕자의 퍼레이드와 시장을 위해 만들어진 축적 모형의 근접 촬영

위: 아그라바의 시장 모형의 전체적인 모습

왼쪽: 시장 설계도

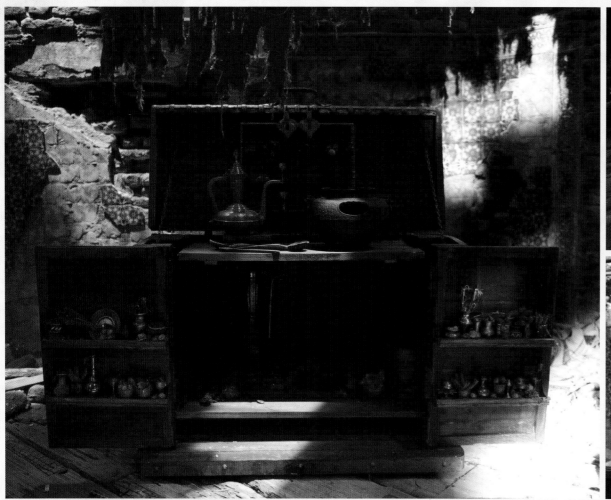

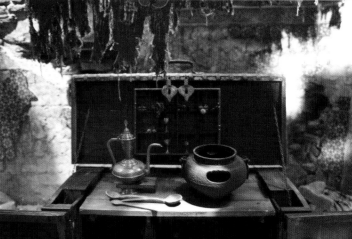

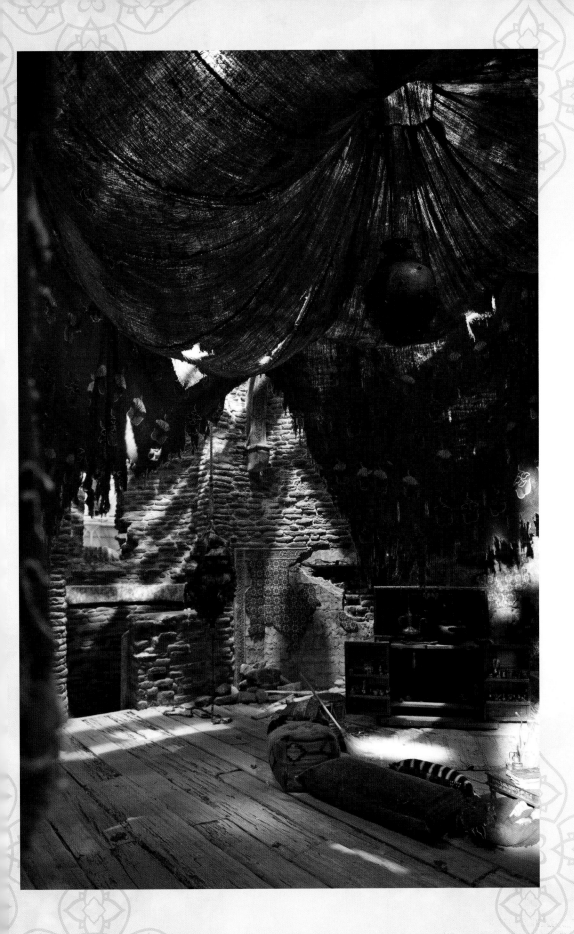

부서진 탑

'부서진 탑'으로 알려진 알라딘의 비밀 숙소는 항구와 궁전이 보이는 도시 윗부분에 위치하고 있다. 보기보다 더 실감나게 허물어져 내리는 탑의 방은 제작 디자이너인 잭슨과 세트 장식가 티나 존스가 정교하게 만든 공간이다. 잭슨은 이렇게 말했다. "가이가 원하는 알라딘은 아무 상자 아래서나 잠자는 사내보다는 훨씬 더 신비에 싸인 존재였거든요. 그래서 정말 공 들여서 만들었어요."

존스는 디자인에 대해 이렇게 설명했다. "부서진 탑에 왔을 때, 알라딘이 천막을 손봐서 걷어 올리면 그의 가구들이 모두 드러났죠. 우린 알라딘을 이렇게 자신의 두뇌로 깊은 인상을 남길 줄 아는 영리하고, 발칙한 녀석으로 보이게 하고 싶었어요. 천막이 올라가며 가구가 드러나고, 문들이 열린 작은 주방이 보이고, 자동적으로 모든 것을 뒤바꿔놓았죠."

이 작은 부엌은 인도의 조드푸르에서 수입해온 찬장부터 만들었는데, 그 속에 차를 우리는 다기 세트와 다른 유용한 물건들이 놓여 있었다. 주변에는 아부를 위한 침대로 사용하는 상자도 있었다. 천막은 수작업으로 염색한 인도산 면에 자이푸르에 있는 앰버 팰리스의 벽지와 비슷한 패턴을 넣어 만들었다. 존스는 이렇게 말했다. "천막이 최대한 공들여 만든 것처럼 보이게 하기 위해서, 우리는 수작업으로 염색한 직물 위에 수작업으로 패턴을 그려넣었죠. 기계로 인쇄해서는 얻을 수 없는 자연스러움을 원했거든요. 할 수 있는 최선을 다해서, 모든 소품들을 수공품처럼 보이게 만들 겁니다."

48쪽: '부서진 탑'으로 알려진 알라딘 숙소의 세트 배치

왼쪽: 알라딘의 탑에 펼쳐진 천막

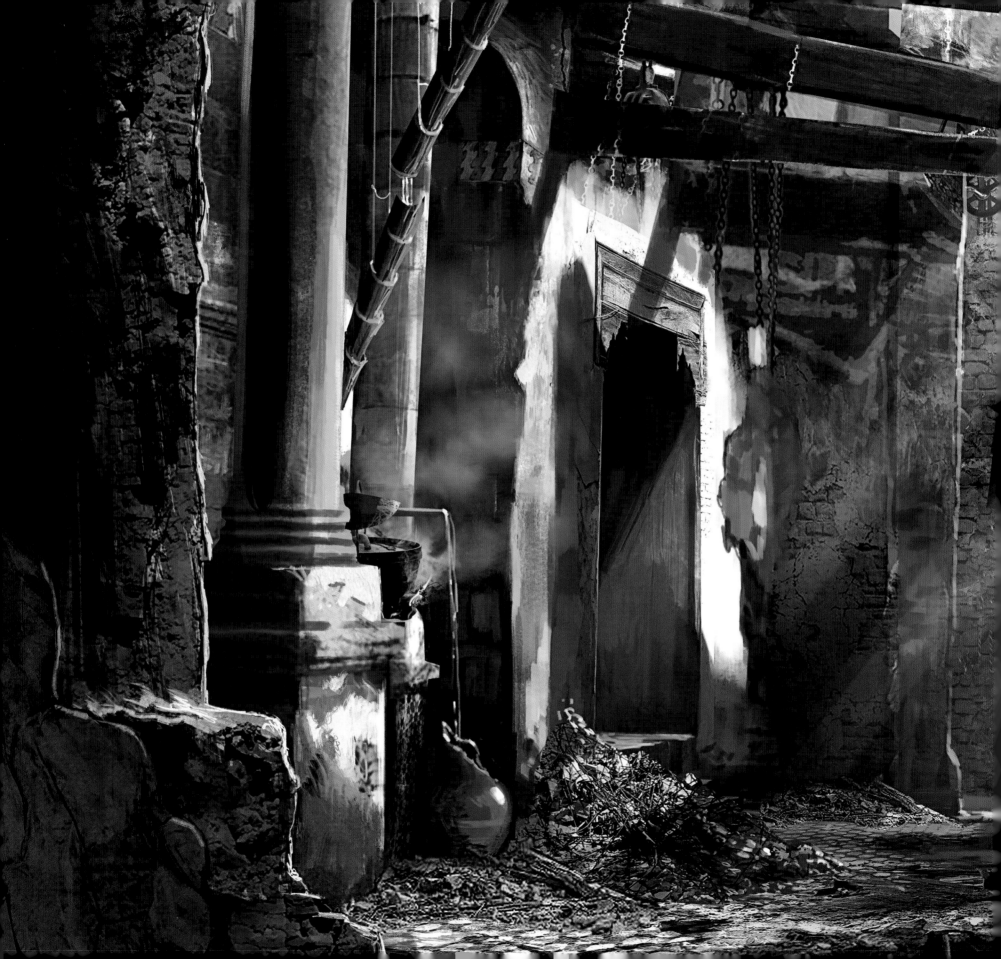

술탄의 궁전

술탄의 궁전을 아그라바에 높이 솟아 있으면서 항구 도시의 문화의 중심으로 만들기 위해, 제작 디자이너인 잭슨은 전 세계의 다양한 궁전들을 연구했다. 그녀는 목재 양식에 금으로 칠을 한 버마의 한 수도원을 기본으로, 궁전 내부 공간들에 터키와 모로코의 디자인을 가미하여 최종 디자인을 완성했다. 잭슨은 특별히 비잔틴 양식도 궁전에 끌어들이고 싶어 했다. 잭슨은 이렇게 설명했다. "버마의 수도원에서 정말로 아름다운 이미지들을 찾았는데요. 실내에 있는 모든 것이 목재 위에 금으로 칠을 한 것이었는데, 군데군데 심하게 변색되어 있었죠. 너무 매료되어서 우리 작품의 실내 디자인에 이 아이디어를 쓰기 시작했는데, 특정 시기에 있기는 하면서도 버마의 색이 너무 드러나지 않게 하려고 비잔틴 양식으로 살짝 선회했어요."

50~51쪽: 탑에 서 있는 알라딘의 콘셉트 아트

오른쪽: 금으로 칠한 목재 부분이 드러나는 궁전 복도의 일부

위: 자파의 옥좌

53쪽 위: 궁전에 진열되어 있는 아그라바 모형

53쪽 아래: 궁전과 대연회장의 여러 부분

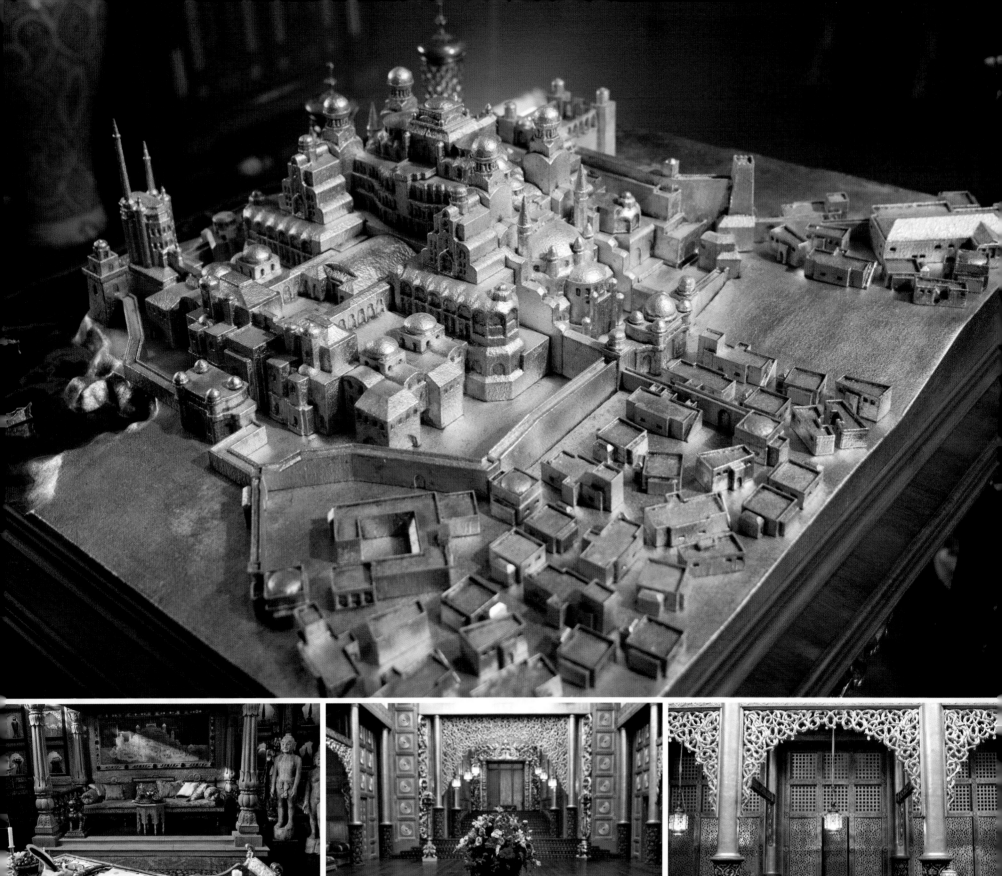
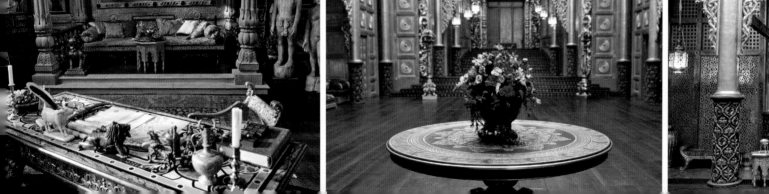

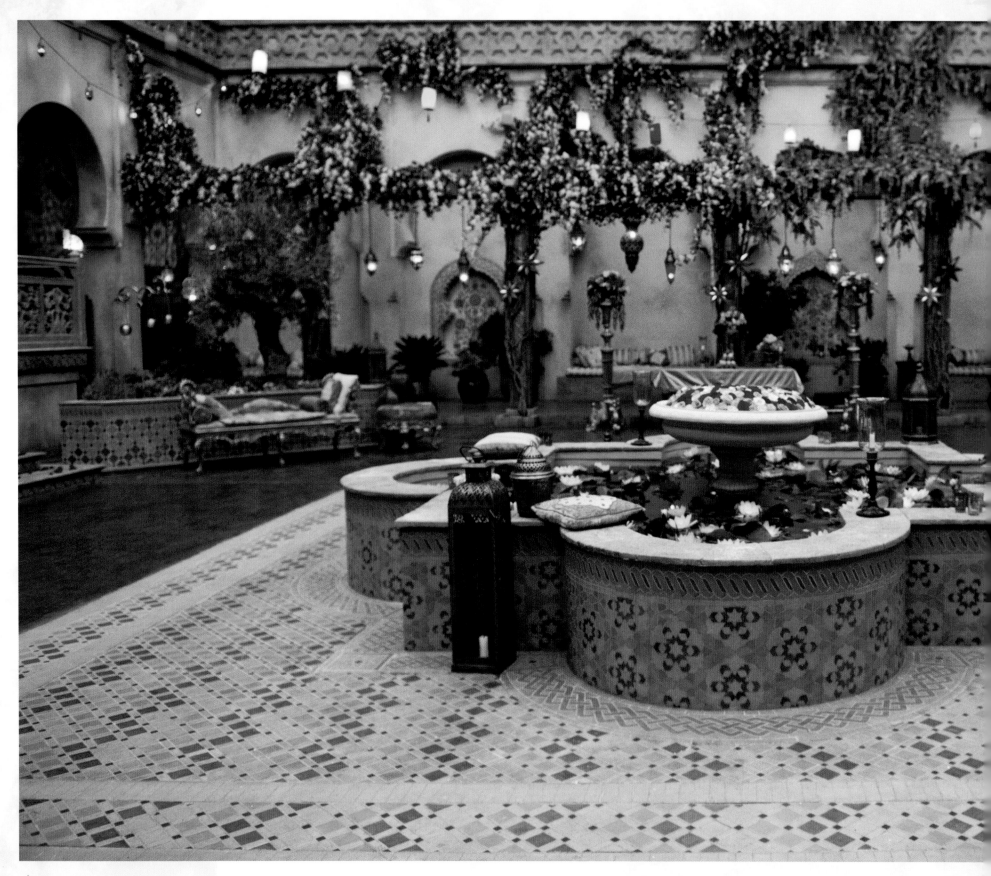

궁전의 정확한 배치도 매우 중요해졌다. 특히 특정 공간들은 건물 내에서 전략적으로 놓여야하는 장면들이 있기 때문이었다. 제작팀은 공간들의 위치를 결정하고 각 배치가 적절한지 확인하는 데에 도움이 되도록 3D 모델을 제작했다. 잭슨은 이렇게 말했다. "대본에 있는 아주 많은 요구 사항들을 맞춰야했기 때문에, 여러 이유로, 규모가 아주 커졌어요. 바다가 보이는 전망이 필요한데, 다른 사람이 그 사람의 침실을 들여다볼 수 있는 문제를 해결하기 위해서, 두 방 모두 바다 전망을 갖게 했죠. 그러려면 꽤 높은 위치의 공간이 필요해지는 식이었어요."

잭슨은 자파의 방만 제외하고 궁전을 모두 일관된 스타일로 완성하면서, 실내와 야외 공간 모두를 사용했다. 모로코 디자인을 딴 타일로 마감한 궁정에, 이슬람교의 꽃 모티브가 건물 전반에 사용되었다. 술탄의 통치 아래에서는 왕좌가 놓인 알현실을 일부러 만들지 않고, 대신 술탄은 궁전의 대연회장에 앉았다. 그린스 팀에서 가져온 실제 나무들과 식물들은 여러 그루의 올리브 나무들과 함께 궁전에 현실감을 더해주었다. 잭슨은 이렇게 말했다. "식물들이 아주 멋있었어요. 나무들을 가져오기 시작했을 때, '그래, 이제 생기가 느껴지네'라고 생각했죠."

화려한 벽면을 만들기 위해서, 다시 말해 목재를 조각하고 금을 입히기 위해, 조각 담당 부서는 판과 기둥들의 본을 떴다. 각 형판에 석고 반죽을 채워 넣은 후, 완성된 형태에 색을 입혔다. 잭슨은 이렇게 말했다. "실제 구조물에 장식적 요소를 입히는 것이 중요합니다. 이 궁전 전체를 대변하는 시각적인 언어를 만들어낸 셈인데, 대형 현관을 만들 때 아주 많이 시험해보고 분석했었죠."

왼쪽: 궁전의 궁정과 정원

위: 궁정으로 바로 연결되는 대연회장을 보여주는 사진

56~57쪽: 궁전 내부의 콘셉트 아트

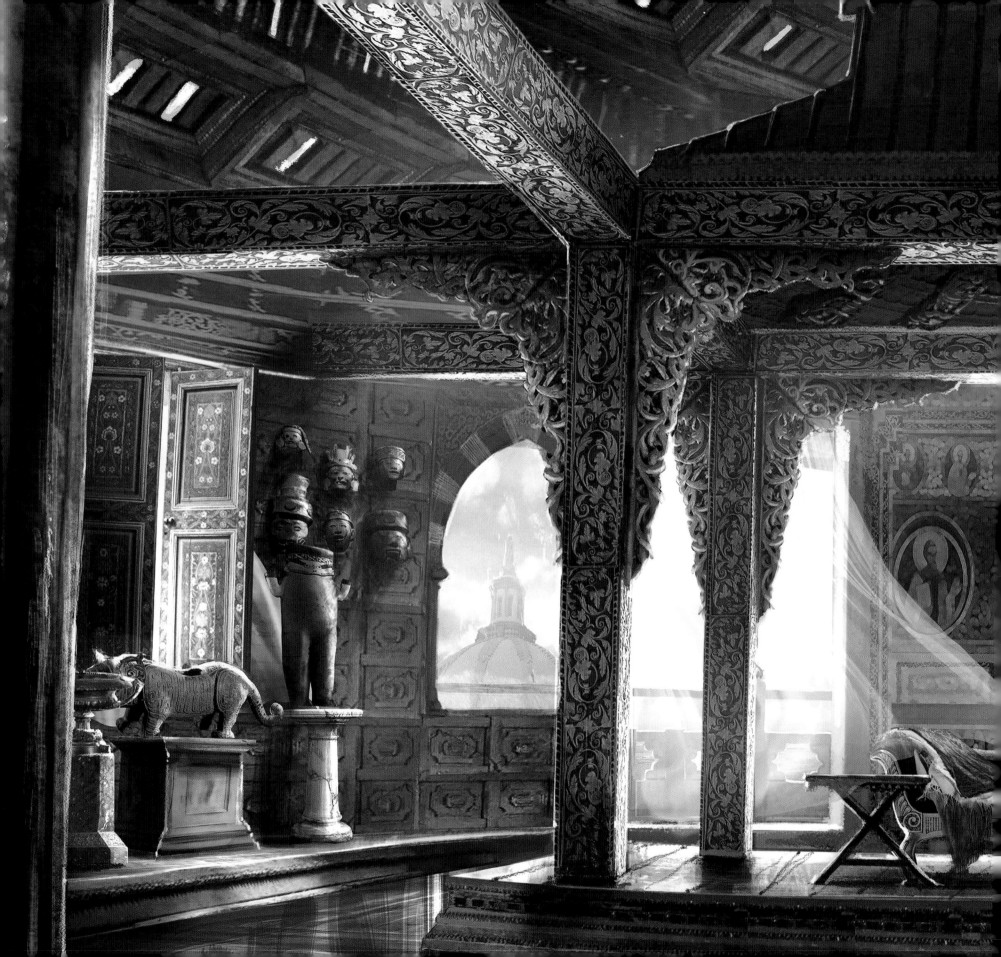

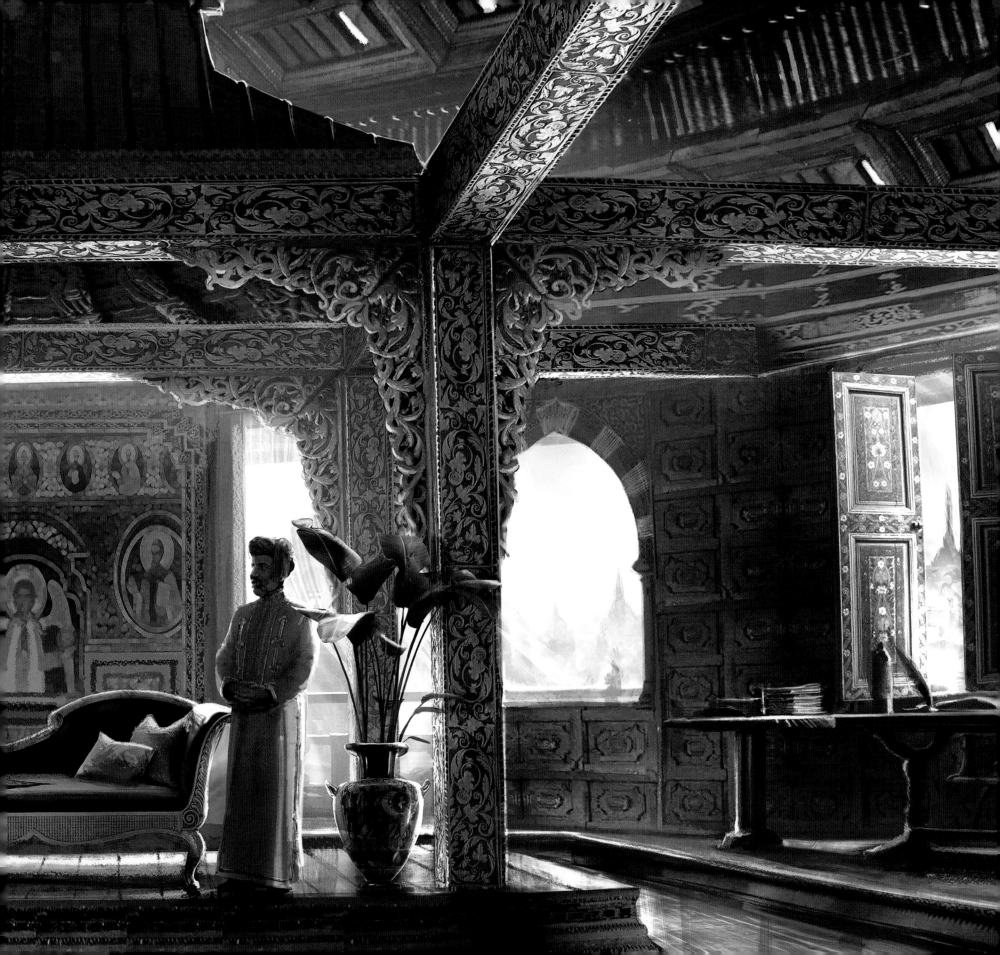

자스민의 침실

자스민의 침실은 파키스탄에서 손으로 수를 놓은 침대보를 씌운 대형 침대를 중심에 두고, 그 공간에서 라자의 위치를 어디로 정할지 고심했다. 존스는 라자에 대해 이렇게 말했다. "호랑이가 침대 위에 누워있는 경우도 생각해야 했기 때문에, 침대의 크기를 호랑이의 크기에 맞췄죠. 콘셉트에 맞춰서 침대를 디자인하고, 우리가 직접 만들었어요."

자스민의 방은 자스민이 오랜 기간에 걸쳐 수집한 예술작품들로 꾸며진 작은 공간으로, 깊은 세월의 흔적이 느껴진다. 채색된 판들과, 궁전이 전체적으로 도금된 것과 마찬가지로 금색 요소들로 벽면이 채워졌다. 자스민의 지식과 교육 수준을 보여주는 책들과 지도들이 있는, 실제로 생활하는 장소처럼 느껴지는 공간이다. 존스는 자스민의 방에 대해 이렇게 말했다. "자스민의 방에는 세월의 흔적이 더 많이 느껴지죠. 기본적으로 감옥에 갇힌 죄수처럼 생활하기 때문에 자스민이 많은 시간을 보내는 방은 그렇게 보일 필요가 있어요. 자스민이 식사를 하고, 책을 읽고, 지도를 보고, 악기를 연주하는 공간처럼 느껴져야 했죠."

잭슨은 이렇게 덧붙였다. "사랑스러운 플랫폼과 자스민과 라자가 편안하게 돌아다니며 자신들만의 공간으로 자유롭게 사용할 수 있는 아래층도 있었어요. 밖을 내다볼 수 있는 아주 예쁜 대형 발코니도 있고요. 일 년 내내 온화한 지역이기 때문에, 실내와 야외 생활을 동시에 할 수 있는 공간처럼 느껴지게 만들어야 했습니다."

아래: 자스민의 침실을 보여주는 사진

59쪽 위: 호랑이도 누울 수 있을 만큼 커다란 침대가 놓인 자스민의 침실

59쪽 아래: 자스민의 침실을 디자인하고 궁전의 다른 곳들과 어떻게 연결되는지를 결정하기 위해 자세하게 만들어진 축적 모델

60~61쪽: 라자가 자스민의 침대에 느긋하게 누워 있는 동안 책을 읽는 자스민의 콘셉트 아트

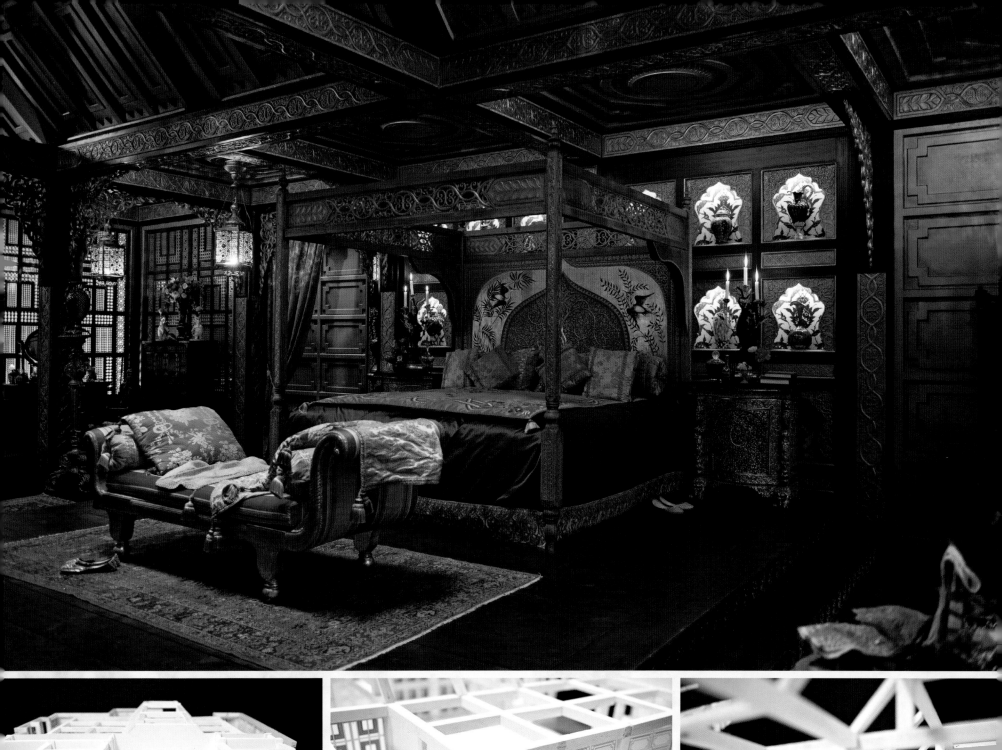

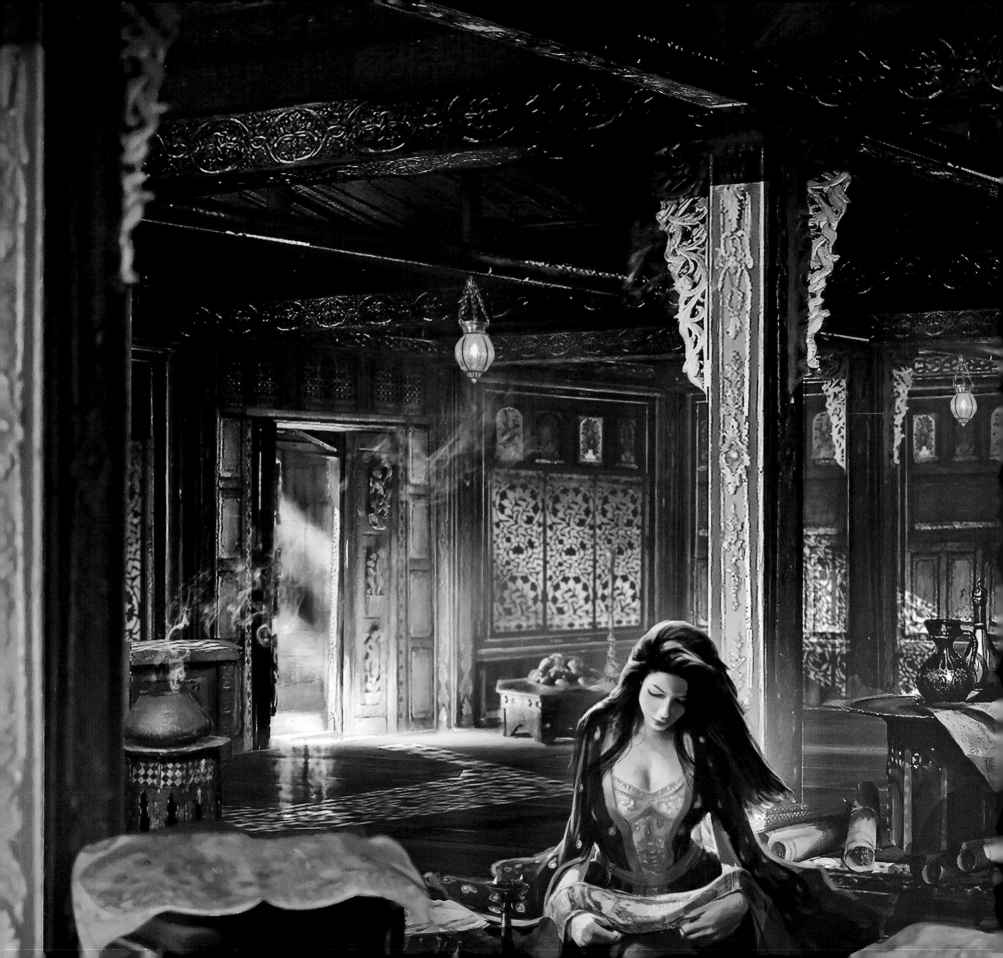

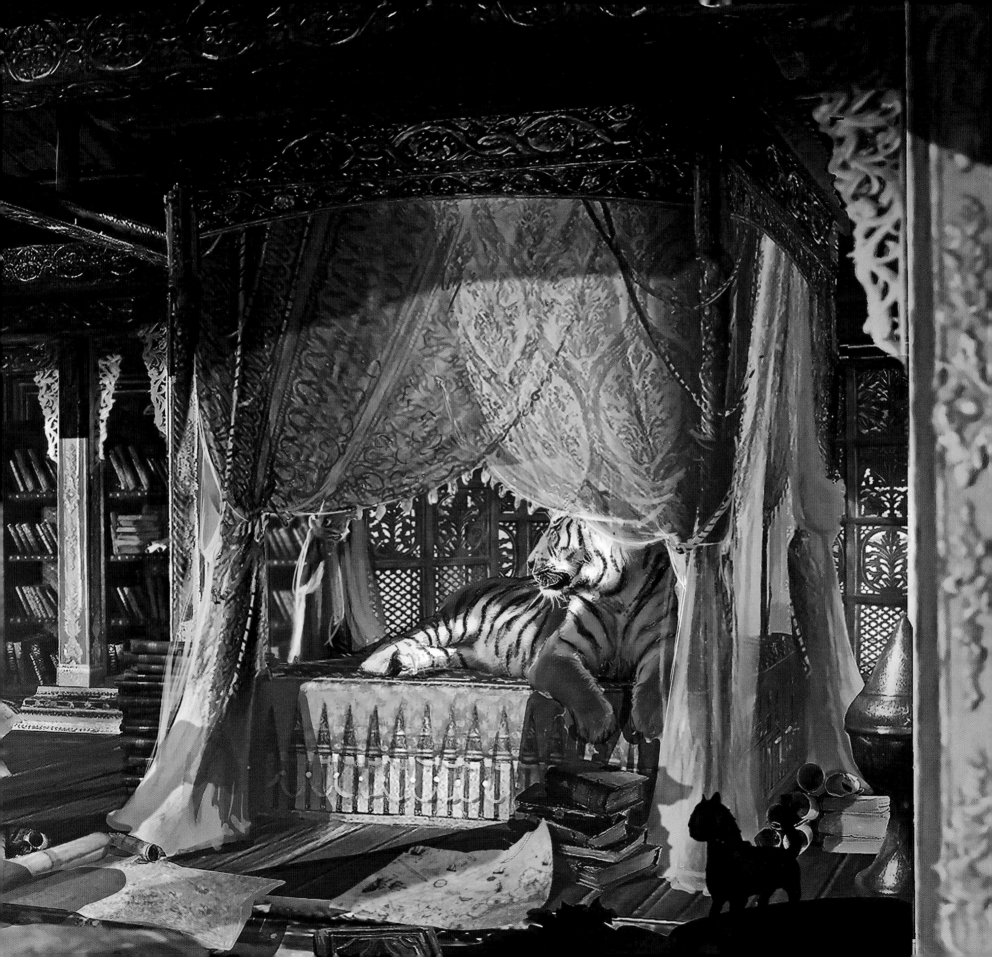

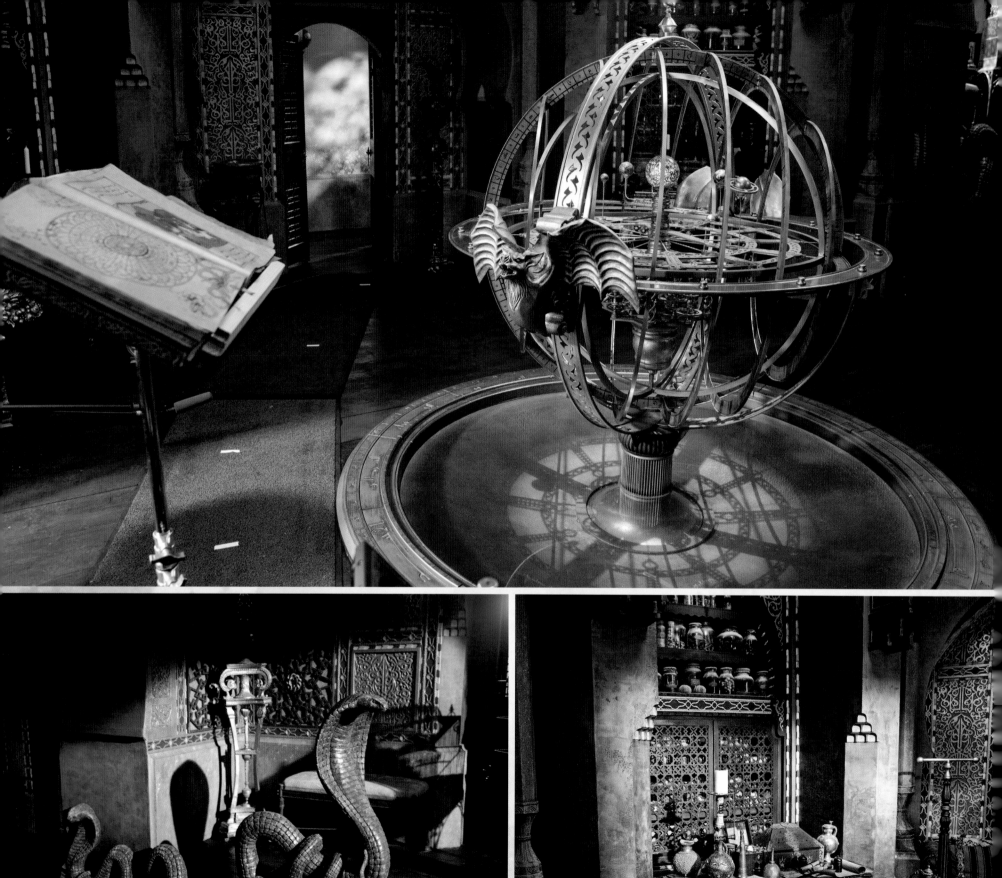

자파의 서재

자파의 범죄 소굴을 위해 잭슨은 어두운 색상을 선택했다. 궁전의 다른 부분은 부드러운 목재 톤에 황금으로 장식되어 있지만, 자파의 방들은 일정한 모양으로 깎아낸 돌 위에 푸른색과 어두운 빨강으로 마감했다. 방 한가운데에는 금속으로 만든 오러리, 즉 태양계의 모형도 두었다. 벽 디자인으로 태양과 마법에 집착하는 자파의 성격을 알 수 있는데, 제작팀은 자파의 삐뚤어진 의도들을 보여주는 소품들로 그의 공간들을 꾸며놓았다.

"아름답고, 어둡고, 꽤 음산한 분위기의 공간으로, 궁전과는 동떨어진 장소 같은 느낌이 있죠. 자파는 이 공간에서 대부분의 마법을 부리는데요. 마법의 약들, 연금술, 지도들 그리고 벽면에는 거대한 기호들이 그려져 있어요." 세트 장식가인 티나 존스가 이렇게 말했다.

자파의 뱀 모티브는 그의 물건들과 장식 전반에 등장하는데, 술탄이 되어 궁전에 들어가 왕좌에 앉을 때가 오면, 마침내 뱀 모티브가 살아 움직이게 된다. 자파는 자신의 죄수들을 가둬 둔 궁전 아래의 음침하고 사악한 공간인 지하 감옥의 주인이기도 하다. 지하 감옥을 보면 자파가 사악한 일들을 저지른다는 것을 알 수 있는데, 특히 자기 마음대로 일이 풀리지 않을 때 더욱 그렇다.

62쪽 위: 서재 한가운데 놓여 있는 대형 태양계 모형

62쪽 왼쪽 아래: 세트 디자인 장식에도 표현된 자파의 뱀 모티브

62쪽 오른쪽 아래: 병과 단지들

왼쪽: 자파의 서재 축적 모형을 보여주는 사진들

오른쪽 위: 자파가 소유하고 있는 수많은 마법책들

오른쪽 아래: 책 옆에 꼿꼿하게 서서 램프로 묘사된 자파의 지팡이

신비의 동굴

방대한 크기의 신비의 동굴은 잭슨이 만든 실제 세트장과 시각 효과 감독인 채스 자레트가 디자인한 시각 효과가 정확하게 맞물려진 합작품이었다. 잭슨은 이렇게 털어놓았다. "신비의 동굴을 만드는 일이 꽤 어려웠어요. 요즘처럼 모든 사람들이 평범한 동굴 그 이상을 기대하는 시대에, 신비의 동굴 전체를 만들어낸다는 건 불가능한 일이었죠. 그래서 우리는 작은 부분들을 실제로 만들었어요. 부분들이라고 해도 아주 중요한, 그래서 많은 부분들의 분위기를 만들어내는 역할을 했죠. 전반적으로 요르단의 색채를 사용해서, 동굴 내부로 들어가더라도 이질감이 느껴지지 않게 만들었어요. 질감이나 색채 그리고 노화도도 동일하게 보일 거예요."

소품 담당인 그램 퍼디가 고무 매트들로 금은보화가 쌓여 있는 모습을 똑같이 만들어낸 덕분에, 알라딘 역을 맡은 미나 마수드는 보물들 사이를 뛰어다니며 안전하게 액션 장면들을 촬영할 수 있었다.

총괄 프로듀서인 케빈 드 라 노이는 이렇게 설명했다. "우리는 아주 체계적으로 작업했습니다. 예를 들어, 아그라바는 주변의 모든 것을 실물로 준비해서 촬영한 반면, 신비의 동굴은 블루 스크린과 소형 세트장을 아주 많이 동원해서 엄청난 시각 효과를 넣어 촬영했어요. 알라딘이 램프를 찾아 기어오르는 기둥은 실물이고, 기둥 꼭대기에 있던 램프도 실물이죠. 하지만 알라딘 뒤로 보이는 모든 것들은 블루 스크린에 시각 효과로 만들어낸 거예요. 쉽게 말해서, 알라딘이 만지거나 발이 닿는 것은 실물이고요. 알라딘이 지나치거나 알라딘과 60미터 이상 떨어져 있는 것들은 모두 디지털과 블루 스크린으로 만들어낸 겁니다."

잭슨은 이렇게 덧붙였다. "시각적으로 아주 많은 것을 기대하는 시대이기 때문에, 기대보다 더 많은 것을 보여주고, 감동을 주고, 놀라움을 주어야 했어요."

아래: 신비의 동굴 입구에 서 있는 자파와 알라딘의 콘셉트 아트

65쪽 위: 동굴 입구에서 이아고와 함께 기다리는 자파의 콘셉트 아트

65쪽 아래: 보물에 둘러싸여 있는 알라딘의 콘셉트 아트

66~67쪽: 신비의 동굴로 들어가는 알라딘

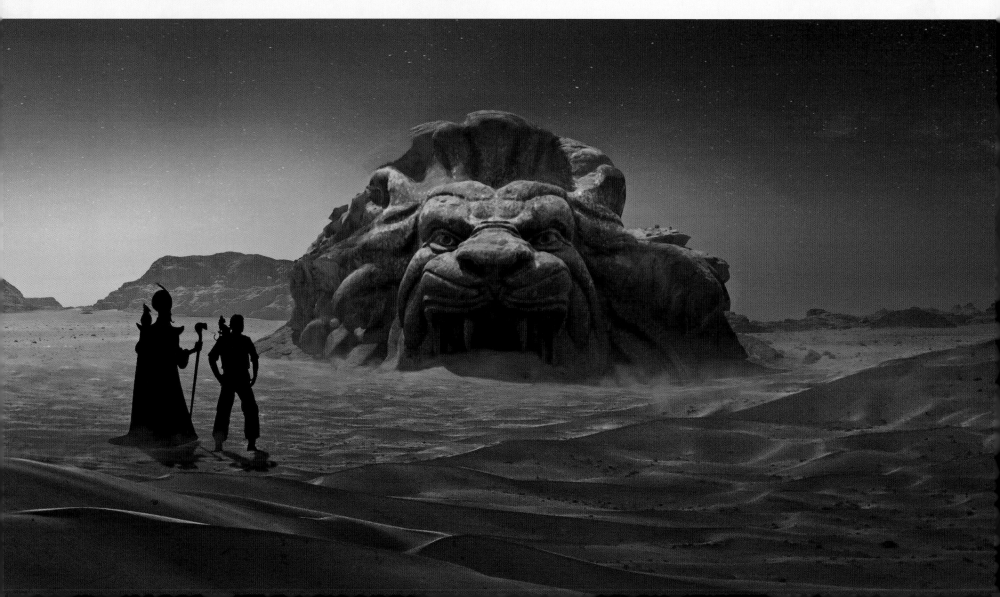

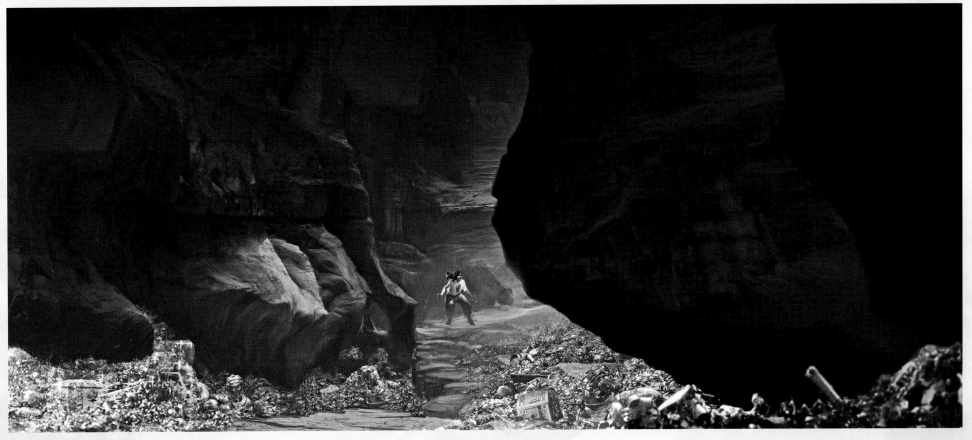

아름다운 세계를 건설하다

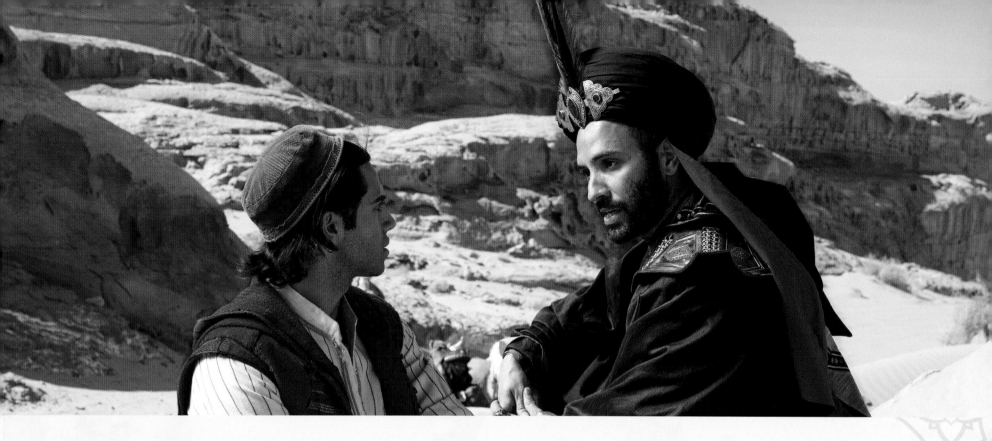

아그라바의 사막

광대하게 펼쳐진 웅장한 아그라바의 사막을 보여주려면 해외에서 촬영해야 한다는 것을 제작진은 알고 있었다. 리치는 이렇게 설명했다. "우린 중동 지방과 북아프리카의 여러 나라들을 검토했죠. 그중 요르단이 가장 친절하고, 심미적으로도 만족스러웠어요. 우리에게 필요한 부분들을 모두 갖추고 있는데다가, 굉장히 협조적이고 편안하게 해주었죠. 드넓은 사막을 보고 있으면, 풍경이 실제로 얼마나 광대한지 느껴집니다."

제작 디자이너인 잭슨도 이렇게 거들었다. "사막은 정말 아름답기도 하지만, 영화의 규모를 넓히고 그 속에 와디 럼 사막의 공기와 규모 그리고 그 너머로 보이는 입체감을 주기 위해서도 반드시 필요했죠."

신비의 동굴 입구는 사막에서 발견한 자연스럽게 형성된 암석을 가지고 거대한 아치 형태의 입구로 만들었다. 애니메이션 영화에서는 신비의 동굴이 거대한 호랑이 머리를 드러내며 사막의 모래 속에서 올라왔다가 동굴 입구가 닫히면 다시 사라진다. 이번 실사 영화 속 동굴은 실체가 있는 형태로, 사자 머리가 새겨져 있다.

"시각 효과에 너무 지나치게 의존하고 싶지 않았어요. 그래서 사자 머리가 산속에 있죠. 숨겨져 있던 이 거대한 아치를 찾았는데, 기막힌 진입로를 제공했죠. 그 아치는 바위와 사막 천지인 이 지역에서 흔하지 않은 독특한 형태였기 때문에 굉장히 신비로웠어요. 진짜라는 걸 알기 때문에 여러분은 이 기이

하고 비현실적인 환경에 사로잡히게 되죠."

배우 미나 마수드에겐 고향처럼 느껴지는 환경에서 촬영을 하는 것이 무척이나 즐거운 일이었다. 그는 이렇게 말했다. "저는 카이로 출신이라, 그곳에 몇 번 다녀왔었어요. 사막도, 피라미드도 가봤는데, 제 뿌리가 있는 곳처럼 느껴지는 장소로 돌아가는 건 정말 굉장한 뭔가가 있어요."

편집 기간 동안, 동굴 입구는 시각 효과 감독인 채스 자레트가 요르단에서의 첫 촬영 기간과 두 번째 촬영 동안에 찍었던 장면을 사용해서 더 크게 만들었다.

자레트는 이렇게 말했다. "요르단으로 가서 현장에서 동굴 외관을 촬영했는데, 너무나 멋진 모래언덕들을 발견했어요. 나미비아까지 헬리콥터로 찍으면서, 낙타들이 모래언덕을 올라가는 것 같은 장면들을 촬영했는데, 믿을 수 없이 광활한 범위를 보여주었죠. 동굴의 입구는 모두 요르단에서 찍었지만, 한 발짝이라도 동굴 내부로 들어오면, 동굴의 크기가 너무나 거대하기 때문에 모두 블루 스크린으로 전환했어요."

위: 사막에서 알라딘에게 이야기하는 자파

69쪽: 이 영화가 부분적으로 촬영된 요르단의 사막

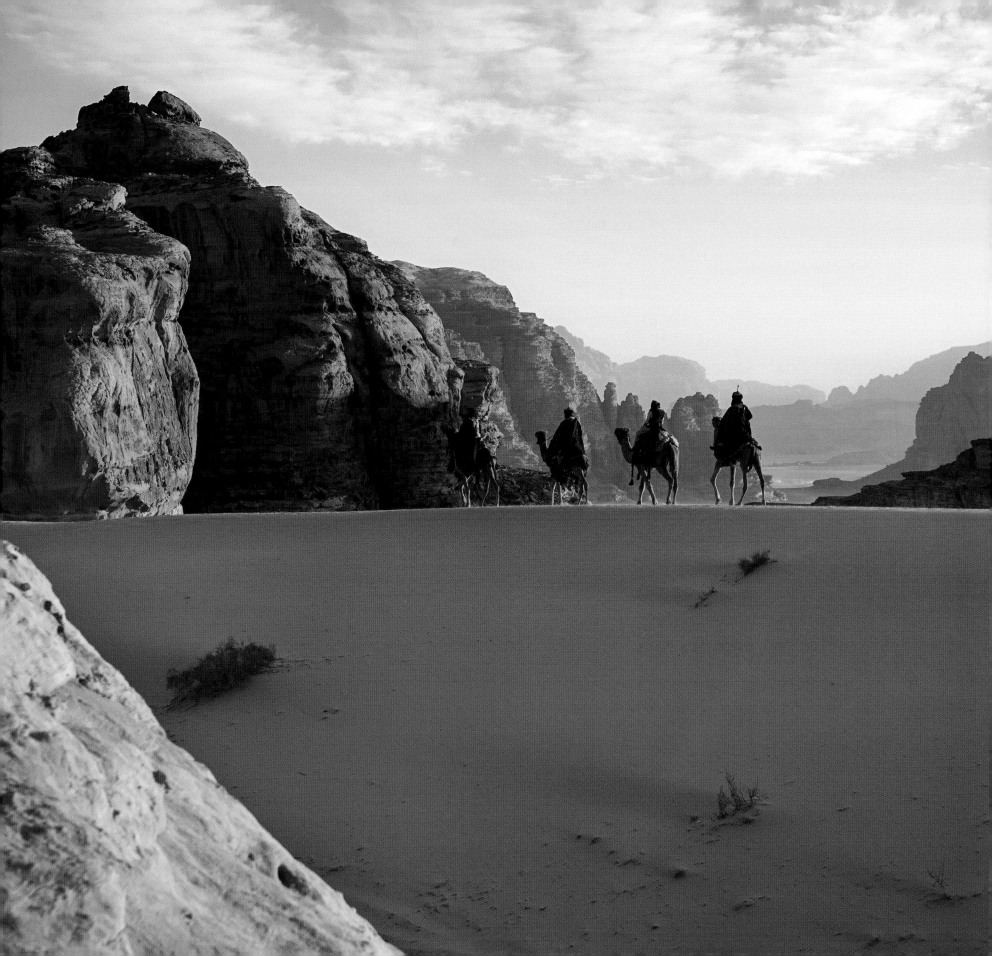

얼어붙은 툰드라

알라딘과 아부가 자파에 의해 잠시 얼어붙은 불모지로 쫓겨나는 짧은 장면을 찍기 위해, 제작진은 실제 로케이션과 시각 효과를 함께 사용했다. 실제 눈과 얼음을 확실하게 사용하기 위해서, 제작팀은 영국의 밀턴킨스에 있는 실내 스키장의 살을 에는 낮은 온도 속에서 꼬박이틀을 촬영에 쏟아 부었다. 이후 눈보라가 치는 듯한 효과를 덧입히기 위해 사운드 스테이지에 눈을 만드는 기계를 추가하여 이 장면의 완성도를 높였다.

깊은 얼음 협곡에서 진행된 액션 장면에서 알라딘은 어쩔 수 없이 위태롭게 내려간다. 그 효과를 만들어내기 위해서, 제작진은 주차장 부지에 두 면의 협곡을 만들어놓은 다음, 시각 효과를 삽입할 수 있도록 각각 푸른색으로 덮고, 알라딘이 두 협곡 사이를 두 번 기어오르게 했다. 배경의 대부분은 실제 모습에서 따온 이미지를 디지털로 만들었다.

자레트는 이렇게 설명했다. "헬리콥터 촬영 일부와 설정 장면 일부는 북극권에 위치한 스발바르 제도에서 촬영했어요. 그 장면들을 촬영할 때, 저는 헬리콥터에서 내려서 지표면 높이의 사진들과 다양한 산에서 보이는 사진들을 많이 찍었습니다. 배경의 대부분은 이 사진들을 바탕으로 만들었죠. 알라딘이 아부를 찾기 위해서 타고 내려가고 뛰어내리던 얼음 크레바스는 처음부터 완전히 디지털로만 만들어낸 구조물이지만, 배경 그 자체는 스발바르 제도에 실제로 존재하는 장소를 기본이었어요."

오른쪽: 여전히 알리 왕자의 복장을 하고 있는 알라딘 얼어붙은 툰드라로 사라지고 있는 콘셉트 아트

Chapter 4
의상

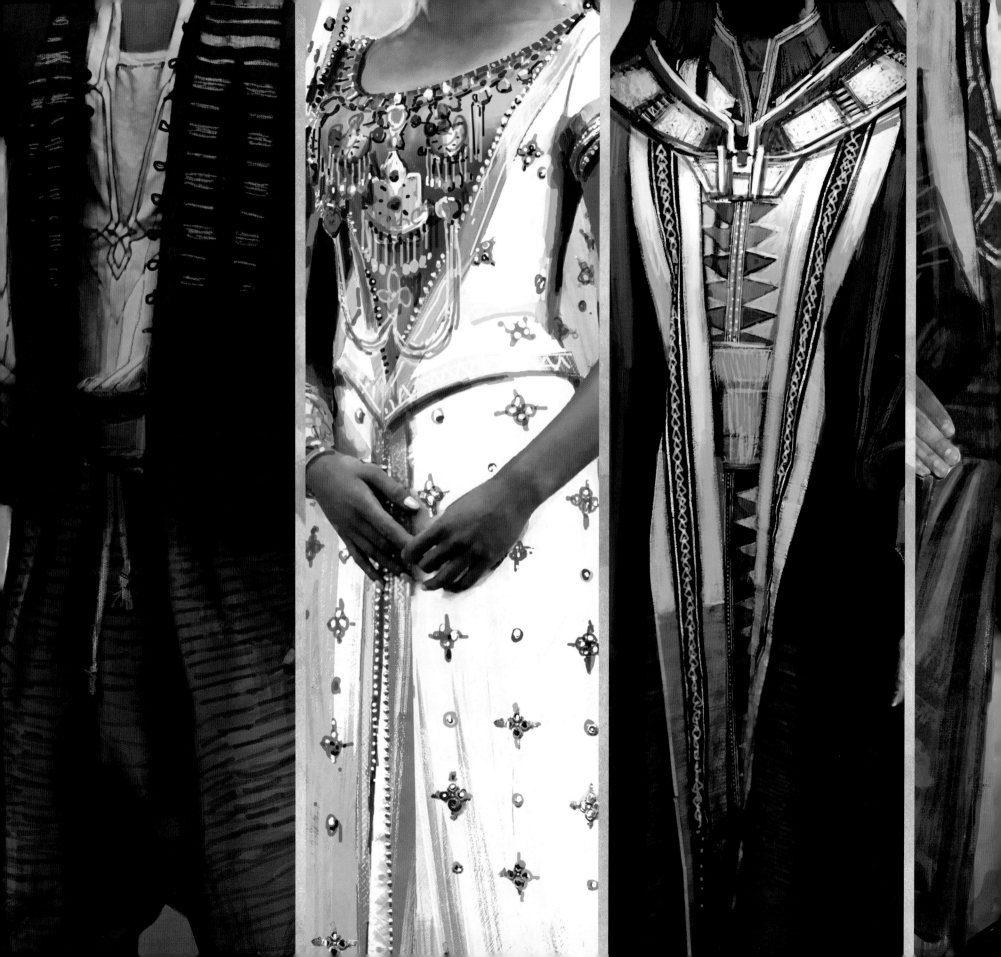

애니메이션 〈알라딘〉의 의상들은 보는 즉시 잊을 수 없는 색상과 실루엣을 가진, 매우 상징적인 의상들이었다. 의상 디자이너인 마이클 윌킨슨은 새롭고 현대적인 매력을 덧입히면서도 원작의 캐릭터 의상들에 경의를 표하고 싶었다. 이 영화에서는 아그라바가 여러 문화가 모이는 항구 도시라서, 의상 디자이너는 각각의 캐릭터들을 평면적인 애니메이션 이미지에서 살아 숨 쉬는 존재로 바꾸기 위해서, 인도와 터키뿐만 아니라 중동 지역과 모로코로부터 영감을 얻었다. 윌킨슨은 이렇게 말했다. "2차원의 캐릭터들을 3차원의 입체적 존재로 만드는 일은 환상적인 도전이었습니다. 의상이 매력적인 이유는 의상으로 관객들이 배경과 캐릭터들의 성격을 조금 더 알 수 있기 때문이죠. 이 사람들에 대해 약간의 힌트를 관객들에게 주고 싶어서 다양한 질감과 실루엣, 여러 겹의 옷감을 비롯해서 여러 가지 재료들을 재미있게 사용했어요." 그는 이렇게 덧붙였다. "부디 캐릭터들이 스크린 밖으로 나가 관객들의 가슴속으로 뛰어 들어갔으면 좋겠습니다."

리치의 화려하고 대담한 시각에 맞춰, 윌킨슨은 각 캐릭터들을 재미있고 생기가 넘치는 모습으로 만들었다. 진정성이란 실제로 존재하는 특정 장소보다는 이야기와 캐릭터에서 나오는 것이라서, 디자이너들은 실제 옷감과 패턴, 실루엣을 사용하여 새로운 아름다움으로 만들어내면서 다양한 문화로부터 나온 요소들을 끄집어낼 수 있었다. 윌킨슨은 이렇게 말했다. "가이는 우리에게 즐기라고 말해주었어요. 뻔뻔해지라고 그리고 믿음이 가고 진정성이 있고 현실에 기반을 두는 것과 이 이야기의 환성적인 요소들을 아우르는 환상적이고 마법 같은 엉뚱한 상상을 하는 것 사이에서 균형을 찾으라고 말했죠."

작업을 시작하기 위해 윌킨슨은 제작 디자이너인 젬마 잭슨과 함께 밝고 원작 애니메이션의 톤을 반영하는 구체적인 컬러 팔레트를 완성시켰다. "젬마와 저는 관객들에게 풍성한 시각적 경험을 제공하고 싶었습니다. 정말로 눈이 즐거워지는 경험 말이에요. 우린 중동 지방의 그림과 직물 그리고 예술작품들에 사용된 화려하고 대담한 색채에서 영감을 얻었고, 오렌지색과 핑크색 또는 초록색 계열을 섞는 놀라운 동양의 색 조합을 담아내고 싶었어요. 궁전의 의상들에는 금과 은, 구리 등의 금속적인 강조를 많이 사용했는데요. 시내에서는 의상에 사용된 밝고 튀는 색채가 무채색과 토양의 빛깔에 섞여 진정이 되죠."

윌킨슨은 모로코와 터키 그리고 인도를 방문하여 궁전과 아그라바 거리에 사용할 옷감과 액세서리들을 찾아다녔다. 오래된 벨트들은 터키에서, 보석은 모로코에서, 실크는 인도에서 찾아 모두 런던으로 가져왔다. 윌킨슨은 이렇게 말했다. "가공의 중동 국가를 만들어내는 작업이었으므로, 우리는 특정 국가와 지나치게 관련된 물건은 쓰지 않으려고 했어요. 대신 우리가 좋아하는 요소들을 모두 섞어서 영화 속에서 서로 충분히 조화롭지만 독특한 새롭고도 대담한 세상을 만들었죠."

72~73쪽: 대연회장으로 들어가는
자스민의 콘셉트 아트

74쪽: 알라딘, 자스민, 자파 그리고
선원의 다양한 의상 콘셉트 아트

⌘ 알라딘 ⌘

알라딘에게는 두 가지 다른 의상이 있다. 바로 '거리의 부랑아'와 '알리 왕자'. 물론 영화에서 정확하게 시대를 표현하고 있지 않지만, 수백 년 전의 이야기라는 것을 알 수 있는데, 윌킨슨은 알라딘이 아그라바의 좁은 골목들을 활보할 때에도 그의 의상이 여전히 젊고 세련되게 보이기를 바랐다. 그는 애니메이션에서 등장한 알라딘의 상징적인 조끼에 보라색과 빨간색을 교대로 섞고, 훔친 물건들을 담을 수 있도록 후드와 여러 개의 주머니를 덧대서 새롭게 다시 만들었다. 조끼는 질긴 빨간색 벨벳으로 만들었는데, 옷감은 윌킨슨이 이스탄불에서 구입해온 것이었다. 워낙 오래 되고 희귀한 옷감이었기 때문에, 제작팀은 촬영에 필요한 여덟 벌의 조끼를 만들 만큼의 옷감을 정확하게 재단하여 만들었다. 윌킨슨은 마지막 조끼에 낡은 모로코산 담요를 잘라낸 줄무늬 모직 섬유로 측면 장식을 만들어 달았다. 알라딘은 이 조끼에 드롭 크로치 바지와 빨간 터번 그리고 끝이 뾰족한 수제 부츠를 신었다. 이 부츠는 전통적인 오토바이 부츠를 연상시키지만 페르시아에서 만들었고, 전체적인 분위기는 지나치게 유행을 쫓는 느낌이 없는, 현재의 거리 패션을 연상시킨다.

윌킨슨은 이렇게 말했다. "유행을 타지 않는 분위기가 여전히 있어요. 아주 오래 된 것 같기도 하고, 최근의 물건 같기도 한. 우리는 관객들 중에도 갖고 싶어 하는 사람들이 있을 것 같은 물건을 만들고 싶었죠." 그는 이렇게도 덧붙였다. "알라딘 신발의 콘셉트를 그릴 때, 뭔가 거칠면서도 뽐내는 느낌을 주고 싶었습니다. 알라딘의 부츠는 전통적인 중동 슬리퍼의 뾰족한 발끝과 오토바이 부츠의 강하고 질긴 느낌이 섞여있죠. 우리 배우가 연기할 정교한 스턴트와 안무들을 대비해서 부츠 전체에 보호막도 입혔어요."

알리 왕자의 신분으로, 알라딘은 거리의 부랑아에서 위풍당당한 왕자까지 지니의 손가락 하나로 확실한 변신을 겪게 된다. 윌킨슨은 색상과 옷감, 실루엣에 있어서 알라딘의 두 가지 모습에 확실한 병치가 있게 만들기를 원했다.

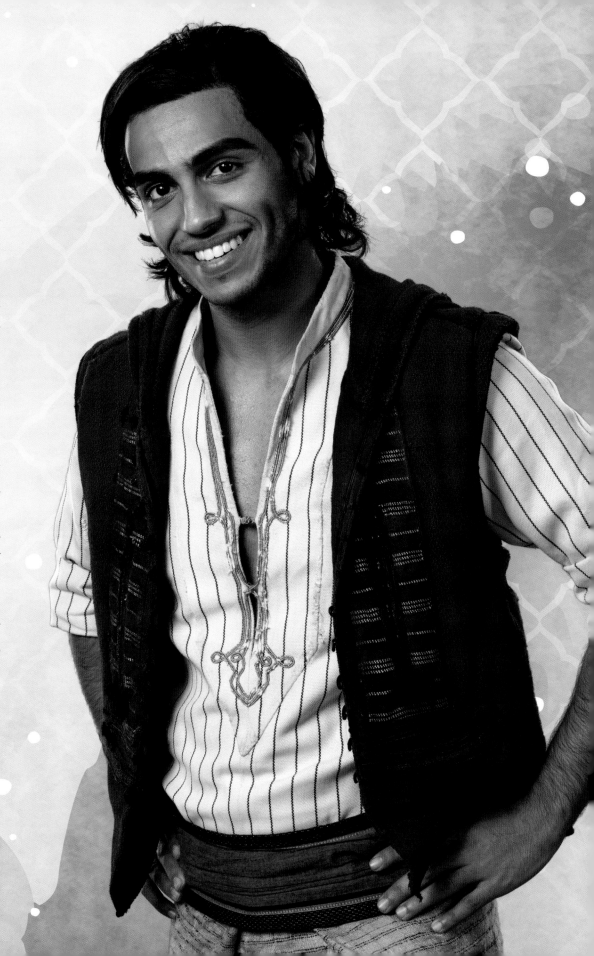

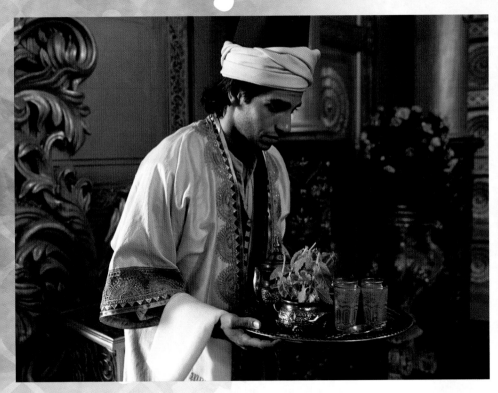

76쪽 왼쪽: 알라딘 신발의 디테일

76쪽 오른쪽: '거리의 좀도둑' 의상을
입고 있는 알라딘

왼쪽 위: 궁전의 하인으로 변장한 알라딘

오른쪽 위: 사막에 있는 알라딘

오른쪽: 다양하게 근접 촬영한 알라딘의
의상들

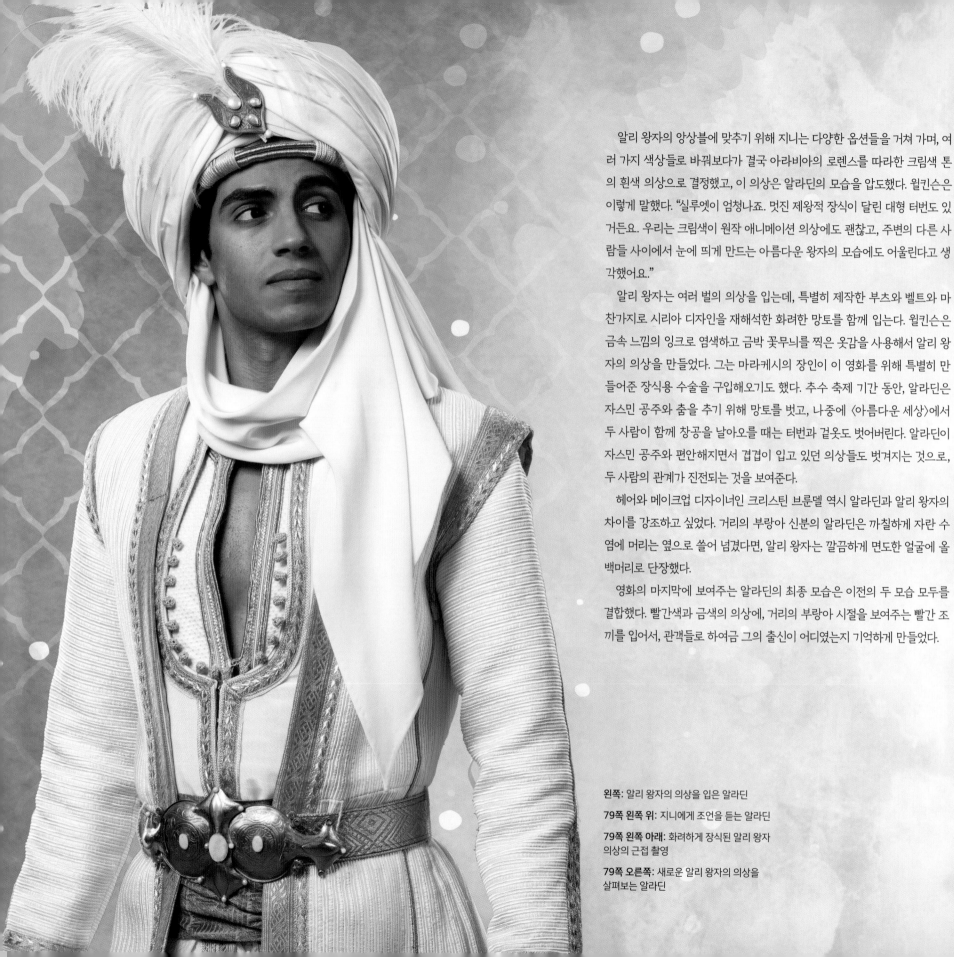

알리 왕자의 앙상블에 맞추기 위해 지니는 다양한 옵션들을 거쳐 가며, 여러 가지 색상들로 바꿔보다가 결국 아라비아의 로렌스를 따라한 크림색 톤의 흰색 의상으로 결정했고, 이 의상은 알라딘의 모습을 압도했다. 윌킨슨은 이렇게 말했다. "실루엣이 엄청나죠. 멋진 제왕적 장식이 달린 대형 터번도 있거든요. 우리는 크림색이 원작 애니메이션 의상에도 괜찮고, 주변의 다른 사람들 사이에서 눈에 띄게 만드는 아름다운 왕자의 모습에도 어울린다고 생각했어요."

알리 왕자는 여러 벌의 의상을 입는데, 특별히 제작한 부츠와 벨트와 마찬가지로 시리아 디자인을 재해석한 화려한 망토를 함께 입는다. 윌킨슨은 금속 느낌의 잉크로 염색하고 금박 꽃무늬를 찍은 옷감을 사용해서 알리 왕자의 의상을 만들었다. 그는 마라케시의 장인이 이 영화를 위해 특별히 만들어준 장식용 수술을 구입해오기도 했다. 추수 축제 기간 동안, 알라딘은 자스민 공주와 춤을 추기 위해 망토를 벗고, 나중에 〈아름다운 세상〉에서 두 사람이 함께 창공을 날아오를 때는 터번과 겉옷도 벗어버린다. 알라딘이 자스민 공주와 편안해지면서 겹겹이 입고 있던 의상들도 벗겨지는 것으로, 두 사람의 관계가 진전되는 것을 보여준다.

헤어와 메이크업 디자이너인 크리스틴 브룬델 역시 알라딘과 알리 왕자의 차이를 강조하고 싶었다. 거리의 부랑아 신분의 알라딘은 까칠하게 자란 수염에 머리는 옆으로 쓸어 넘겼다면, 알리 왕자는 깔끔하게 면도한 얼굴에 올백머리로 단장했다.

영화의 마지막에 보여주는 알라딘의 최종 모습은 이전의 두 모습 모두를 결합했다. 빨간색과 금색의 의상에, 거리의 부랑아 시절을 보여주는 빨간 조끼를 입어서, 관객들로 하여금 그의 출신이 어디였는지 기억하게 만들었다.

왼쪽: 알리 왕자의 의상을 입은 알라딘
79쪽 왼쪽 위: 지니에게 조언을 듣는 알라딘
79쪽 왼쪽 아래: 화려하게 장식된 알리 왕자 의상의 근접 촬영
79쪽 오른쪽: 새로운 알리 왕자의 의상을 살펴보는 알라딘

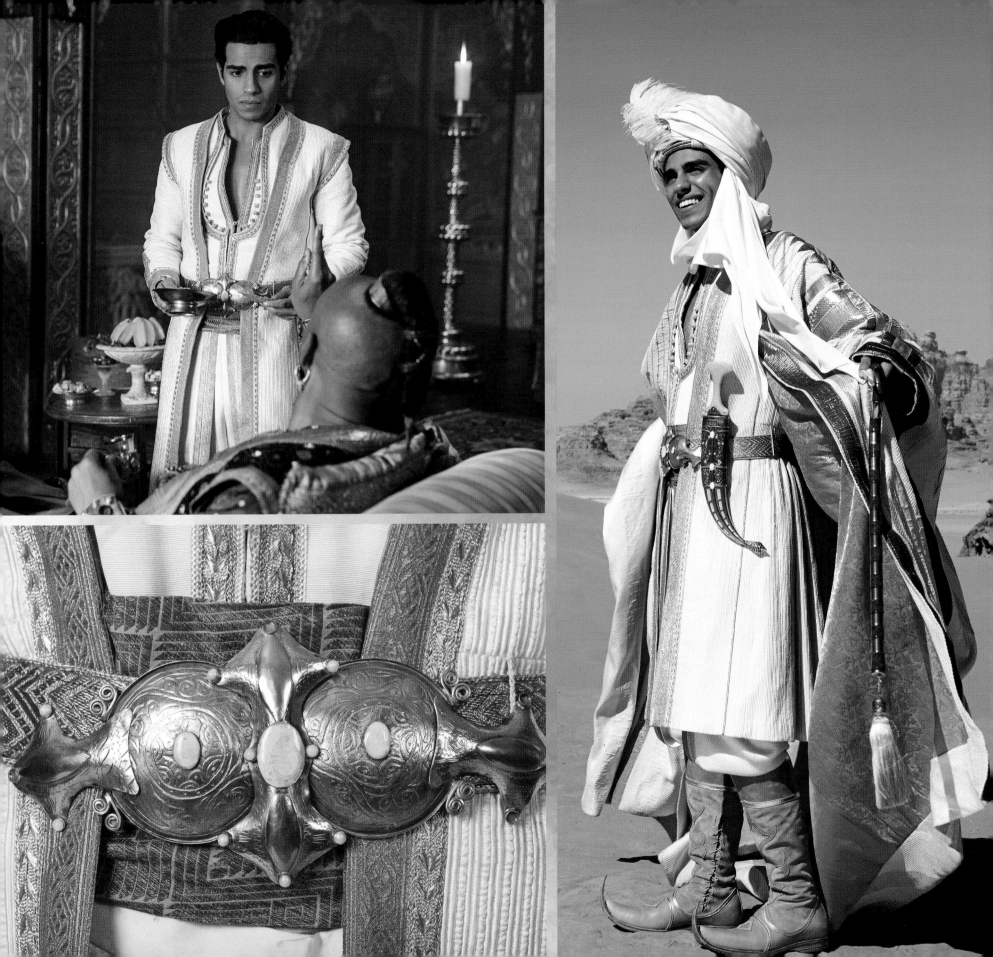

⮜ 자스민 ⮞

영화 전반에 걸쳐 자스민은 9벌의 주제 의상을 선보이는데, 그녀의 성격을 보여주고 주변 인물들 사이에서도 눈에 띄도록 모두 강한 색상으로 제작되었다. 윌킨슨은 의상을 통해 자신의 세상을 보여주는 자스민의 독특한 방식을 표현하고자 했고, 모든 의상을 나오미 스콧과 함께 상의했다. 자스민의 궁전 의상들은 코르셋과 뼈대로 조여 그녀의 궁전 생활이 얼마나 숨 막히는지를 보여준다. 반면 자신만의 공간에서나 궁전 밖으로 나갈 때는 훨씬 자유롭고 여유롭게 보인다. 스콧은 이렇게 말했다 "맞아요. 자스민은 공주니까, 공주로서의 임무를 할 때는 훨씬 더 경직되어있죠. 하지만 그녀도 평범한 여자예요. 제가 제일 중요하게 생각했던 부분은 그녀가 공감대를 느끼게 해야 한다는 거예요. 의상들이 모두 아름답지만, 결국 그 의상의 중심에는 캐릭터가 있으니까요."

윌킨슨은 이렇게 말했다. "이 실사 영화 속에서 공주를 어떻게 표현하고 싶은지 아주 많은 회의를 거친 다음, 여러 가지 다양한 상태의 모습을 보여주자는 결론에 도달했죠. 공주로서의 의무를 수행할 때는 공적인 이미지를 드러내고, 이 경우 의상 역시 자스민을 옭아매고 움직임을 제한하도록 만들었어요. 반면에 그녀가 자신만의 시간을 가질 때에는 더 편안하고 자유로운 모습을 볼 수 있죠. 실루엣과 의상 자체가 훨씬 더 느슨하고 부드러우며, 젊고 활발한 여성의 모습으로 궁전 여기저기를 다닐 수 있어요."

윌킨슨은 잊을 수 없는 원작의 모습을 유지하면서도 자스민에게 자신을 표현할 수 있는 반경과 기회를 넓혀주고자 했다. 윌킨슨은 이렇게 말했다. "자스민을 자신의 운명을 스스로 다스리고 책임과 의무 그리고 자신에 대한 스스로의 시각과 싸우는 매우 강하고, 지적인 여성으로 그려내는 것이 매우 중요했어요. 나오미와 함께 이런 성품을 옷 입는 방법과 자신을 세상에 드러내는 방법으로 그려내는 일은 정말로 즐거운 과정이었습니다."

궁전을 빠져나간 뒤에 위험을 무릅쓰고 시장으로 나갈 때, 자스민은 터키 디자인의 점잖은 드레스 속에 청록색 실크 레깅스를 입고 있다. 청록색 색조는 그녀의 추수 축제에서도 사용되는데, 이것은 원작 애니메이션의 의상을 재해석했다.

오른쪽: 자스민의 첫 의상인 베일과
청록색에 후크시아 문양의 앙상블

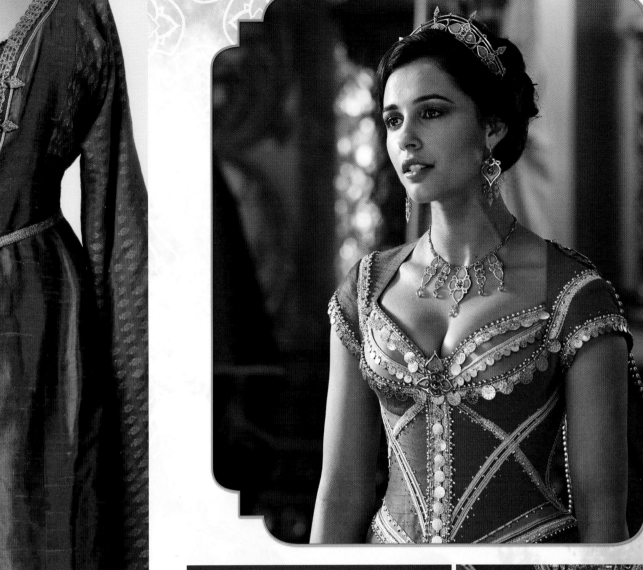

위: 자스민이 시장에 있을 때 입은 흰색 의상(왼쪽)과 궁전을 빠져나가기 전 그 위에 걸쳤던 초록색 겉옷(오른쪽)

아래: 자스민이 착용한 어머니의 보석 팔찌

오른쪽: 앤더스 왕자를 만날 때 후크시아 드레스를 입은 자스민 공주(위)와 그녀의 의상을 자세하게 보여주는 두 사진(오른쪽)

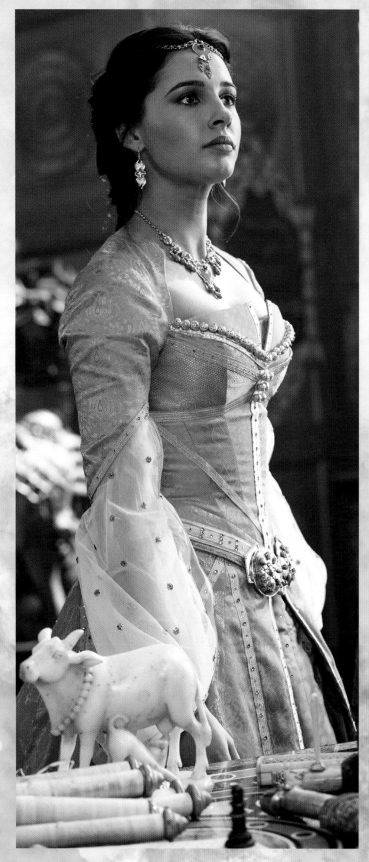

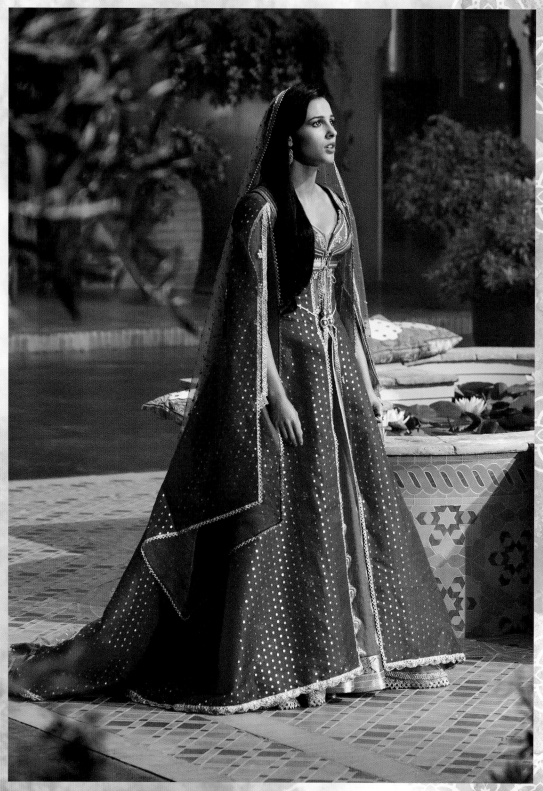

왼쪽: 오렌지색 드레스를 입은 자스민

위: 보라색 드레스를 입고 궁전의 정원에
있는 자스민

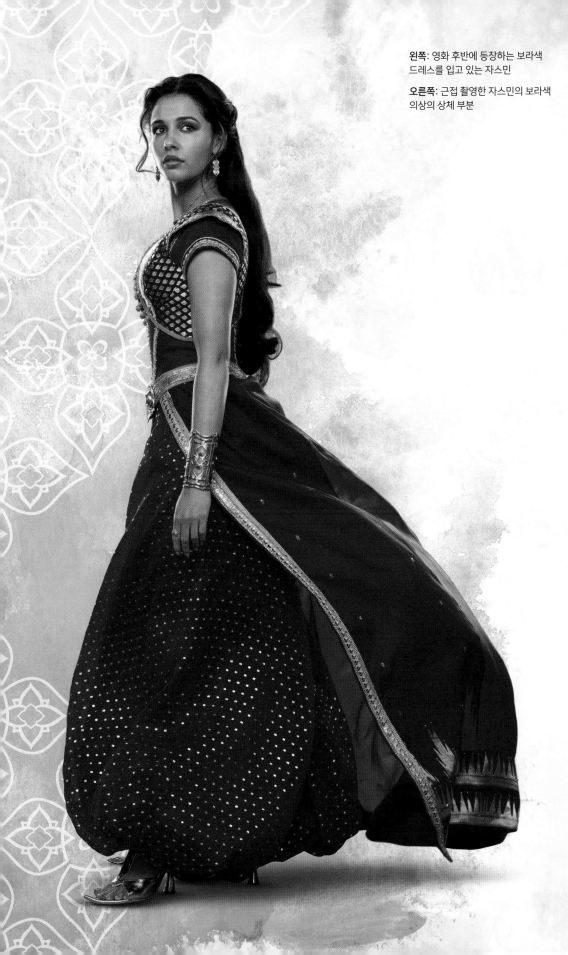

왼쪽: 영화 후반에 등장하는 보라색 드레스를 입고 있는 자스민

오른쪽: 근접 촬영한 자스민의 보라색 의상의 상체 부분

액션이 가득한 마지막 장면에서 자스민은 보라색과 금색의 긴 스커트 아래에 부풀어 오른 바지로 우아하면서도 실용적인 의상을 입고 있다. 후에 자파가 자스민에게 억지로 결혼 예복을 입게 하는데, 이 역시 윌킨슨이 마지막 장면을 위해 특별히 디자인한 의상이었다.

의상 디자이너는 이렇게 설명했다. "저항의 의미로, 자파와의 결혼을 위해 자스민이 입은 결혼 예복은 그다지 축하하는 의상이 아닙니다. 기쁨이 넘치는 영화의 피날레를 위해 제가 아이보리 색상의 오간자와 청록색 실크로 풍성하게 꾸며 디자인했던 드레스와 비교해보면 특히 더 그렇죠. 자파와의 결혼 예복은 짙은 보라색 조끼와 블라우스 그리고 하렘 바지에, 금색으로 왕실의 악센트를 주었어요. 자스민이 이 의상을 입고, 요술 양탄자에 뛰어올라서 도시를 가로질러야 하기 때문에, 이 의상이 거동에 불편함이 없어야 한다는 것을 알고 있었죠. 바지를 선택한 건 잘한 결정 같아요."

자스민의 마지막 의상을 만들 때, 윌킨슨은 자스민이 자신의 정체성을 유지하고 있다는 것을 보여주기 위해 그녀의 상징인 청록색 바지를 다시 꺼냈다. 인도에서 구입한 속이 비치는 아이보리 색상의 옷감에 거울 조각과 은 자수를 놓아서 앙상블을 만들었는데, 여기에 윌킨슨은 마법 같은 효과를 더하기 위해 크리스털을 추가했다. 자스민의 터번과 드레스 네크라인 주변에 작은 법랑으로 만든 자스민 꽃 장식들도 부착했다.

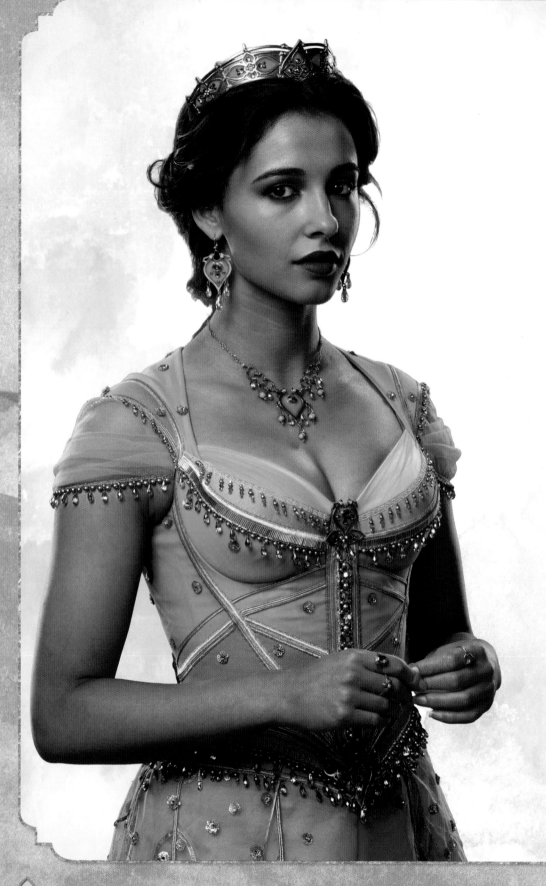

추수 축제를 위한 의상

추수 축제 행사 장면을 위해서, 윌킨슨은 주요 배우들뿐만 아니라 단역 배우들과 무용수들을 위한 수십 개의 의상들을 디자인했다. 화려하고 멋진 디테일을 강조하기 위해, 라임 그린과 청록색으로 악센트를 준 오렌지색과 핑크색 그리고 노란색의 컬러 팔레트를 사용했다. 의상 곳곳에 부착한 금과 금속 그리고 거울 장식들 덕분에 특히 춤이 포함된 삽입곡 장면을 보면 의상들이 스크린 밖으로 튀어나올 듯 현실감이 느껴진다. 아그라바를 다양한 문화가 공존하는 세계적인 용광로로 표현하기 위해 윌킨슨은 터키, 아프리카, 파키스탄 그리고 중국에서 기본적인 영감을 얻었다. 윌킨슨은 이렇게 설명했다. "축제 현장에 아라비아와 모로코 그리고 상하이의 고위관리들이 와있을 수도 있으니까, 문화도, 외형도 그리고 색상도 멋지게 혼합된 모습을 표현해내고 싶었습니다."

자스민의 축제 의상은 특히 중요했다. 애니메이션에서 입었던 상징적인 의상을 재해석하여, 구슬 장식이 달린 공작 망토와 자체 제작 신발 그리고 특별한 왕관과 함께 강렬한 청록색으로 완성했다. 호화로운 크림색 앙상블을 입고 춤을 추며 자스민에게 깊은 인상을 주려고 하던 알리 왕자 옆에서도 자스민의 의상은 눈에 띈다.

이 의상은 자체적으로 제작한 보석과 신발, 특별한 왕관 그리고 구슬 장식이 달린 공작 망토가 특징인데, 윌킨슨이 자스민의 여러 의상들 중에서 유일하게 공작 모티브를 사용한 의상이기도 했다. 윌킨슨은 이렇게 말했다. "자스민이라는 캐릭터와 동의어가 되어버린 환상적인 밝은 청록색을 존중하고 싶었습니다. 축제의 현장이고, 춤을 추는 장면도 있기 때문에, 움직일 때 정말 아름다운 의상을 만들고 싶었죠. 공작은 공주라는 자스민의 신분을 적절하게 표현하는 상징 같았어요. 궁전이라는 새장 속에 자주 갇혀있고, 세상과 단절된 자스민 같았죠."

왼쪽: 청록색 의상을 입은 자스민 공주

85쪽 왼쪽: 공작 장식이 두드러지는 자스민의 청록색 의상

85쪽 오른쪽 위: 아름다운 금장식과 보석이 특징인 자스민의 청록색 의상

85쪽 오른쪽 아래: 수확 축제 동안 춤을 추는 알리 왕자와 자스민

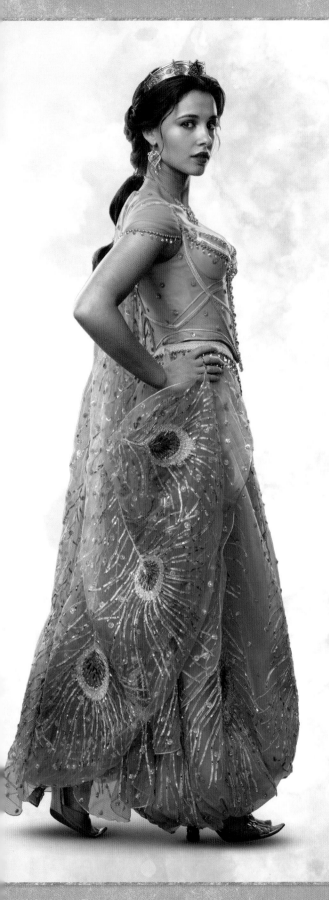

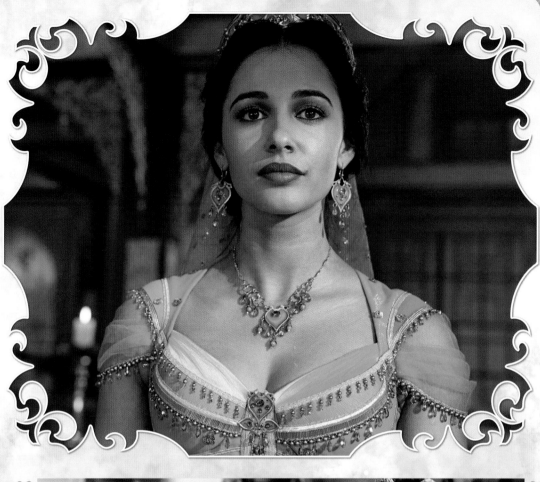

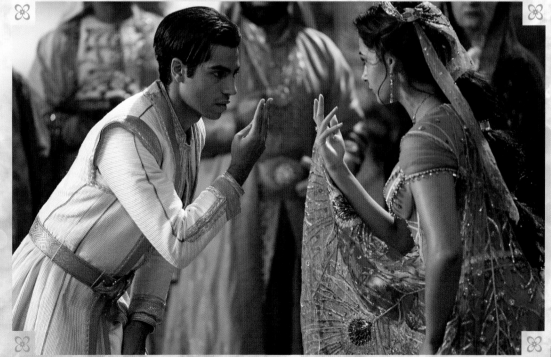

꡷◦ 지니 ◦꡵

이 이야기 속에서 지니는 세 가지 다른 모습으로 등장한다. 이야기를 들려주는 선원으로 등장할 때, 윌킨슨은 아프리카와 아라비아의 다채로운 색상을 끌어들여, 전체적으로 전 세계를 여행한 허세 많은 사내의 느낌을 입혔다. 이 캐릭터가 쓴 느슨한 모자는 애니메이션 속 지니의 모자를 연상시킨다.

지니는 또 빅 블루와 사람의 모습 사이를 왔다 갔다 하기 때문에 윌킨슨은 실제 의상과 특수 효과 사이에 겹쳐지는 부분을 시각 효과로 처리해야 했다. 윌킨슨은 일러스트 팀과 함께 기본 지침으로 삼기 위한 지니의 기본 콘셉트를 만들었다. 지니의 두 모습 모두 지니의 상징과도 같은 양 팔목의 팔

위: 근접 촬영한 지니의 팔찌들

오른쪽: 사람의 모습을 한 지니 역의 윌 스미스

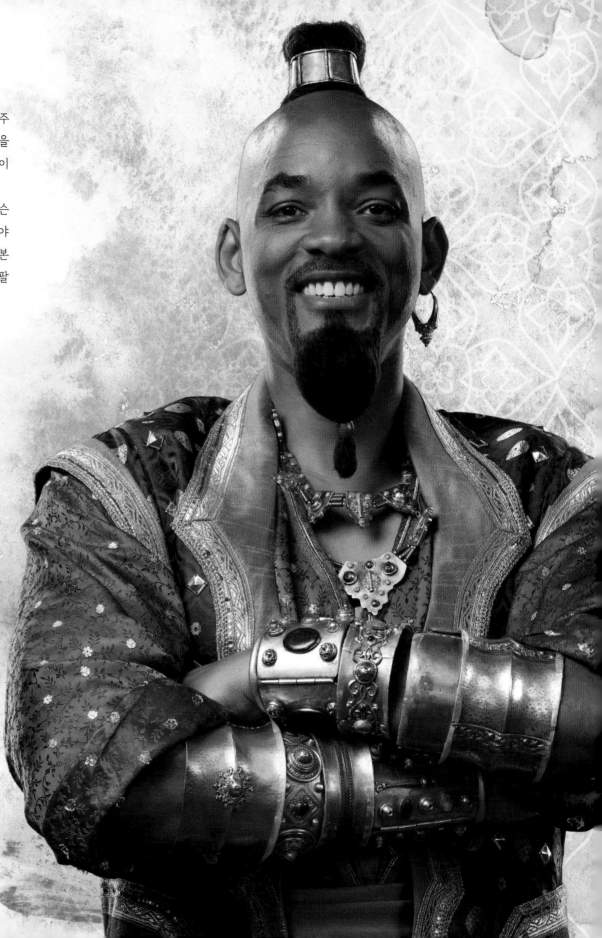

위: 사람의 모습인 지니가 입고 있는 의상 디테일

찌를 포함해서, 비슷한 장신구들을 착용하고 있다. 주렁주렁 착용한 팔찌들은 애니메이션 속 지니가 착용했던 금 족쇄를 연상시키면서, 지니의 과거를 확실하게 느끼게 해준다. 윌킨슨은 이렇게 말했다. "수천 년 동안 지니로 살아왔잖아요. 그동안 많은 주인들을 만났고요. 그는 주인들에게서 받거나 세계 여행을 하면서 구한 팔찌들을 모두 모았어요. 마침내 자유의 몸이 되었을 때, 그는 바닥으로 굴러 떨어져 다시 사람이 되었죠."

이 캐릭터는 천방지축에 장난기가 넘치며, 즉흥적으로 모습을 바꾸기도 한다. 리치와 윌킨슨은 지니가 종종, 특히 추수 축제 장면에서 커다란 모자를 바꿔치기하는 아이디어를 마음에 들어 했다.

윌킨슨은 이렇게 말했다. "가이는 처음부터 아주 큰 터번에 대한 강한 충동이 있었죠. 수백 미터에 달하는 천을 겹겹이 쌓은 흥미로운 스타일의 거대한 터번을 쓴 인도의 신성한 인물들에 대한 갖가지 재미있는 조사 자료들을 제게 보여주더라고요. 거기서 지니의 캐릭터가 시작되었죠. 다양한 문화의 터번들을 조사해보다가, 인도의 성자들부터 오토만 제국의 고관들까지, 우리의 디자인을 뒷받침해줄만한 커다란 터번을 쓰고 있는 것을 알게 되었죠.

우리 모자 제작자는 체인과 맞춤 디자인한 핀들을 사용한 다양한 터번들을 만들어냈어요. 최대한 가볍게 만드는 동시에, 정교한 디자인을 유지하기 위한 복잡한 내부 구조물도 만들어야 했죠."

윌킨슨은 "가장 풍부한 색감의 파란색"을 찾아, 전 세계를 샅샅이 뒤져 최상의 푸른 옷감을 찾아냈고, 지니의 모자에 맞게 귀걸이와 목걸이를 디자인했다. 그는 스페인에서 찾은 파란색 수제 슬리퍼를 비롯해서 "색다른" 신발들도 만들었다. 지니의 셔츠와 조끼들에는 장식 끈, 자수, 모로코 산 직물 단추뿐만 아니라 금속 장식들도 부착되었다. 브룬델이 수 많은 헤어스타일을 시험해본 후, 지니와 선원은 모두 수염을 갖게 되었다. 모호크식 헤어스타일을 생각해본 후, 브룬델과 리치는 지니의 최종 헤어스타일로, 원작을 연상시키는 상투 머리로 결정했다.

∾ 자파 ∾

자파의 여러 상징적인 요소들과 색감은 원작 애니메이션에서 그대로 가져왔지만, 윌킨슨은 이 캐릭터의 의상에 자파의 야망을 더 많이 보여주고 싶었다. 잊을 수 없는 빨강과 검정 그리고 금색을 그대로 사용하면서도, 조금 더 자세한 이야기를 자파의 의상 속에 집어넣었다.

윌킨슨은 이렇게 말했다. "악당은 가장 멋진 의상을 입어야 한다고, 저는 늘 말해요. 제가 마르완 켄자리와 만나서 이 캐릭터에 대해 이야기를 나눌 때, 우린 원작에 대해 완전히 동의하면서도 우리만의 방향으로 해석하고 싶은 마음도 들었죠. 제가 생각하는 가장 큰 변화라면 주변 국가들을 정복해서 아그라바를 전투 상태로 만들려는 전쟁에 대한 자파의 야망을 암시해주고 싶었다는 점입니다. 그의 군대 배경, 주변 국가들을 정복하여 아그라바를 전투 상태로 만들려는 그의 전투적인 야망을 자파의 의상으로 엿볼 수 있게 만들고 싶었어요."

왼쪽: 램프를 훔치기 위해 변장한 자파

오른쪽: 지팡이를 잡고 있는 자파

89쪽 왼쪽 위: 신비의 동굴에서 위협적으로 보이는 자파

89쪽 오른쪽 위: 사막에서 알라딘에게 이야기하는 자파

89쪽 아래: 대치하고 있는 자파와 알리 왕자

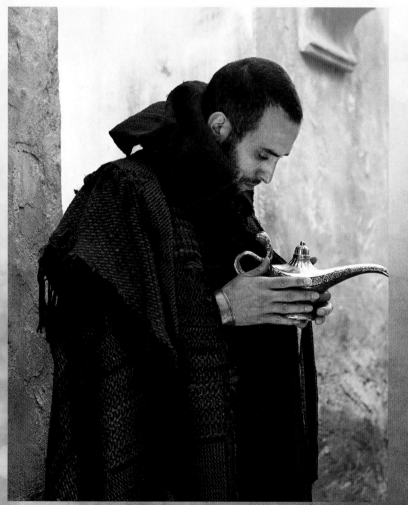

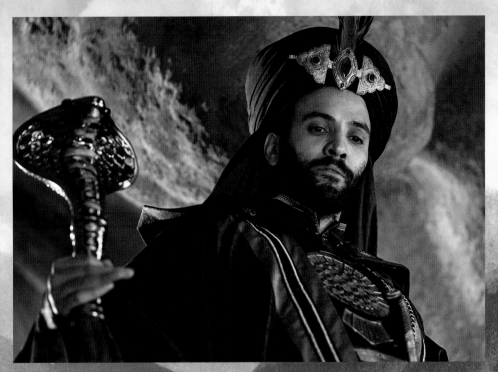

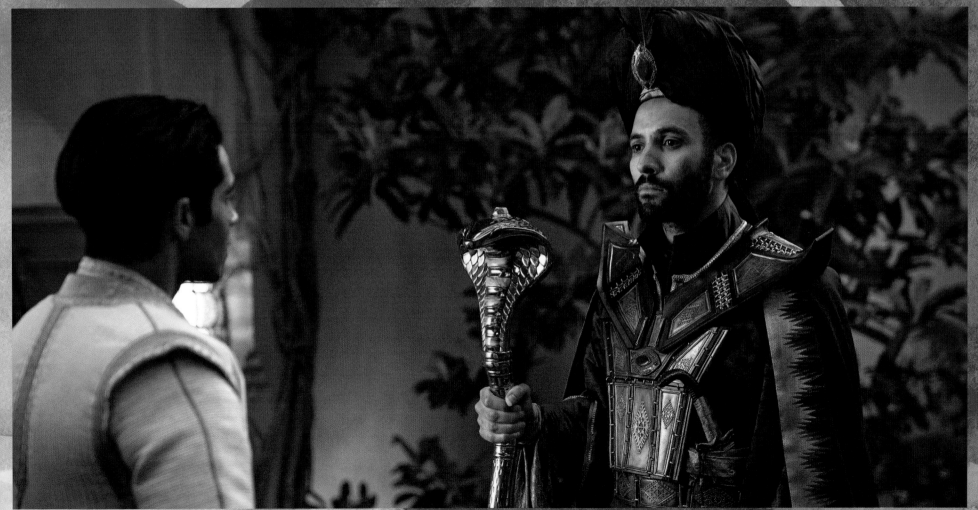

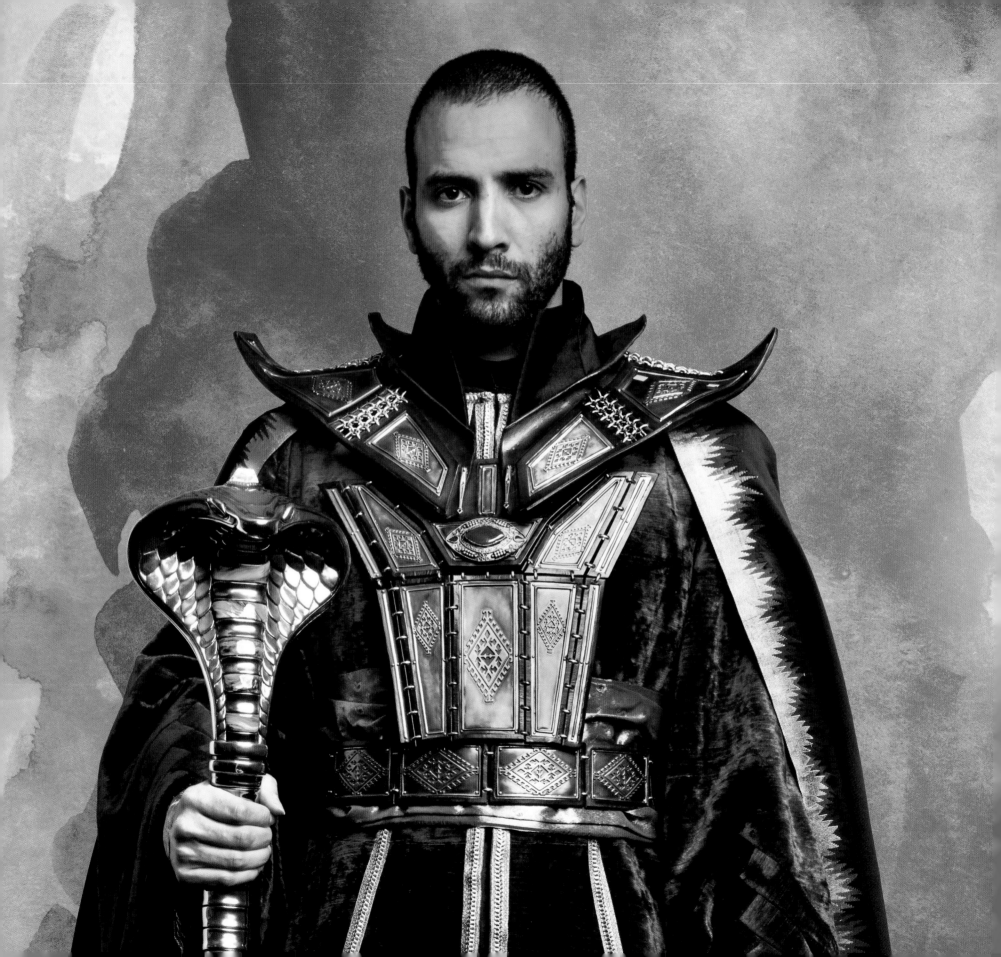

자파의 날카롭고 각진 모습은 애니메이션에서 착용했던 터번을 비롯해서 조각된 가죽과 쇠사슬을 엮어 만든 갑옷에도 드러난다. 그는 붉은 벨벳 망토와 검정색 실크 망토를 비롯해서 여러 벌의 펄럭이는 망토를 착용한다. 윌킨슨은 각각의 망토에 그래픽 문양을 넣기 위해서 선명한 패턴의 인도 섬유를 사용했고, 이 캐릭터의 상징인 뱀 모티브 역시 그가 신뢰하는 지팡이는 물론, 그의 의상에도 표현했다.

윌킨슨은 이렇게 말했다. "애니메이션 속 자파는 아주 멋진 스타일을 가지고 있는데, 우리는 거기서 시작하되 우리만의 버전으로 발전시키고 싶었습니다. 배우와 함께, 높고 상징적인 터번의 형태를 만들어서 빨강과 검정이 섞인 자파의 의상에 맞추고, 보석이 달린 터번과 실루엣을 더 높여주는 깃털로 악센트를 주었죠. 자파는 궁전에서 가장 힘센 사람이 되려는 야망을 가지고 있는데, 우리는 위협적인 의상으로 그 점을 보여주고 싶었어요. 의상이 전하려는 메시지를 돕기 위해서 자파의 지팡이에 뱀 모티브를 사용했고요."

자파가 새로운 술탄에서 사악한 주술사 그리고 마침내 지니 그 자체로 바뀌는 동안 자파의 의상도 변경된다. 짙은 빨강, 검정 그리고 금색은 각각의 의상에 사용될 뿐만 아니라, 제작진이 애니메이션 영화에서부터 계속 유지했던 중요한 모습인 뾰쪽한 어깨판에도 사용되었다.

90쪽: 궁전 고관의 의상을 입은 자파

위: 자파의 반지

오른쪽: 자파의 주술사 의상

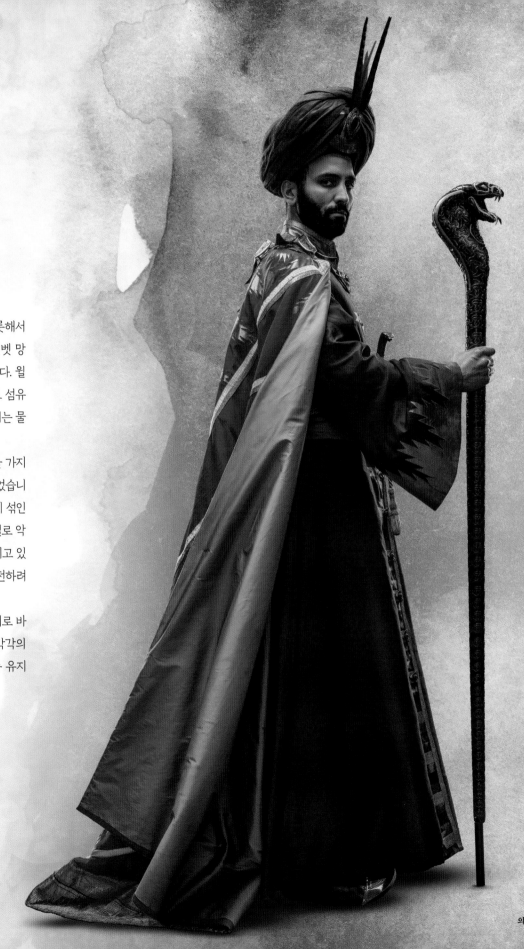

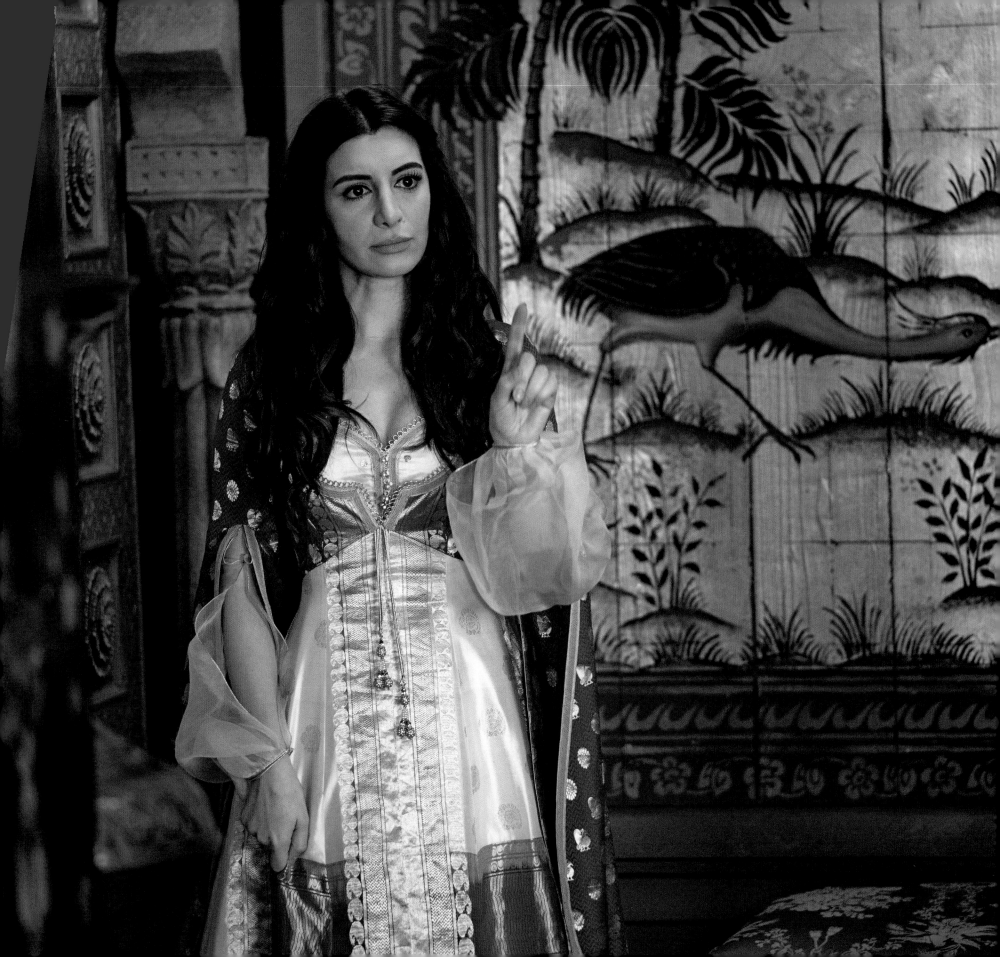

⟡ 달리아 ⟡

달리아는 여러 벌의 의상을 입고 자스민의 하녀 그리고 영화 후반에 선원의 아내로 등장한다. 선원의 아내일 때는 자수가 놓인 외투에 맞춤 장신구 그리고 부부가 전 세계를 여행했음을 보여주는 베일을 착용한다. 윌킨슨은 터키와 인도에서 구입한 옷감으로 달리아의 의상을 제작하면서, 이 캐릭터를 위해 전 세계를 포괄하는 아름다움을 추구했다.

달리아는 궁전 내부에서 크림색과 진홍색 그리고 금색 컬러 팔레트에 맞춤 장신구를 착용한, 단순한 의상을 입었다. 윌킨슨은 달리아를 위해 즉석에서 수선을 할 수 있는 작은 반짇고리와 같은 작은 도구들이 달려 있는 특별한 벨트를 제작했다.

윌킨슨은 이렇게 말했다. "달리아의 의상은 궁전 식구들의 일원이지만 공주보다는 낮은 서열이라는 사실을 전달해야 했죠. 영화 초반, 자스민은 화려하게 수놓은 자신의 왕실 옷을 달리아의 수수한 의상과 바꿔 입는다면 궁전에서 빠져나갔을 때 아그라바의 사람들과 더 쉽게 섞일 수 있을 거라고 생각하는 장면이 있어요. 그래서 달리아의 의상은 아주 기본적인 옷감에 서민적인 자수와 구슬을 달아 귀엽고 하녀에게 적합하면서 자스민의 의상보다 덜 화려하게 만들었어요. 더 건설적이고 실용적인 삶을 갈망하는 사람으로서, 우리는 달리아의 더 단순하고, 몸을 덜 조이는 의상을 자스민이 부러워하길 바랐죠."

왼쪽: 추수 축제 의상을 입은 달리아

93쪽: 달리아의 첫 번째 의상인 크림색과 금색 바지에 빨간색 튜닉 그리고 금색 벨트의 다양한 디테일

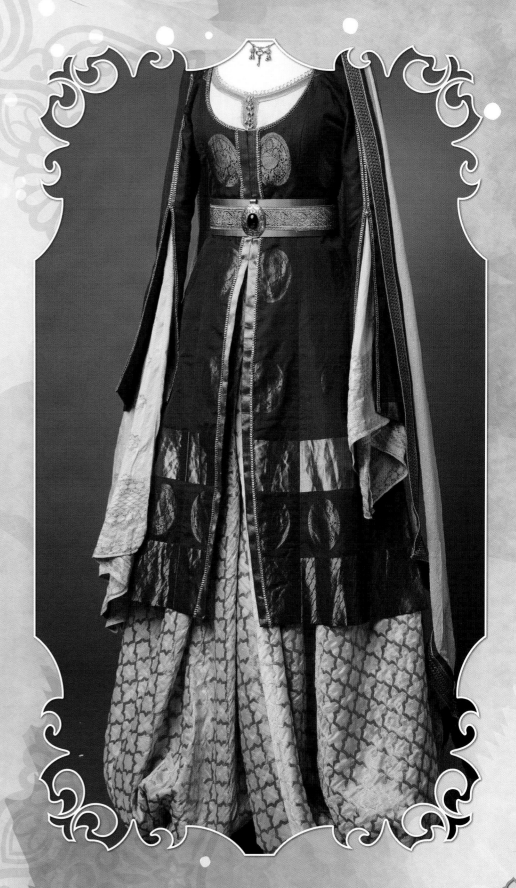

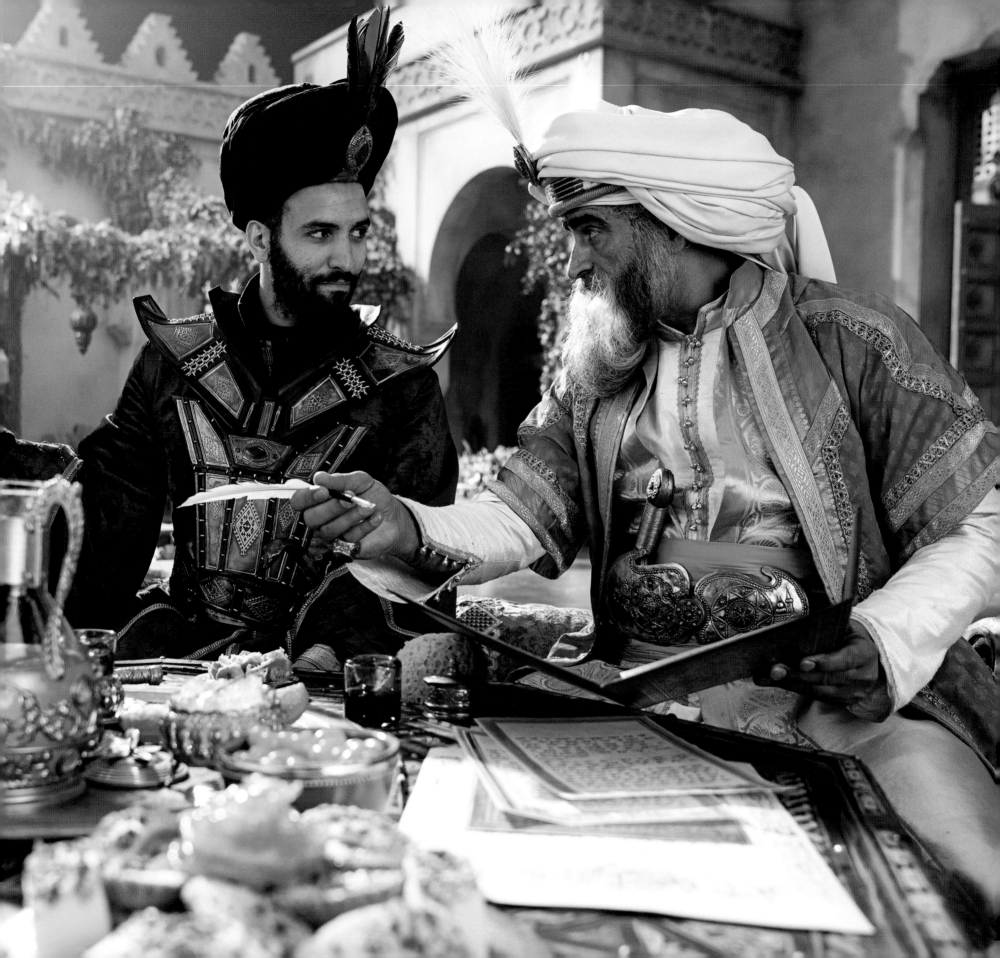

술탄

영화 전반에 걸쳐 술탄이 입은 여러 벌의 의상은 각각 애니메이션 영화 속 술탄의 모습에서 영향을 받았다. 윌킨슨은 크림색과 금색의 옷감과, 이 캐릭터의 상징적인 터번도 사용했다. 호화로운 세부 장식과 아름답게 짜인 옷감은 술탄에게 부유한 외모를 갖게 해주어, 애니메이션 영화에서보다 더 근엄하고 엄숙하게 만들었다. 눈부신 색감의 노랑, 초록 그리고 빨강으로 표현된 대담한 세부 장식들은 이 캐릭터의 고집 센 감성을 의상을 통해 상기시켜준다.

윌킨슨은 이렇게 말했다. "우리는 애니메이션 영화에서 사용한 아름다운 크림색 톤을 술탄 의상의 출발점으로 잡으면서, 다양한 문화와 역사 속 술탄들을 연구하면서 얻은 멋진 디자인 요소들을 모두 덧붙이고 싶었습니다. 고급스러운 비단과 벨벳을 겹겹이 풍성하게 덧대고, 청록색과 연어 살색, 진홍색과 오렌지색 등 생소하고 눈에 띄는 색상을 조합하는 아이디어들이 정말 마음에 들었어요. 제가 정교한 앙상블에 사용했던 커다란 무늬가 들어간 풍부한 색감의 멋진 비단도 있었죠. 네이비드 네가반이 우아함과 재미를 멋지게 섞어 모든 의상을 잘 살려냈습니다."

94쪽: 수많은 질감과 색상을 사용한 술탄의 의상

오른쪽: 진지한 대화를 나누는 자스민과 술탄

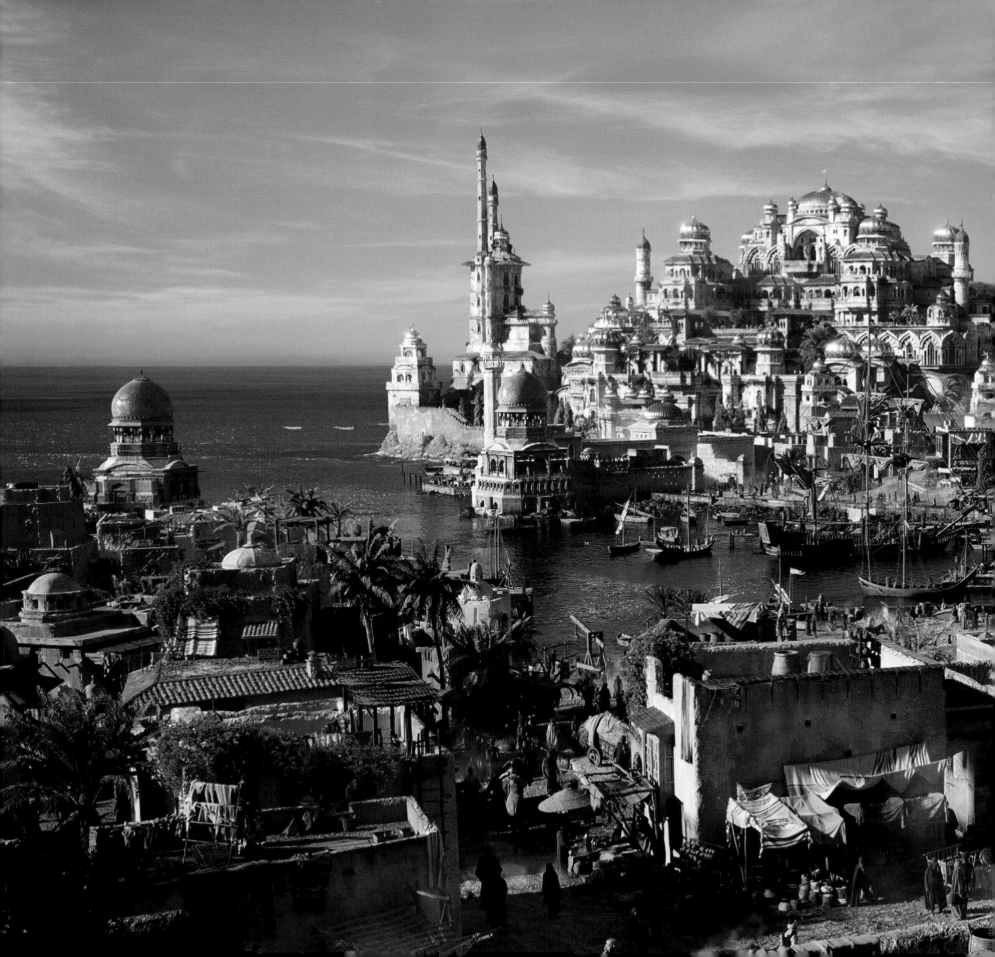

Chapter 5
시각 효과

알라딘이 마법으로 가득한 아그라바에 생기를 불어넣는 과정에서, 실사 영화에서 만들어내기에는 물리적으로 불가능한 요소들이 여러 개 있었기 때문에, 이 정교한 세계를 완성시키기 위해서는 시각 효과들이 반드시 필요했다. 영화의 전반에 나타나는 놀라운 시각 효과들은 매우 복잡했고, 티나지 않게 덧입혀져야 했다. 지니의 빅 블루, 아부, 요술 양탄자, 라자 그리고 이아고는 모두 디지털로 만들어낸 캐릭터들로, 복잡한 제작 과정을 한 겹 더 거쳐 완성되었다. 이 다섯 캐릭터는 모두 실제로 살아 있는 것처럼 보여야 하고, 각각의 성격이 드러나야 하며, 장면 속에 어울리게 표현되어야 했다.

영화의 배경과 아그라바의 캐릭터들을 실사로 만들어내기 위해 애니메이션 감독인 팀 해링톤이 이끄는 인더스트리얼 라이트 & 매직(ILM) 팀과 시각 효과 감독인 채스 자레트가 함께 모였다. 제작진은 실사 영화만의 아름다움을 발전시키면서도 컴퓨터 애니메이션 작업 중에는 특별히 더 끊임없이 원작

을 참고했다. 제작 과정의 첫 단계에서, 콘셉트 아티스트들은 캐릭터와 배경을 다양한 버전으로 그려가면서 제작진이 시각적인 개념을 잡을 수 있도록 도와주었다. 자레트는 이렇게 말했다. "우리는 관객들에게 익숙하고 사랑받았던 캐릭터와 시나리오에서 너무 멀리 벗어나지는 않기로 했던 것을 처음부터 숙지하고 있었습니다."

애니메이션 감독인 팀 해링톤은 이렇게 말했다. "모든 요소들마다 각각 어려운 점이 있었죠. 실제 인간의 모습의 윌 스미스를 빅 블루 지니의 모습으로 만드는 것이 굉장히 어려운 작업이었고, 현실감 있는 동물들을 만들어내는 것도 역시 중요한 작업이었죠. 모든 부분을 최고 수준의 상태로, 그럴싸하게 그리고 매력적으로 만들어내고 싶었습니다. 윌의 경우, 사람들이 그를 보면 '아, 윌 스미스다'라고 알아차렸다가, 자연스럽게 흘러가게 만들고 싶었고요. 동물들도 마찬가지였죠. 만들어진 이미지 때문에 산만해지는 사람이 없기

96~97쪽: 궁전과 아그라바의 최종본

아래: 시장과 항구 이모저모를 보여주는 아그라바의 콘셉트 아트

왼쪽 아래: 디지털로 만들어낸 아그라바와 궁전 외부의 완성 단계를 보여주는 사진들

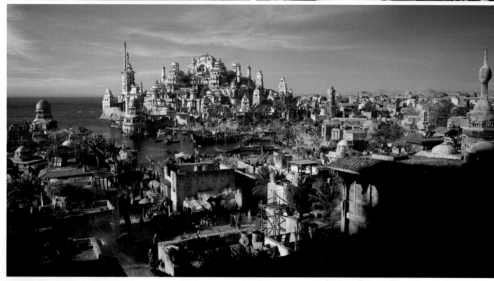
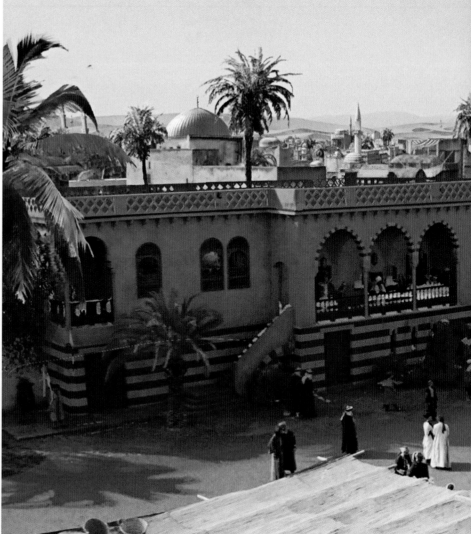

를 바랐어요."

아그라바의 골목들과 궁전 내부는 제작 디자인 팀이 만든 실제 세트장이지만, 도시를 넓게 보여주는 장면들은 디지털로 만들어냈다. 제작진은 콘셉트 아티스트들과 축적 모형 프로듀서들에게 시내 전체와 아그라바 너머, 항구까지 내려다보이도록 궁전을 제작해달라고 주문했다. 제작 디자이너 젬마 잭슨은 시각 효과 팀과 함께 이 복잡하고 구불구불한 도시를 시각적으로 통일된 세계로 만들어냈다.

자레트는 이렇게 말했다. "도시들 위로 드론을 띄워 우리가 특별히 원하는 부분들을 공중에서 찾아낼 수 있었습니다. 그렇게 얻은 자료들을 모두 가져왔죠. 우리에게 필요하다고 생각해서 수개월에 걸쳐 전 세계에서 모아온 양이 어마어마했어요. 그 자료들을 다시 런던으로 가져가 젬마와 함께 샅샅이 살펴보면서 우리가 좋아하는 것과 좋아하지 않는 것들을 함께 걸러냈죠.

이 영화가 콘셉트 상으로 그리고 철학적으로 추구하는 아름다움에 대해 끝없는 대화를 나눈 후, 거기서부터 모든 정보를 가지고 배경들을 디자인하고 만들어나가기 시작했죠."

시각 효과 팀 역시 특수 효과 팀, 촬영 팀과 함께 긴밀하게 작업했다. 리치는 팀원들이 영화의 모든 부분에 있어서 중동 지방의 현실적인 모습에 초점을 맞추도록 각별히 신경을 썼다. 자레트는 이렇게 말했다. "굉장히 협동적으로 노력했어요. 제작의 가장 초기 단계에서부터 가이가 확실하게 정했던 것 하나가 바로 부분적으로 각색하더라도 중동 지방을 매우 충실하게 연출해내야 한다는 것이었어요. 그래서 배경과 캐릭터에서 매우 진정성이 느껴지죠."

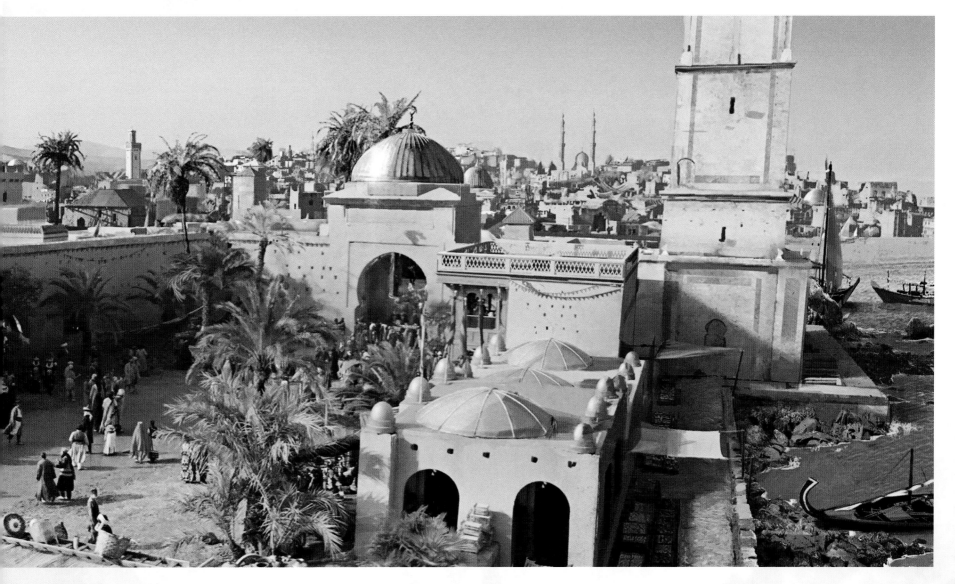

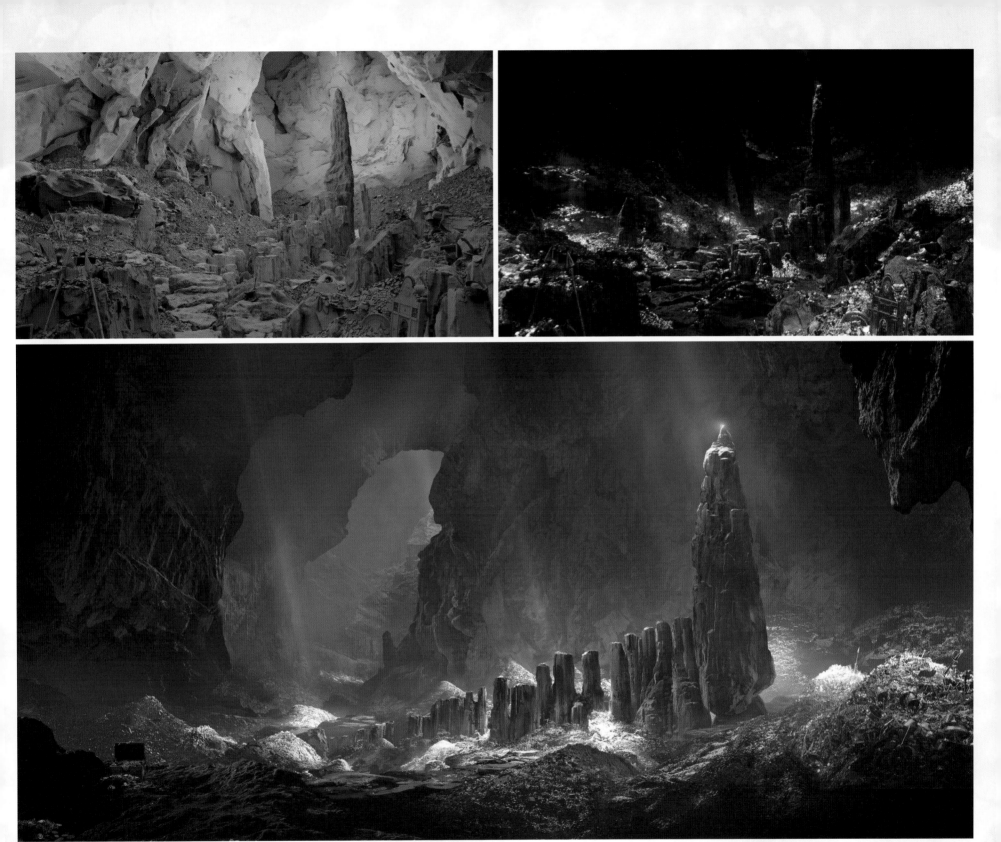

100쪽: 신비의 동굴 외부의 사자 머리가
만들어지는 과정을 보여주는 이미지들

위: 신비의 동굴 속에 있는 램프로 가는 길이
만들어지는 과정을 보여주는 이미지들

위: 신비의 동굴을 위해 디자인된 시각
효과의 과정을 보여주는 단계별 사진

오른쪽: 지니의 램프에 다가가는 알라딘

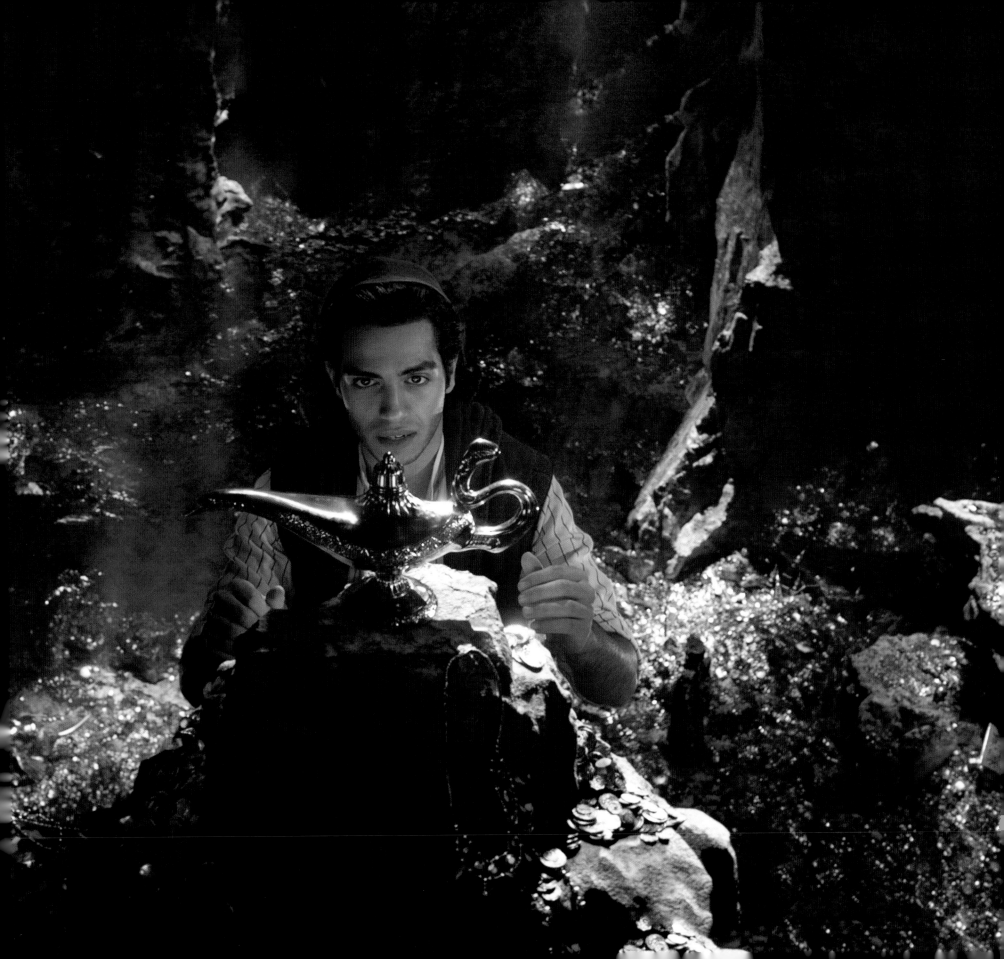

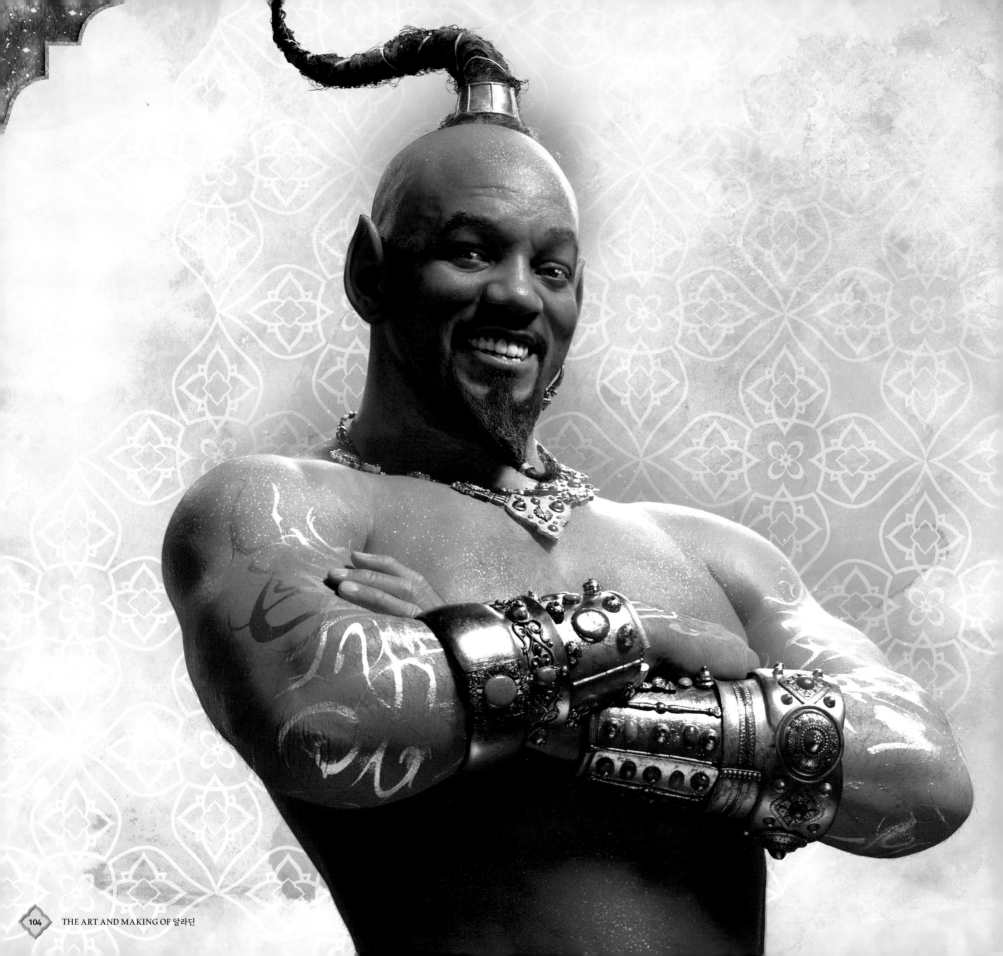

지니

〈알라딘〉을 제작하는 동안 시각 효과 측면에서 가장 까다로웠던 캐릭터가 지니였다. 말도 빠르고, 행동도 천방지축인 캐릭터를 충분히 그럴듯하게 그리고 멋지게 보이게 만들어야 했기 때문이다. 지니의 빅 블루 모습은 모두 디지털로 만들어냈는데, 이 캐릭터의 신체적 움직임을 만들어내기 위해 윌 스미스가 시각 효과 팀과 함께 작업했다. 작업이 진행되는 과정에서, 지니가 마법의 모습을 하고 있을 때에도 스미스의 실제 표정과 몸짓을 그대로 반영해야 한다는 것이 확실해졌다.

해링톤은 이렇게 말했다. "우리는 이 유명 배우를 관객들이 알아볼 수 있고 바로 윌 스미스인 것을 알게 하고 싶었습니다. 여러 버전의 캐리커처를 만들어보았는데, 만들면 만들수록 윌이 매력적인 배우고 그의 얼굴을 가지고 다른 작업을 할 필요가 없다는 걸 그래서 윌이 빅 블루를 연기할 때 그의 얼굴을 왜곡하거나 캐리커처 하는 것이 불필요하다는 걸 알게 되었죠. 그래서 여러분이 지니를 보면 너무나 윌 같이 보이는 거예요."

디즈니 연구소는 '아니마'라는 이름의 새로운 모션 캡처 시스템을 개발했는데, 이 시스템을 이용해서 배우의 머리를 입체적으로 감싸는 고해상도 카메라로 스미스의 표정 연기를 잡아내어 매우 정확하게 빅 블루의 움직임에 적용할 수 있었다.

자레트는 이렇게 말했다. "기본적으로 보면 카메라로 둘러싸인 커다란 검정 상자 속에 있는 거예요. 주변에 다른 배우들이 있는 게 아니죠. 세트장에 있는 것도 아니고요. 그래서 배우들에겐 실제로 연기하기에 꽤 힘든 환경이죠. 윌의 표정을 세밀하게 잡아내는 것이 이 과정의 핵심이긴 했지만, 디지털로 지워야한다는 걸 알면서도 윌을 세트장으로 데려가서 다른 배우들과 함께 서 있는 장면을 촬영하기도 했어요."

다른 배우들이 세트장에 온 윌 스미스의 연기에 반응하게 해주지만, 영화 속에서 빅 블루는 추후에 디지털로 추가된 것이다. 빅 블루의 몸을 만들어내기 위해 해링톤은 '아이모캡'이라는 모션 캡처용 복장을 스미스에게 입혀 아니마보다 덜 제한된 환경에서 몸의 움직임과 표정을 잡아냈다. 빅 블루는 몸집이 커졌다가 작아지거나 몸에서 손을 분리하는 등 반경이 넓은 마법을 부릴 수 있다. 하지만 이 영화는 실사 영화이기 때문에 제작진은 지니의 익살스러운 행동이 너무 지나치지 않기를 원했다.

자레트는 이렇게 말했다. "재미있게 연출된 이런 종류의 개그들이 바로 원작의 기본 뼈대였고, 이 요소가 우리 캐릭터에게 매우 중요하다는 것을 우리도 느끼고 있었죠. 윌의 성격에도 이런 요소들이 아주 많아서, 윌이 확실하게 연기에 사용했고요. 하지만 우리 영화는 단순한 평면 애니메이션이 아니기 때문에 어떤 면에서는 어려움이 있었어요. 빅 블루의 피부가 실제 피부처럼 보이는 것은 진짜 같이 보이고 느껴지게 만드는 뼈와 근육 같은 것들이 그의 몸 안에 들어 있다고 여러분도 믿기 때문이죠. 만약에 평면적인 애니메이션에서처럼 피부와 뼈 같은 것들을 극단적으로 뒤틀어버리기 시작하면, 순식간에 지니가 굉장히 섬뜩해집니다. 현실적으로 그럴 수는 없는 거니까요. 그래서 우린 애니메이션스러운 것과 재미있는 것의 그 모호한 경계를 무시해야 했지만, 캐릭터가 가진 신체의 무게에 충실하고자 했어요."

이 과정에서 가장 기술적인 문제는 연기처럼 사라지는 지니의 푸른 꼬리를 처리하는 일이었다. 이 캐릭터의 상체는 자연스럽고 근육이 있는 모습으로 디자인했지만, 공중에 떠 있는 모습이나 그의 꼬리를 어떻게 표현할지 결정해야 했다. 자레트와 애니메이터들은 지니를 조금 더 현실적인 모습으로 보이게 만들 외모를 최종적으로 결정하기 전에 다양한 버전을 시도해보았다. 자레트는 이렇게 말했다. "그리는 건 쉬워도, 진짜처럼 보이게 만드는 건 굉장히 어려웠죠. 정말 어려운 작업이었습니다."

원작에서는 지니의 꼬리가 단순한 푸른 색 연기였지만, 제작진은 지니의 외모에 마법적인 요소를 가미할 필요가 있다고 느꼈다. 애니메이터들은 시험 삼아 불꽃을 추가하기도 하고 우주에서 보이는 이미지를 살펴보기도 했다. 해링톤은 이렇게 말했다. "지금의 꼬리로 오기까지 아주 긴 시간이 걸렸습니다. 말 그대로 모든 걸 시도해봤죠. '푸른색을 조금 더 추가하면 어떻게 될까? 빨간색을 조금 추가하면 어떻게 될까? 은하를 넣어보면 어떻게 될까? 불꽃을 더 넣으면 어떨까?' 이런 식으로요. 최종적으로 모두가 괜찮아 보인다는 재료로 결정했지만, 그걸 찾기까지 꽤 긴 시간이 걸렸습니다."

빅 블루와 사람의 모습을 한 지니 사이의 전환이 자연스럽게 이루어지도록, 시각 효과 팀은 의상 디자이너인 마이클 윌킨슨과 긴밀하게 작업했다. 지니의 많은 의상들이 스미스의 몸에서도, 디지털화한 지니의 모습에서도 분명하게 보인다. 자레트는 이렇게 말했다. "영화 속 많은 의상들이 디지털로만 보이는 의상들이죠. 우리가 실사 캐릭터들이 입은 모습을 볼 일은 없지만, 그래도 우린 이 의상들을 디자인해달라고 마이클에게 부탁했었어요. 마이클이 적절한 종류의 재료를 찾아주고 조언해주거나, 우리를 위해서 의상을 통째로 디자인해주었죠. 우린 그걸 스캔해서 시각 효과의 영역 속에 넣었습니다."

104쪽: 빅 블루의 모습을 한 지니

ꙮ 아부 ꙮ

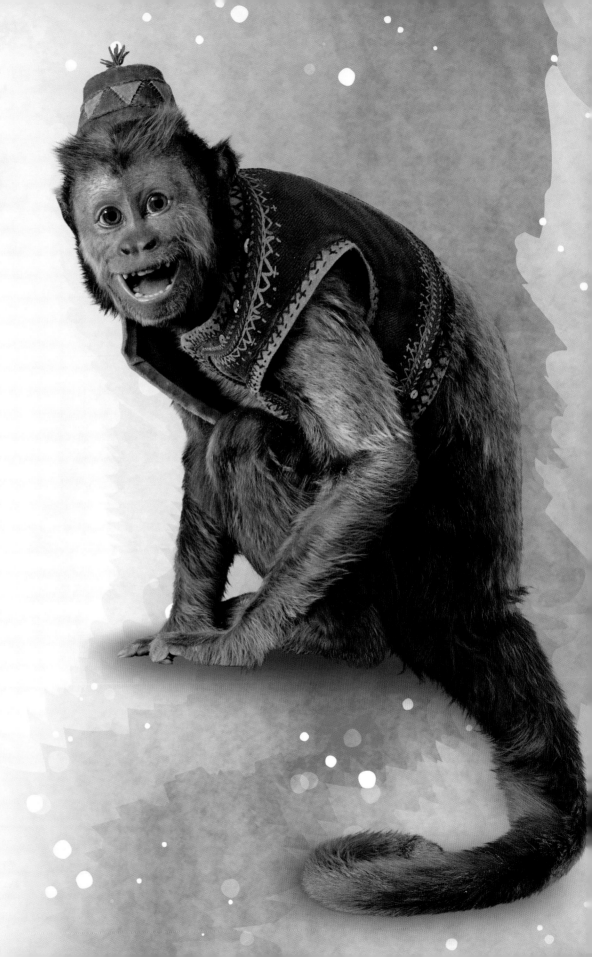

실제 원숭이를 세트장에서 사용하는 대신, 자레트 팀은 피지트라는 이름의 흰목꼬리감기원숭이를 데려와서 아부를 만드는 데에 참고했다. 클리어 앵글이라는 360도 스캐닝 부스 기술을 사용해서 피지트를 100대가 넘는 카메라를 가지고 디지털로 찍은 후 컴퓨터로 3D 입체 모델을 만들었다. 피지트의 여러 가지 모습이 촬영되었다. 애니메이션 감독 해링톤은 이렇게 말했다. "흰목꼬리감기원숭이는 예측불가능한 동물이라서, 카메라 밖으로 시선을 옮기곤 했지만, 그래도 우린 최선을 다 했습니다. 피지트를 스캔한 다음, 그중 괜찮은 4, 5장을 건져서 해부학적으로 정확한 실제 모형을 만드는 자료로 사용했어요."

ILM 디지털 애니메이션 팀 역시 피지트와 시간을 보내며 원숭이가 사람과 교감하는 방법과 움직이는 방법을 살펴보았다. 피지트가 일반적인 흰목꼬리감기원숭이에 비해 사람들에게 익숙한 편이라서, 팀원들은 추가적으로 야생의 원숭이들의 행동을 여러 시간 동안 관찰하기도 했다. 이 영화에서 아부는 재미있고 가끔은 바보 같지만, 지나치게 의인화되지 않은 상태로, 실제 원숭이처럼 행동한다.

자레트는 이렇게 말했다. "아부를 위한 알맞은 유형을 찾기까지 시간이 좀 걸렸어요. 아부는 알라딘의 가장 가까운 친구로, 많은 시간을 함께 보내서 캐릭터로 분한 사람에게 꽤 길들여져 있고 이야기도 해요. 하지만 우리가 개와 나누는 것 같은 교감은 절대 나누지 않습니다. 우린 아부를 훈련된 원숭이가 아닌, 세트장에서 함께 촬영하며 무수한 시간을 함께 보낸 원숭이로 여기고 싶었어요. 아부는 알라딘에게 반응하지만, 연기하는 원숭이처럼 보이지는 않아요. 그냥 원숭이를 연기하는 원숭이죠. 아부를 작은 사람처럼 만들고 작은 사람이 반응하듯 만들었다면 정말 쉬웠을 거예요. 원작 애니메이션에서는 그렇게 하는 것이 아주 괜찮았습니다. 하지만 실사 영화에서는 어딘가 이상하게 느껴지고 진짜처럼 보이지 않을 것 같았어요."

아부의 표정 범위를 정하는 일 역시 쉽지 않았다. 귀엽고 기분 좋은 방식으로 반응하면서도 진짜 원숭이처럼 보여야 했기 때문이다. 해링톤은 이렇게 말했다. "'어쩌면 아부의 표정을 조금 더 사람처럼 보이게, 좀 더 밀고 나가야 될 지도 몰라'라고 생각하던 시기가 있었습니다. 그래서 미소, 웃음, 기쁨, 진지함 등의 사람의 표정을 기본으로 아부의 얼굴을 만든 시트 모형을

오른쪽: 최종적으로 완성된 아부의 모습

107쪽 왼쪽 위: 알라딘의 탑에 있는 아부

107쪽 오른쪽과 아래: 아부의 제작 과정을 보여주는 모습

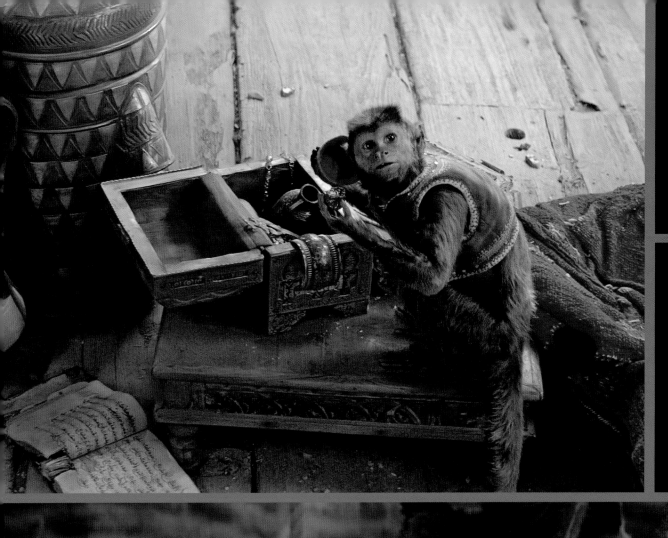

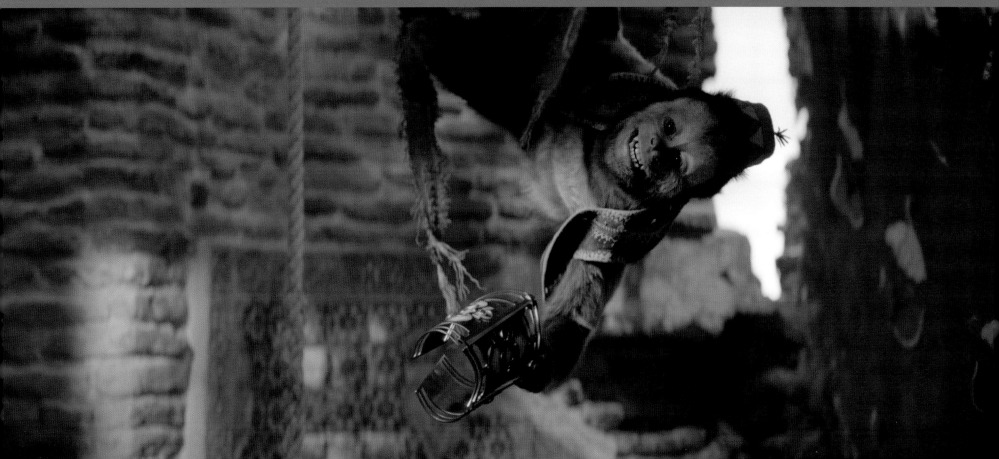

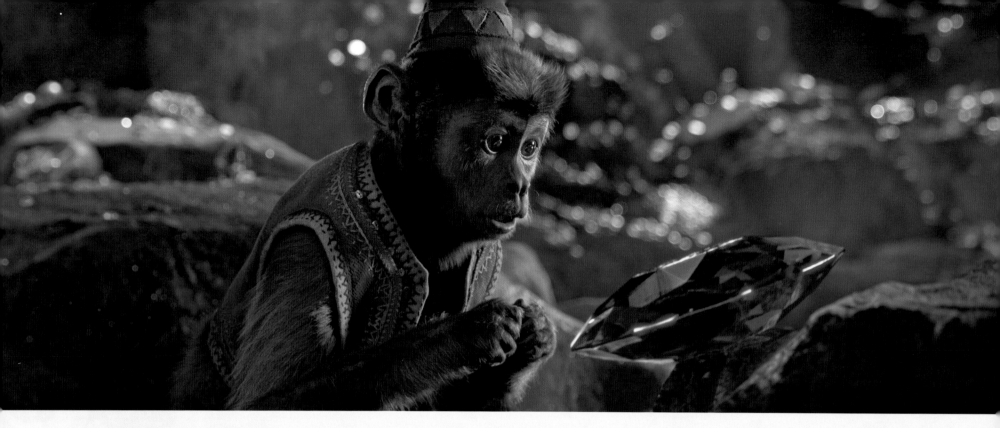

위: 시각 효과를 끝낸 신비의 동굴 속 아부

만들었죠. 사람들에게 보여주기 시작했는데, 반응들이 괜찮았어요. 하지만 그때 어쩐지 우리가 너무 그 방향으로 멀리 간 것 같았어요. 그래서 모두 취소하고 현실성과 애니메이션스러움 사이의 균형을 찾아야 한다는 생각이 들었습니다."

의상 디자이너인 마이클 윌킨슨이 원작 애니메이션을 참고하여 아부의 의상들을 디자인했다. 아부의 첫 의상은 알라딘의 복장을 본뜬 조끼와 작은 모자였는데, 후에 알라딘이 알리 왕자로 변신하면 아부도 궁전용으로 좀 더 화려한 의상을 입는다. 윌킨슨은 아부의 의상을 디자인할 때 전 세계의 서커스 원숭이들을 조사했다. 아부가 입은 작은 조끼에는 작은 스팽글 장식을 달아서 약간의 스타일을 더했다. 자레트 팀은 아부를 만들어내는 CGI를 이용하기 위해서 각 의상들을 꼼꼼하게 살폈다. 윌킨슨은 이렇게 말했다. "물론 아부가 오롯이 디지털로만 만들어진 캐릭터지만, 채스는 직접 눈으로 확인하고 컴퓨터로 다시 만들어낼 수 있도록 실제로 의상을 만들어달라고 요청했죠. 우리 팀은 캘커타의 한 상점에서 구한 오래된 구슬로 장식한 아주 작은 조끼와 페즈 모자를 만드는 일을 너무나 좋아했어요."

배우들이 아부의 위치를 눈으로 상상할 수 있도록 세트장에서 사용했던 '작은' 원숭이에게 실제 의상들을 입혔다. 자레트는 이렇게 설명했다. "마치 이 동물이 실제로 거기 앉아 있는 것처럼 배우가 반응하도록 가끔씩 인형을 조작하는 사람들을 데려와서 알라딘의 오른쪽 어깨 위에 인형을 얹거나 그냥 무게가 실리도록 손만 얹게 했죠. 아부는 원숭이죠. 커다란 원숭이가 아니라 흰목꼬리감기원숭이지만, 작은 강아지만큼의 무게는 나가요. 만약 이 원숭이가 여러분의 어깨 위에 앉아 있다면, 그에 걸맞은 특정한 방식으로 반응하겠죠. 우린 그 상호작용의 느낌을 굉장히 의식했습니다."

해링톤은 이렇게 덧붙였다. "아부가 배우의 팔을 타고 올라가 어깨 위에 앉아야 하는 경우, 우리는 인형을 조작하는 사람들과 함께 리허설을 해서 아부가 있을 위치가 어디이고 어느 곳을 쳐다봐야 하는지를 배우가 공간적으로 인식하게 했어요. 리허설을 한 후, 배우들이 준비가 되면, 인형을 조작하는 사람들을 밖으로 빼고 촬영했죠. 이런 식으로 작업해보는 건 처음이었는데, 굉장히 성공적이었다고 생각합니다."

첫 촬영이 끝난 후, 자레트는 애니메이션 영화를 담당했던 애니메이터들을 소규모로 모아서 '2D 포스트비스'라고 부르는 과정을 이용하여 디지털 캐릭터들의 개략적인 모습을 스케치해서, 원작 애니메이션 위에 아부와 이아고, 요술 양탄자 그리고 지니를 그려 넣게 만들었다. 스토리보드와 비슷한 이 과정을 통해 제작진은 디지털 애니메이션을 실행하기 전에 각 캐릭터들의 크기와 각각의 캐릭터들이 장면 속에서 어떻게 움직일 것인 지를 결정할 수 있었다. 해링톤은 이렇게 말했다. "그냥 대략적인 스케치였는데도 아주 매력적이고, 이야기도 전하더군요. 연출과 창의적인 아이디어를 재빨리 이해할 때 아주 유용한 방법이었어요."

◦ 이아고 ◦

리치가 만든 〈알라딘〉에서는 이아고가 조금 더 앵무새 본연의 모습으로 재
해석되어, 아그라바 주변을 돌며 자파의 눈과 귀가 되어 자신이 들은 것을 흉
내 내는 역할로 등장했다. 이아고는 초록색 날개를 가진 마코앵무새를 모델
로 삼았는데, 이아고를 만들기 위해 브리튼이라는 이름의 마코앵무새를 스
튜디오로 데려다가 3D 모델링 작업을 했다. 완벽하게 날개를 활짝 편 자세
를 스캔하기 위해서 무려 37번이나 시도했고, 결국 3D 컴퓨터가 이아고를 만
들어냈다. 그 다음에 아이고를 더 사악해보이게 만들기 위해 이아고의 눈 주
변에 디테일을 넣어 앵무새의 얼굴에 악의적으로 보이는 요소들을 추가했다.
해링톤은 이렇게 말했다. "우리는 이아고라는 캐릭터를, 특히 얼굴을 조금 더
강조할 필요가 있었습니다. 그래서 이아고가 조금 더 사악하게 느껴지게 만
들 목적으로 눈 위에 눈썹을 약간 추가하는 등, 실제 앵무새의 모습 위에 약
간의 그림을 덧붙였어요. 너무 과장되지 않고, 여러분이 그 캐릭터를 보면 '아
그래, 이 녀석은 사악한 캐릭터야'라고 알 수 있을 딱 그 정도로 말이죠."

오른쪽: 이아고의 개발과 디자인을 보여주는 이미지들
아래: 이아고의 악질적인 모습을 보여주는 콘셉트 아트

ꙮ 라자 ꙮ

원작 영화 속 라자는 자스민 공주의 다정한 동무 역할을 하는 장난기 많은 호랑이였다. 이 영화에서 라자는 여전히 자스민의 충성스러운 친구지만 리치의 팀은 자스민과 함께 성장한 지혜롭고 나이든 호랑이로 재해석했고, 시각 효과 팀은 라자를 성숙하고 제왕적인 모습으로 만들어냈다. 시베리안 호랑이를 기본으로, 주둥이 부분과 수염에 회색을 더해 나이가 들어보이도록 만들었다. ILM이 실제 호랑이를 스캔할 수는 없었기 때문에, 시각 효과 애니메이터들은 살아 있는 호랑이들을 참고하여 그들이 움직이는 방법과 서로 소통하는 모습을 살펴보았다. 팀원들은 런던 동물원으로 가서 그곳의 호랑이들을 관찰하고 비디오테이프로 녹화했다. 그 덕분에 호랑이가 눈을 씰룩거

리거나 주둥이를 움직이는 것처럼 작은 디테일들과 미세한 움직임들을 포착할 수 있었다. 온라인상의 자료들도 살펴보면서 수천 시간 분량의 참고자료를 모았다. 라자가 특정 움직임을 보여주는 장면을 만들 때마다 이 자료들은 ILM에게 유용하게 사용되었다.

해링턴은 이렇게 설명했다. "호랑이가 단 위로 뛰어올랐다가 앉는 장면을 만들어야 한다면, 우리는 그 움직임에 가장 가까운 참고 자료를 찾았죠. 만약 라자의 다음 행동이 아래로 몸을 낮춰 침대 위에 앉는 거라면, 우리는 자료 영상들을 살펴보며 비슷한 걸 찾았고요. 우린 호랑이가 앉는 여러 방법들을 찾았어요. 호랑이는 가슴팍을 떨어트리기 전 엉덩이를 내리는 독특한 방

아래: 완성된 라자의 모습과 시각 효과로 라자가 만들어지는 제작 과정

법이 있거든요. 가끔은 자료들을 화면 속 화면으로 만들면서 자료를 보기도 했고요."

이 영화 속 라자는 원작 애니메이션의 장난기 많고 활발한 호랑이와는 다르다. 시각 효과 감독인 채스 자레트는 이렇게 말했다. "우리가 처음부터 결정했던 것들 중 하나는 영화 속 동물들이 실제 동물들처럼 정말로 보이고 느껴져야 한다는 것이었습니다. 우리가 만들어낸 라자는 자스민에게 거의 대부와도 같은 존재죠. 마치 원로 정치인처럼, 꽤 위엄이 있고, 침착하며, 몸가짐이 차분합니다. 라자를 위해 만든 애니메이션은 모두 이 부분을 강조하려고 노력했어요. 우리는 그 캐릭터에 꼭 맞는 무게감을 그의 얼굴에 주기 위해서 보통 호랑이보다 조금 더 큰 갈기를 만들어주었지만, 역시 현실적인 호랑이의 범위를 절대 벗어나지 않습니다."

때때로 자스민과 알라딘에게 장난스럽게 뛰어오르고 심지어 얼굴을 핥기도 하는 등 캐릭터들과 가깝게 상호작용하는 라자의 성품 때문에 실제 호랑이를 세트장에 데리고 오는 것은 불가능했다. 세트장에서는 라자가 실제 장면에서 위치할 곳을 인형을 든 사람들로 대신 채웠다. 호랑이 머리를 솜 인형처럼 만들어 들고 있으면서 배우들이 시선 처리와 반응해야 할 위치를 잡는 데에 도움을 주었다. 편집 과정에서 인형은 디지털 작업으로 제거하고 CGI로 만든 라자를 그 자리에 넣었다. 자레트는 이렇게 말했다. "촬영 장면에서 인형으로 조작할 수 있는 라자 머리 인형을 실물 크기로 만들어 자스민이 함께 연기할 수 있게 만들었죠. 현실감을 높이기 위해 자스민이 그 머리를 때리기도 하고 똑바로 쳐다볼 수도 있었고요."

위: 시각 효과 작업을 마친 라자

아래: 라자의 콘셉트 아트(왼쪽)와 라자의 갈기가 만들어지는 과정을 보여주는 여러 장의 사진들(중간과 오른쪽)

⮜ 요술 양탄자 ⮞

요술 양탄자는 디지털로 만들어낸 캐릭터이기 때문에, 시각 효과 팀은 양탄자의 행동과 움직이는 방법을 결정하는 데에 많은 시간을 쏟아 부었다. 원작에서 보여준 강아지 같은 열정은 유지하면서, 진심으로 기뻐하는 양탄자의 성품을 각 움직임에서 배어나오게 만들고 싶었기 때문이다.

시각 효과 감독인 채스 자레트는 이렇게 말했다. "양탄자의 생활은 모든 것이 환상적이죠. 만나는 모든 것들에 대해 너무나 열정적이고요. 지니를 사랑하고, 지니가 하는 모든 일을 사랑하죠. 곁에 있으면 마냥 행복해지는 캐릭터고, 전체적인 긍정의 기운이 주는 따스함이 이 캐릭터가 주는 커다란 재미예요. 아부에겐 커다란 장애물이기도 해요. 둘이서 알라딘의 관심을 차지하려고 다투는 것 같죠. 그래서 이 둘 사이에 일종의 커다란 경쟁이 있어요. 양탄자는 항상 순수하고 기쁨을 주며 장난기 많은 캐릭터예요."

제작진에게는 이 모든 정서들을 커다란 사각 직물 위에 어떻게 옮길지가 문제였다. 팀원들은 원작에서 요술 양탄자가 다양한 모습으로 자신의 감정들을 전달하는 방법과 모퉁이에 달린 술들을 "손"과 "발"로 사용하는 방법들을 눈여겨보았다. 모두들 훨씬 더 생동감이 느껴지는 원작의 자세들을 좋아했다. 그렇지만 이 영화에서는 이동하고, 털썩 주저앉고, 실제 직물로 만든 것처럼 구겨지는 모습도 필요했다. 원작을 종종 참고하기는 했지만, 실사의 양탄자는 지나치게 애니메이션스럽게 보이지 않는 것이 핵심이었다. 자레트는 관객들이 스크린에 실제 양탄자가 있는 것처럼 느끼기를 바랐다. 자레트 팀은 실제 직물 양탄자를 여러 개 만들어서 빛이 양탄자 표면에 어떻게 반사되는지, 어떻게 접히고 구겨지는지를 참고했다. 자레트는 이렇게 말했다. "우린 양탄자를 만들어서, 배우들의 촬영이 끝난 장면에서 날려 보았죠. 배우들이 빠져 나가면, 우리 팀이 들어가서 참고가 될 만한 모습들을 많이 찍었습니다."

정말로 어려운 작업은 디지털 애니메이션 과정 중에 있었다. 해링톤은 양탄자를 찍기 위해 서로 다른 두 개의 애니메이션 장치를 만들었는데, 하나는 다른 캐릭터들과 함께 걸어 다니는 장면을 위한 것이고, 다른 하나는 하늘을 나는 장면을 위한 것이었다. ILM 팀은 양탄자의 움직임이 각 장면에 적합하게 느껴지도록 바로바로 조종할 수 있는 지정 제어장치를 만들었다.

해링톤은 양탄자에 대해 이렇게 말했다. "모두들 원작의 양탄자가 가진 에너지와 순수함을 그대로 가져가기를 원했어요. 그래서 그 점을 우리의 출발점으로 삼았죠. 기술적으로 만드는 부분에 있어서, 양탄자가 아마도 가장 어려운 캐릭터였을 거예요. 원숭이나 앵무새처럼 우리가 기본으로 참고할 수 있는 실물이 없는 캐릭터니까요. 오직 현실감을 주고 원작에서 보여준 캐릭터의 모습 이상을 만들려는 목적으로, 펄럭거리거나 늘어지고 구겨지는 등의 물리적 모습을 덧입혔습니다."

112쪽: 요술 양탄자의 제작 과정을 보여주는 세 장의 이미지

오른쪽: 양탄자 제작 과정의 추가 이미지

양탄자의 시각 디자인은 대부분 애니메이션 영화를 기본으로 만들었지만, 마치 실제로 있는 것처럼 디자인이 훨씬 더 복잡하다. 세트 장식가인 티나 존스와 소품 담당인 그램 퍼디는 원작을 참고하는 동시에 리치가 만들어낸 세계에 맞도록 요술 양탄자를 신중하게 작업했다.

존스는 이렇게 말했다. "많은 부분의 디자인이 원작 애니메이션에서 가져온 것들이었죠. 원작에서 대략적인 디자인을 가져와서 훨씬 더 정교하게 만들었어요. 그래도 기본적으로는 원작에서 가져온 아이디어입니다."

캐릭터들이 요술 양탄자를 타는 장면을 촬영할 때, 디지털 작업을 위해 대신 사용해야 할 실물의 양탄자가 필요했다. 제작팀은 여러 장면의 촬영을 위해 기계로 조작되는 대형 장치를 만들었다. 수백 개의 막대기가 그 장치에 연결되어 마치 실제로 펄럭이며 날아가는 양탄자처럼 감기고 움직이도록 만들었는데, 장치 자체도 위로 올라가거나 아래로 떨어질 수 있게 만들었다. 프로듀서 조나단 에이리치는 이 장치에 대해 이렇게 설명했다. "이 영화에서 새롭게 사용된 기술인 이 장치 덕분에, 속도가 바뀌고 조명이 달라지는 동안에도 쉬지 않고 이동할 수 있고 주변의 바람에 언제든지 반응하는 양탄자처럼 보이게 만들 수 있었습니다. 이런 배경 속에서 배우들도 양탄자의 움직임에 자연스럽게 반응하면서 현실감을 만들어낼 수 있었고요."

촬영 중에는 최고 6미터까지도 공중으로 올라갈 수 있는 이 대형 장치에서 떨어지지 않도록 배우들을 줄로 고정시켰다. 제작진은 캐릭터들이 요술 양탄자에 타고 있는 장면과 그 장면 안에서 양탄자와 배우들이 함께 이동해야 하는 장면을 위해 사전시각화와 스토리보드를 구성했다. 〈아름다운 세상〉과 양탄자가 마지막으로 날아가는 장면을 포함해서, 팀원들은 기계를 만들고, 수개월에 걸쳐 그에 필요한 프로그램을 짜고, 두 주간에 걸쳐 촬영했다.

자레트는 이렇게 말했다. "배우들은 실제로 움직이는 양탄자 위에 직접 타고 있었죠. 양탄자 표면이 기본적으로 컴퓨터로 조작되기 때문에, 어디에서 어떤 움직임이 일어나는지에 대한 사전 프로그래밍 작업과 사전 디자인 작업에 정말 많은 시간이 소요되었습니다."

왼쪽: 양탄자가 접히고 주저앉는 모습을 보여주는 세 이미지

115쪽: 제작진이 세트장에서 참고하기 위해 만들어낸 양탄자 프린트 본

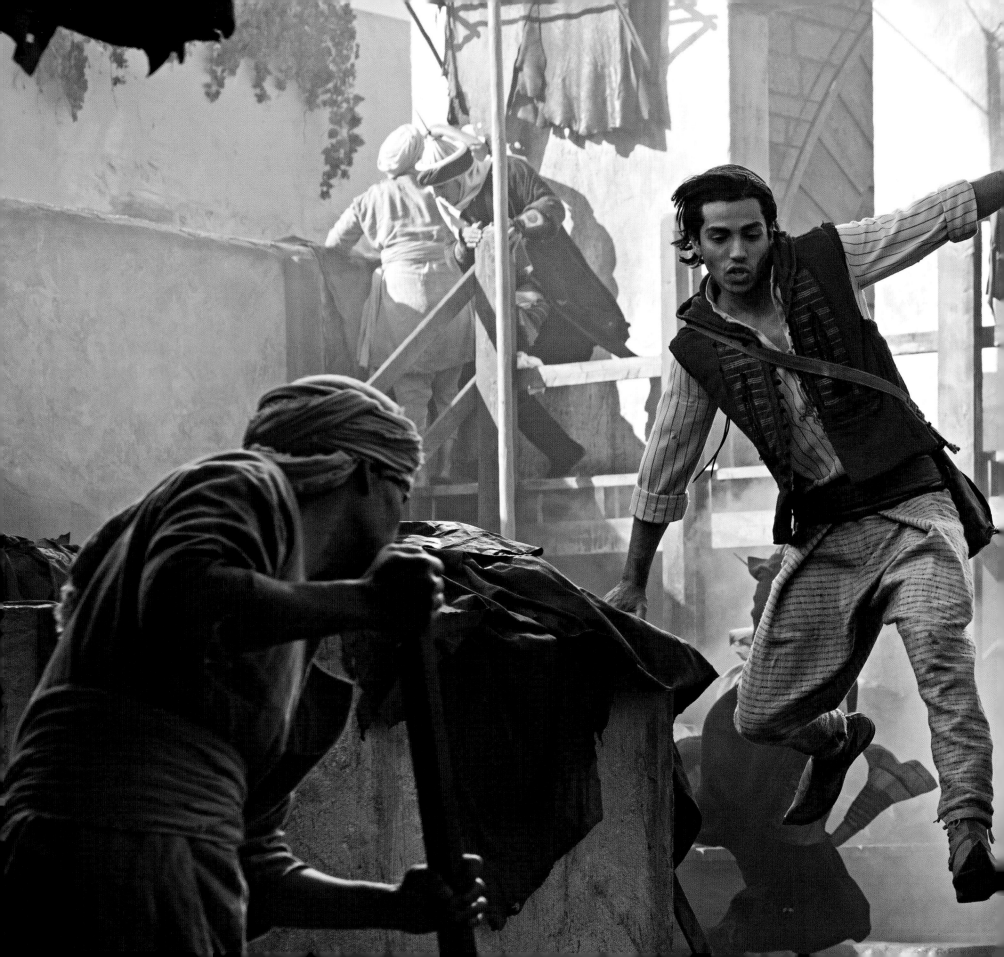

Chapter 6

스턴트와
액션

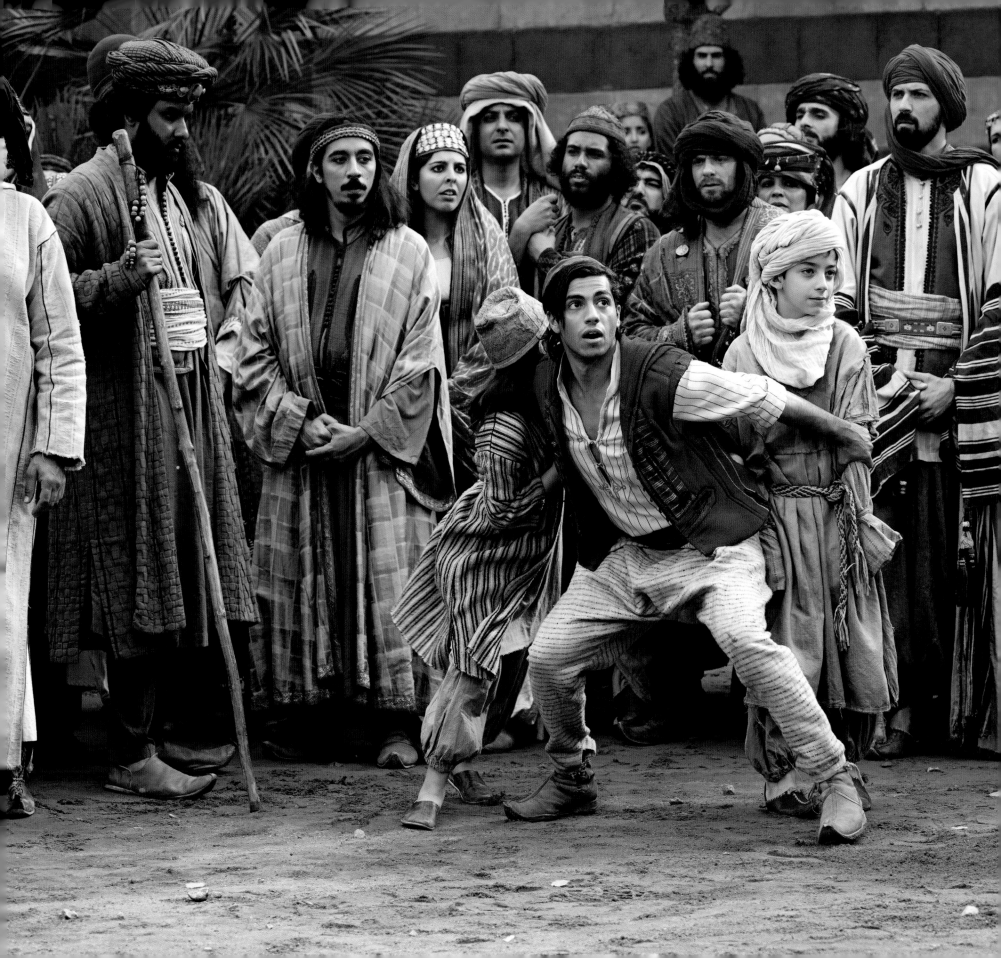

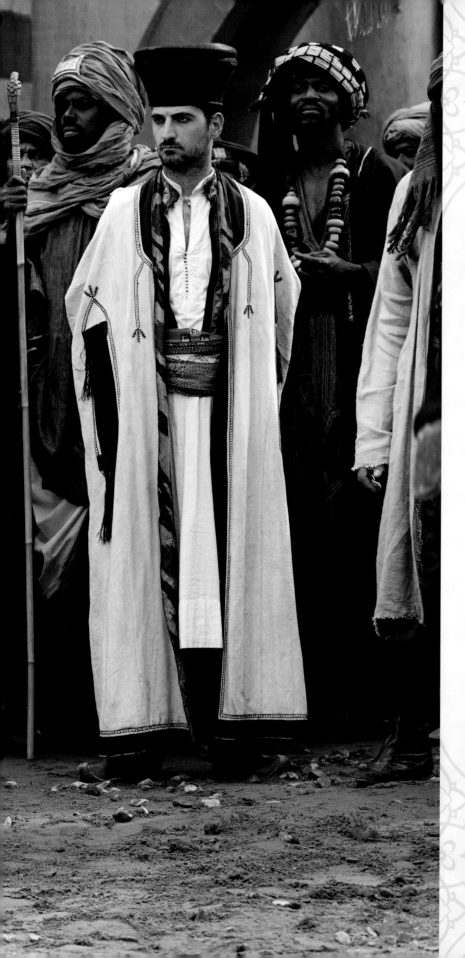

알라딘은 가이 리치 영화의 특징인 액션과 에너지 넘치는 스턴트로 가득하다. 특히 알라딘이 잊을 수 없는 삽입곡 〈한발 더 먼저〉를 부르며 자스민을 데리고 아그라바의 시장을 누비는 장면처럼, 감독은 역동적인 움직임을 만들려고 했다. 리치는 이 장면들을 스크린 상에 살려내고 모든 액션이 최대한 현실성을 유지하도록 만들기 위해 스턴트 코디네이터인 아담 컬리를 영입했다.

컬리는 리치의 안목에 대해 이렇게 말했다. "그는 진짜처럼 보여야 하고 지나치게 환상적이거나 영웅스럽지 않아야 한다는 생각을 굉장히 뚜렷하게 가지고 있었습니다. 현실성이 있게, 사람이 할 수 있는 것으로 느껴지게 만들어야 할 필요가 있었죠. 조금 더 극적으로 만들기 위해 살짝 추가하기는 했지만, 영화에서 일어나는 모든 동작들은 있을 수 있거나 실제로도 가능한 것들이어야 했어요. 알라딘은 그저 운동신경이 굉장히 좋은 사람 정도로 보여야 했죠. 그래서 공중으로 30미터씩 날아오르고도 살아남는 모습 같은 건 없어요. 대신 현실 가능한 동작들을 하죠. 알라딘이 튼튼하긴 하지만, 영화 내내 그저 평범한 사람으로 등장했어요."

스턴트가 세트, 의상, 시각 효과 그리고 안무와 확실하게 잘 어우러지게 하기 위해 컬리는 다른 팀들과도 긴밀하게 협력했다. 컬리와 리치가 원하는 것은 액션이 이야기 속에서 자연스럽게 느껴지되 원작 애니메이션보다는 조금 더 중요하게 여겨지는 것이었다. 컬리는 이렇게 말했다. "애니메이션은 우리에게 필요한 것이 무엇인지를 알려주는 일종의 견본일 뿐이었기 때문에 우린 그냥 모든 것을 윤색했습니다."

리치는 〈알라딘〉 전체에 자신만의 에너지와 액션을 채워 넣었다. 제작 대표인 션 베일리는 이렇게 말했다. "〈알라딘〉은 디즈니 작품들 중 가장 재미있는 영화들 중 하나죠. 가이는 정말 어마어마한 운동 에너지를 가지고 있어요. 눈을 반짝거리면서 장난기가 가득하죠. 천연덕스러운 장난이나 모험 같은 걸 주저하지 않는 사람이죠. 영화 제작 스타일도 에너지가 넘치고, 역동적이죠. 아마 여러분도 영화에서 느끼실 거라고 생각합니다."

116~117쪽: 삽입곡 〈한발 더 먼저〉의 장면에서 아그라바의 시장을 뛰어다니는 알라딘 역의 미나 마수드

왼쪽: 앤더스 왕자의 말이 뒷다리로 서자 어린 아이를 안전하게 뒤로 보내는 알라딘

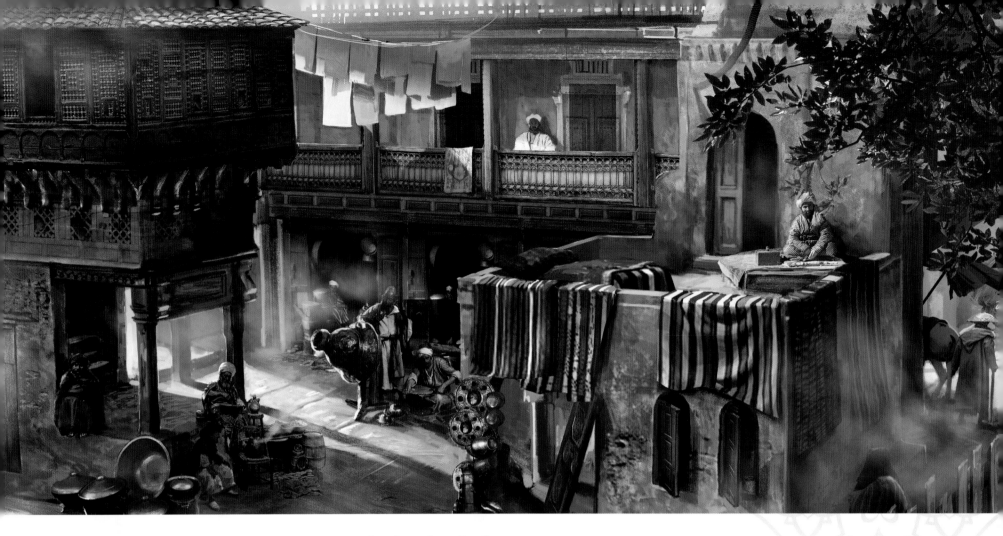

한발 더 먼저
ONE JUMP AHEAD

삽입곡 〈한발 더 먼저〉에는 알라딘과 자스민이 아그라바의 지붕들을 넘어 다니며 쫓기는 장면이 등장한다. 이 장면은 스턴트 코디네이터인 컬리에게 가장 어려운 장면들 중 하나였다. 캐릭터들의 움직임을 음악과 함께 맞춰, 몇 주에 걸쳐 촬영하고 각 동작이 정확하게 맞아 떨어지는지를 확인했다. 극도로 복잡한 장면이었지만, 지나칠 정도로 준비했던 덕분에 실제 촬영이 시작되자 모든 것이 완벽하게 돌아갔다.

컬리는 이렇게 설명했다. "세트장이 우리가 요구했던 대로 만들어졌기 때문에 비교적 일찍 현장에서 세트 디자인에 맞춰서 작업해야 했습니다. 우린 노래의 각 소절에 맞춰 있어야 할 장소를 찾은 후, 액션과 그 전후 움직임을 디자인했죠. 알라딘이 지붕들을 넘어 다니고, 여기저기 매달리기 때문에, 모든 것을 미나의 움직임에 맞춰 정했어요."

아그라바의 시장을 만들기 전, 제작 디자이너인 젬마 잭슨은 다양한 배치를 시험해볼 수 있도록 이리저리 움직이고 다시 배열할 수 있는 작은 빌딩 모형들을 먼저 만들었다. 제작진이 특별히 정해놓은 것 없이 아그라바의 시장을 만들기로 했기 때문에, 제작 디자인 팀은 기존 도시에 맞춰야하는 제약들과 씨름할 필요가 없었다. 그래서 이어지는 장면으로 액션을 촬영할 수 있었고, 동선을 세트에 맞춰서 혹은 세트를 동선에 맞춰서 만들 수 있었다.

총괄 프로듀서 케빈 드 라 노이는 이렇게 말했다. "우리는 이런 방식으로 안무 장면들에 맞춰 세트장을 디자인할 수 있었습니다. 규모와 높이, 건물의 위치를 결정할 때, 훨씬 수월했죠. 안무, 스턴트, 세트 디자인이 정확하게 맞아 떨어졌어요." 잭슨도 이렇게 덧붙였다. "캐릭터들은 언제든지 제혁소나 시장이나 옆 골목 어디든 원하는 곳으로 갈 수 있었습니다. 모로코에서 볼 수 있을 것 같은 건물들이 서로 옹기종이 붙어 있는 예쁜 골목이 있었는데, 이 공간을 알라딘이 갈 수 있는 곳으로 만들었어요. 심지어 날아가는 설치물도 있었고요. 만들 수 있는 모든 걸 만들었는데 세트장에 모두 배치하는 건 정말 신나는 일이었어요."

위: 시장의 한 곳을 보여주는 콘셉트 아트

121쪽 위: 아그라바의 인구 밀도와 다양성을 보여주는 시장의 콘셉트 아트

121쪽 아래: 〈한발 더 먼저〉의 장면에 등장하는 장소인 제혁소의 콘셉트 아트

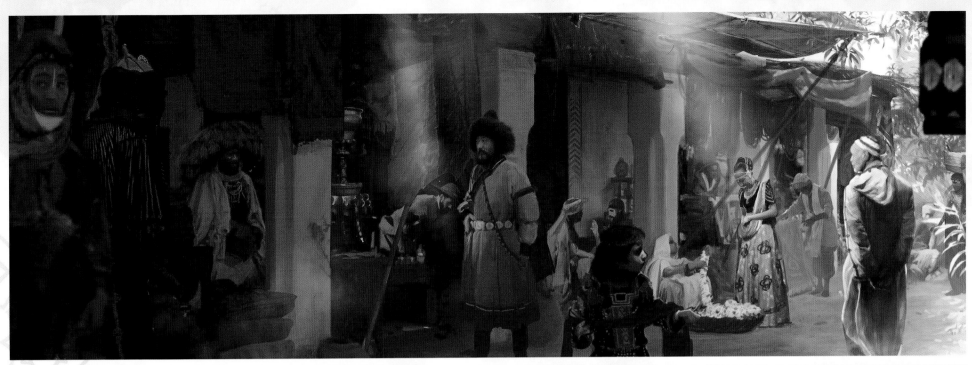

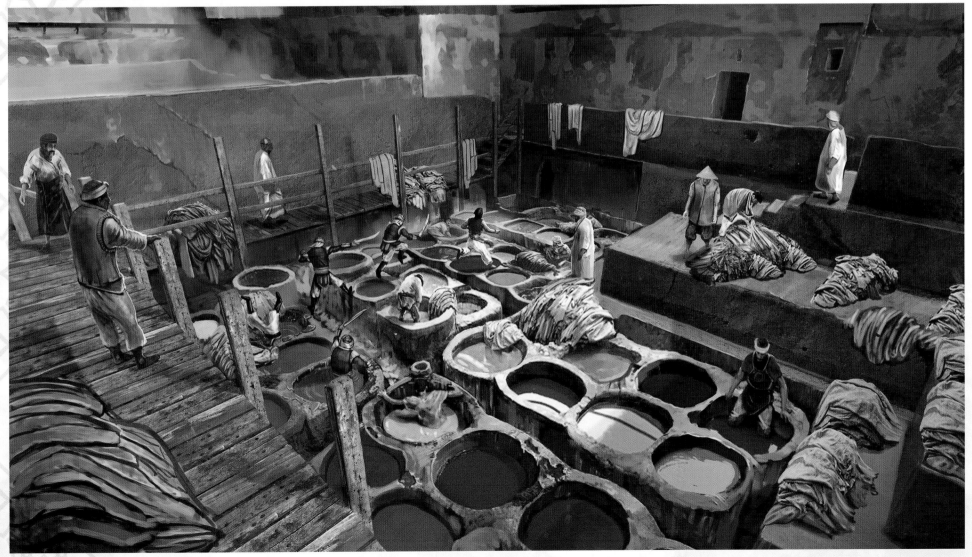

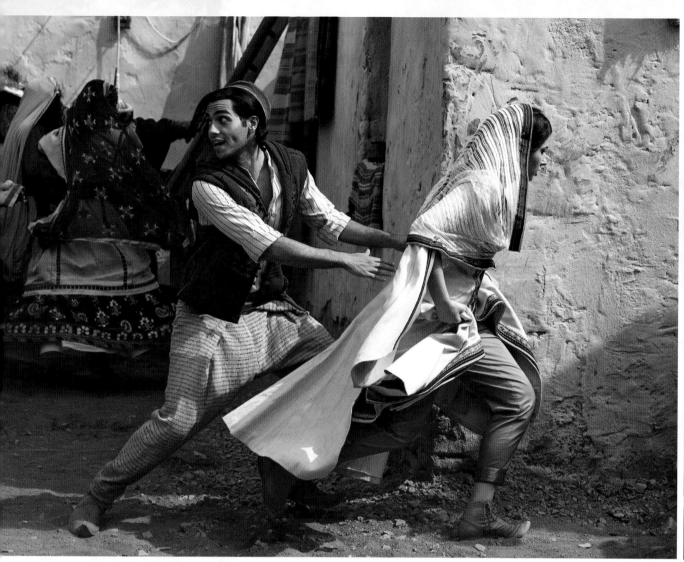

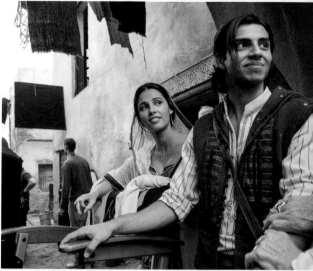

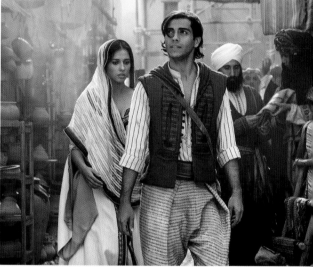

컬리는 알라딘과 자스민이 아그라바의 좁은 골목들을 누비고 지붕들을 뛰어넘는 동선을 짜기 위해 아그라바의 세트 모형과 3D 디지털 모형을 사용했다. 배우들의 움직임과 맞거나 맞지 않는 부분을 컬리가 결정하고 나서 세트장의 건물들을 조금씩 변경했다. 컬리는 이렇게 말했다. "가끔 건물 벽을 15센티미터나 30센티미터만 높여도 스턴트가 훨씬 더 멋지게 보이고, 상황이 훨씬 더 그럴듯하게 만들어지는 경우가 있어요. 제작 디자이너인 젬마와 그녀의 팀이 정말 멋지게 작업해주었죠."

세트 배치와 장면의 촬영 방법이 결정되고 난 다음, 컬리는 마수드와 나오미 스콧과 함께 리허설을 하면서 동작들을 편안하게 느끼는지 확인했다. 스턴트와 안무가 섞여 있는 장면이기 때문에, 이 과정에는 안무가 자말 심즈도 함께 작업하면서, 음악의 비트와 움직임이 정확하게 맞는지를 확인하도록 도왔다. 심즈는 이렇게 말했다. "우리는 스턴트가 그냥 서 있다가 움직이는 것보다는 조금 더 부드럽게 연결되도록 만들었습니다. 몇몇 동작들을 교묘히

처리하기도 했지만, 항상 액션 장면, 스턴트 장면으로 만들었어요."

리치가 분명하게 원하는 것 역시 마치 캐릭터들이 정말로 도주 중인 것처럼 모든 것이 연결되게 느껴지는 것이었다. 컬리는 이렇게 말했다. "애니메이션에서는 끊어지는 짤막한 장면들이 아주 많이 나오죠. 알라딘이 뭔가를 하는 장면이 나오는 중에 경비대가 나타나는 식으로요. 반면에 가이는 아주 명확한 시각을 가지고 있었습니다. 아주 긴 곡이기 때문에, 훨씬 더 긴 테이크로 촬영해서 마치 하나의 숏으로 느껴지기를 원했죠. 그래서 우린 모두 액션으로 채우고 가능하면 잘라내지 않으려고 노력했어요."

실제 장면을 촬영할 시간이 되었을 때, 제작진도 준비가 되었다. 현장의 음악 재생장치를 사용하여 박자를 맞추고, 마수드가 대부분의 스턴트를 하는 동시에 립싱크로 노래를 따라할 수 있게 만들었다.

컬리는 이렇게 회상했다. "〈한발 더 먼저〉는 굉장히 복잡한 장면이었어요. 서로 다른 프레임 비율로 촬영한 구간이 여러 번 있었습니다. 우린 음악이 훨

왼쪽 : 추격자들에 앞서 시장 사이를 달리는 알라딘과 자스민

오른쪽 위: 촬영 중 나오미 스콧과 미나 마수드

오른쪽 아래: 자스민이 궁전을 빠져나온 후 시장에 있는 자스민 공주와 알라딘

씬 더 빨라지거나, 너무 느려지는 부분에서는 초당 36 프레임의 비율로 찍어서, 미나가 박자에 맞춰 움직임을 바꿔야 하기도 했죠. 부분마다 아주 복잡했습니다."

기꺼이 모험을 감수할 각오로 자스민도 액션에 가담했다. 스콧은 이렇게 말했다. "자스민은 알라딘이 하는 모든 이상한 행동들을 보고, 그를 따라 달리면서 자신도 정말 재미있는 일들을 하게 돼요. 바로 거기서 모험이 시작되죠. 자스민은 이 정신없는 세계를 헤치고 나가면서 아드레날린이 솟구치죠." 자스민이 두 건물 사이에서 장대높이뛰기를 하는 장면의 스턴트를 대신할 대역을 확보했음에도 불구하고, 스콧은 자신의 스턴트의 많은 부분을 스스로 해냈다.

이 장면은 알라딘이 누가 봐도 수월하게 도시 사이를 뛰고 달리는 파쿠르 액션을 연상시키는 연속적인 묘기가 포함된, 아주 인상적인 장면이다. 하지만 제작진은 지나치게 완벽한 알라딘을 원하지 않았다. 알라딘이 평범한 사람이라는 것, 이것이 이 영화 내내 리치가 중요하게 생각했던 주제였다.

컬리는 이렇게 말했다. "처음에는 알라딘이 이것도 완벽하고 저것도 완벽한, 완벽한 인물로 그려지는 것으로 시작했었죠."

프로듀서 조나단 에이리치는 이렇게 말했다. "알라딘이 너무 빈틈이 없다면, 〈한발 더 먼저〉 속에서의 모든 점프가 너무나 완벽하다면, 갑자기 알라딘을 좋아하지 않게 되죠. 갑자기 거리의 좀도둑이라고 생각하기엔 좀 지나치게 완벽해져버리니까요."

컬리는 이렇게 덧붙였다. "우리는 대역이나 미나에게 오직 점프만을 하는 것처럼 연기하도록 요구해야 했어요. 약간은 불완전하게 보이도록 촬영해야 했기 때문에 어떤 장면들은 유쾌한 우연으로 만들어진 것들도 있는데요. 솔직히 말하면 이것이 완벽하게 하는 것보다 실제로 더 어렵습니다."

에이리치도 이렇게 말했다. "'이 친구 멋진데! 이 녀석 열정적이네!'라고 느껴지는 장면들이 많기를 바라지만, 한두 번만 발에 걸려 휘청거리는 모습을 추가해도 금세 '아, 이 친구도 우리와 똑같군'이라고 느껴지게 되죠."

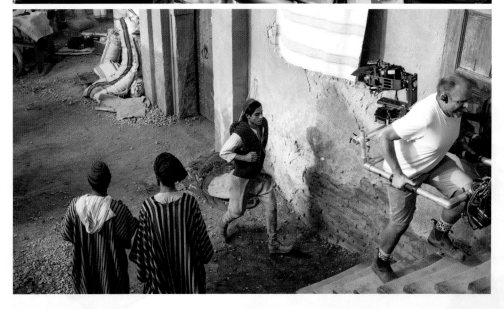

위: 액션 장면 촬영 중인 미나 마수드

가운데: 촬영을 준비하는 나오미 스콧

아래: 시장 골목 세트에서 촬영 중인 미나 마수드와 카메라맨

신비의 동굴

원작 애니메이션의 팬들이라면 알라딘이 요술 램프를 손에 쥔 후 신비의 동굴 내부에서 쫓기는 액션 가득한 장면을 기억할 것이다. 동굴에서 빠져나오기 위해 사방에서 용암이 튀는 가운데 정신없이 질주하는 원작의 장면에서, 애니메이터들은 상상할 수 있는 가장 위험하고 극적인 장면을 만들어내기 위해 상상의 나래를 마음껏 펼칠 수 있었다. 하지만 실사 영화에서는 실제와 CGI가 부분적으로 섞인 환경 속에 배우를 두고 추격 장면을 만들어야했다. 동굴의 부분들은 제작 디자이너인 잭슨이 디자인했고, 마수드가 직접적으로 상대할 필요가 있는 것들은 제작진이 모두 만들었다.

드 라 노이는 이렇게 말했다. "알라딘이 신비의 동굴 속으로 들어가 보니, 너무나도 멋진 곳이어서 이리저리 뛰어다니긴 하지만, 비현실적인 광경 속에서도 그는 여전히 침착합니다." 이 장면은 대략 일주일에 걸쳐 촬영했는데, 제작팀은 램프에 다가가기 위해 마수드가 기어 올라가도록 바위 벽 세트장을 설치했다.

이 어려운 장면에 대해 컬리는 이렇게 설명했다. "램프를 손에 넣기 위해 알라딘은 대략 9미터 정도까지 올라가는 아주 높은 계단을 올라야 하고, 겉면이 8미터나 되는 바위를 기어 올라가야 했어요. 신비의 동굴이 무너지기 시작하자, 알라딘은 실제로는 뾰족한 암석들로 만들어진 거대한 계단을 쏜살같이 뛰어내리며 달리죠. 계단 하나가 붕괴될 때 대역을 그 계단에 매달려 있고, 그 계단이 무너져 내리면 알라딘이 다른 계단으로 뛰어올라요."

컬리는 시각 효과 팀과 긴밀히 협력해서 마수드가 달리고 점프하면서 어떻게 움직이고 어느 곳을 봐야 하는지 인지하도록 확인했다. 촬영이 끝나면, 시각 효과 감독인 채스 자레트는 액션 주변을 360도로 둘러싸고 있던 각각의 블루 스크린에 어떻게 촬영되었는지 확인했다. 신비의 동굴이 시각 효과 과정으로 덧입혀진 후에도, 알라딘은 실제 동굴 속에 있는 것처럼 보이게 만드는 것이 중요했다. 자레트는 이렇게 말했다. "동굴이 워낙 방대해서 블루 스크린을 썼죠. 너무 크거든요. 그리고 마지막 장면에서는 세트 일부가 완전히 교체되었어요. 캐릭터들이 밟고 섰던 바닥을 포함해서요. 그러니까 캐릭터들은 사실상 완전히 디지털 환경 안에서 촬영한 거죠."

잭슨은 이렇게 덧붙였다. "신비의 동굴은 굉장히 특별합니다. 우리가 모두 함께 일해서 좋은 점은 이렇게 멋진 세계들을 만들어낼 수 있다는 것이죠. 우리가 만들어낸 모든 것이 아주 완벽하게 취합되었어요."

124쪽: 신비의 동굴 중심으로 연결되는 통로 꼭대기에 서 있는 알라딘의 콘셉트 아트

아래: 신비의 동굴 내부를 보여주는 콘셉트 아트

요술 양탄자의 여정

추수 축제 후 알라딘과 자스민이 상징적인 듀엣곡 〈아름다운 세상〉을 부르며 요술 양탄자를 타고 하늘을 날아오른다. 양탄자가 아그라바 주변을 나는 동안, 광활한 사막과 주변 지역의 도시들을 자세하게 보여준다. 이 장면은 그저 눈만 즐거운 것이 아니라, 알라딘과 자스민 사이의 사랑 이야기에 있어서 매우 감정적이고 본질적인 역할을 하는 장면이다.

마수드는 이렇게 말했다. "카메라 상에서 두 사람이 사랑에 빠지는 장면을 보면 너무 멋져요. 애니메이션 영화에서도 아름다웠지만, 우리가 사랑에 빠지는 걸 보고 있는 건 결국 애니메이션 캐릭터들이잖아요. 이 캐릭터들을 실제 인물들로 표현되는 것이 정말 흥분되었어요."

요술 양탄자를 타고 나는 일은 환상적이지만, 제작진은 매우 구체적인 스턴트 작업이 요구되더라도 이 장면 전체에 반드시 현실감이 뒷받침되기를 원했다.

에이리치는 이렇게 말했다. "우리도 모두 동의하고 가이가 매우 중요하게 여겼던 한 가지는 이 장면이 현실적으로 보여야 한다는 것이었죠. 동화 같은 마법의 세계를 그려내면서도, 이야기의 시각적, 정서적인 부분도 표현해야 했어요. 그러려면 관객들이 믿을 수 있는 몰입감 있는 배경을 만들어내는 것이 필요하죠."

그런 현실감을 만들어내기 위해서, 배우들은 특수 효과 팀과 시각 효과 팀이 제작한 요술 양탄자 장치 위에 올랐다. 나오미 스콧과 미나 마수드는 종종 6미터까지 올라가는 장치 위에 스턴트 팀과 함께 고정되었다. 제작진은 배우들의 움직임을 계획하고 스토리보드로 만들어서 양탄자의 이동 방향과 하늘을 나는 움직임에 맞추었다. 나중에 시각 효과 팀이 아라비아 반도의 실제 위치를 바탕으로 배경들을 삽입할 수 있도록 양탄자 주변은 블루 스크린으로 처리했다. 시각 효과 감독인 자레트는 나미비아와 요르단의 사구들 주변과 다른 사막 환경들을 촬영하고, 기존에 있던 사진들도 사용했다.

자레트는 이렇게 말했다. "우리가 원했던 것은 환상적인 것이 아니라 좀 더 현실적인 것이었습니다. 우리는 이 장면을 위해 굉장히 많은 디지털 배경을 만들었는데요. 모두 실제 사진과 실제로 존재하는 장소들을 바탕으로 만들었습니다."

왼쪽: 삽입곡 〈아름다운 세상〉 중에서 알라딘과 자스민이 양탄자를 타고 통과하는 장소들 중 하나를 보여주는 콘셉트 아트

Chapter 7
삽입곡과 음악

원작 〈알라딘〉 삽입곡들의 멜로디와 가사는 1992년 작품의 오랜 팬들의 기억 속에 영원히 새겨져 있다. 이 작품을 재해석한 리치의 영화를 위해, 제작진은 작곡가 알란 멘켄의 잊을 수 없는 음악적 구성과 하워드 애쉬만과 팀 라이스의 강렬한 가사를 강조하면서도, 새로운 노래와 음악을 소개하고 싶었다. 멘켄은 이번 영화에 다시 합류하여 새로운 곡들을 만들었고, 제작진은 새로운 곡의 작사를 위해 벤지 파섹과 저스틴 폴도 영입했다. 이들은 음악 감독이자 프로듀서인 매튜 러시 설리번과 편곡가인 크리스토퍼 벤스테드와 함께 작업하며 영화 속에 완전히 새로운 알라딘 팬들의 마음을 사로잡을 삽입곡이 되어줄 기억에 남는 음악을 만들어냈다.

제작 전에, 설리번은 리치와 만나 영화 음악에 대한 감독의 비전에 대해 논의했다. 설리번은 이렇게 말했다. "가이와 저는 음악 전반에 관해 많은 대화를 나눴습니다. 그 후 각 노래들을 틀어놓고 물었죠. '자, 이 노래는 어때요? 만약 수정한다면, 이 곡을 우리 새 영화의 결에 맞게 어떻게 바꿀 수 있을까요?'라고 말이죠. 아주 도움이 되었어요. 윌 스미스가 부른 〈나 같은 친구〉나 〈알리 왕자〉 같은 곡을 들으면, 어떤 분위기로 가져가야 할지 본능적으로 알게 되죠. 윌 스미스와 그가 지니 캐릭터에 불어넣을 분위기를 위해 다시 그려보고 싶어지니까요."

애니메이션 영화 때는 알란 멘켄과 작사가 하워드 애쉬만이 어딘가 예상치 못한 분위기로 곡의 스타일을 찾으려고 했었다. 멘켄은 이렇게 말했다. "지니를 위한 곡으로 사용했던 할렘 재즈는 〈알라딘〉의 분위기를 완전히 바꿔놓았었죠. 패츠 왈러, 캡 칼로웨이의 음악이나 뒷골목 재즈 장르 쪽을 선택함으로써 곡 자체를 강렬하게 만들고 관객들도 신나게 듣게 만들었어요."

리치는 원곡의 분위기를 잃고 싶지 않았지만, 활기 넘치는 타악기와 좀 더 다양한 악기를 추가하여 살짝 더 리드미컬하게 만들 필요가 있다고 생각했다. "뮤지컬 경험이 있어야 하는 건 아니었지만, 그에겐 노래의 어떤 부분이 자신에게 맞고 맞지 않는지 정확하게 아는 것이 중요했어요. 우리는 절대 원작에서 중요하게 여겨졌던 것을 놓치지 않았고, 가이에겐 그 노래들과 함께 성장해온 관객들이 기억하고 사랑하는 감정을 잃지 않는 것이 중요했죠. 하

지만 '이 상징적인 노래들을 가이 리치가 바꾼 것을 관객들은 어떻게 느낄까?'가 진짜 문제였어요."

멘켄은 제작 과정에 참여하여, 원작의 노래들을 편곡하는 것뿐만 아니라 새로운 곡인 〈침묵하지 않아〉를 만드는 데에도 깊이 관여했다. 1992년 판과 이번 영화 사이의 연속성을 유지하기 위해 모든 결정을 작곡가가 확인했다. 설리번은 이렇게 말했다. "알란은 작곡과 작사의 수호신이 분명해요. 정말 꼼꼼하게 지켜보면서 관객들에게 원곡에서 너무 동떨어지거나 빗나갔다고 느껴지지 않도록 확인했거든요."

멘켄은 이렇게 말했다. "절대로 관객들이 이전 곡을 짜깁기한 것처럼 보이거나 느끼게 만들면 안 되죠. 언제나 신선하고 새롭게 느껴지길 원하잖아요. 그래서 새로운 요소가 첨가되지 않은 곡은 단 한 곡도 없어요." 음악 팀은 긴 과정을 거쳐 모든 노래들을 리치의 비전과 초점에 맞췄다. 촬영이 시작되기에 앞서 5개월 동안 음악 작업을 했던 설리번과 벤스테드에게 감독이 전했던 메모는 수도 없었다.

벤스테드는 이렇게 말했다. "가장 어려웠던 점은 실제 장면으로 촬영되는 현대적인 실사 영화에 맞게 원작의 음악들을 편곡하면서도 원작이 가지고 있는 재미와 마술적인 느낌을 유지하는 일이었어요."

음악 팀은 중동 지방 악기의 소리도 삽입하고 싶었다. 멘켄은 이렇게 말했다. "삽입곡에 진정한 중동 지방의 느낌을 가미하려고 많은 작업을 했습니다. 현실감을 높이기 위해 이야기 속에 18세기 프랑스의 모습을 많이 넣어 작업했던 〈미녀와 야수〉처럼 말이죠. 비록 〈알라딘〉이 판타지 영화지만, 영화를 만든 팀원들 모두 아랍 지역의 느낌뿐만 아니라 시간과 공간 감각을 더 강하게 불어넣기를 원했어요. 관악기와 타악기, 현악기 등 실제 악기들 위에 전통적인 서양 음악이나 팝 음악을 더했지만, 중동 현지의 음악을 통합하여 편곡 과정에 집어넣었습니다."

삽입곡에 사용된 중동 악기들은 우드 (기타의 일종), 카눈 (하프), 리밥 (활 모양의 현악기) 등이었다. 벤스테드는 이렇게 말했다. "이 악기들은 그 지역의 풍부한 타악기들과 함께 아주 많이 사용되었습니다. 일부는 〈알리 왕자〉의

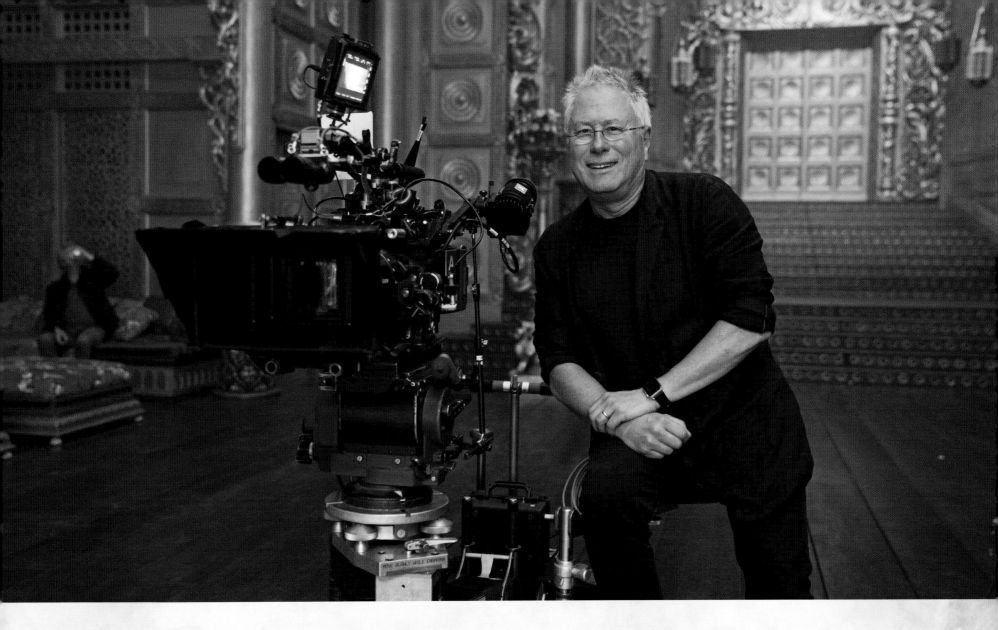

128~129쪽: 아그라바로 오기 전 사막에서 퍼레이드 중인 《알리 왕자》를 묘사한 콘셉트 아트

위: 세트장에 있는 원작 《알라딘》의 음악의 작곡가 알란 멘켄. 그는 다시 돌아와 이 영화의 새로운 곡들을 썼다.

장면에서 화면으로도 등장하죠."

설리번과 배우들은 제작에 앞서 런던 외곽에 있는 롱크로스 스튜디오에서 대부분의 곡들을 녹음했다. 음악적 경력이 없는 미나 마수드는 한 주에 4회씩 노래 수업을 받으며 경력이 많은 다른 멤버들의 수준에 맞추기 위해 열심히 노력했다. 거의 아무런 준비가 필요 없던 스미스는 리허설 없이 설리번의 제작실에서 작업했다.

설리번은 이렇게 말했다. "우린 제작실 안에 모든 것이 갖춰진 녹음 스튜디오를 설치했어요. 아주 큰 방이었는데, 소파와 커튼, 양탄자 그리고 램프들로 스튜디오의 분위기를 만들었죠. 배우들은 이곳에서 작업하고 녹음하는

것만큼 여기 와서 놀면서 음악을 듣는 것도 좋아했어요. 거의 대부분의 윌의 노래도 제가 여기서 녹음했는데요. 윌은 정말 창의적이고 철저하게 준비된 사람이었어요. 윌이 새로운 아이디어들과 새로운 애드리브들을 들고 오면, 우린 함께 그의 노래 속에서 마법 같은 순간들을 많이 찾아냈죠."

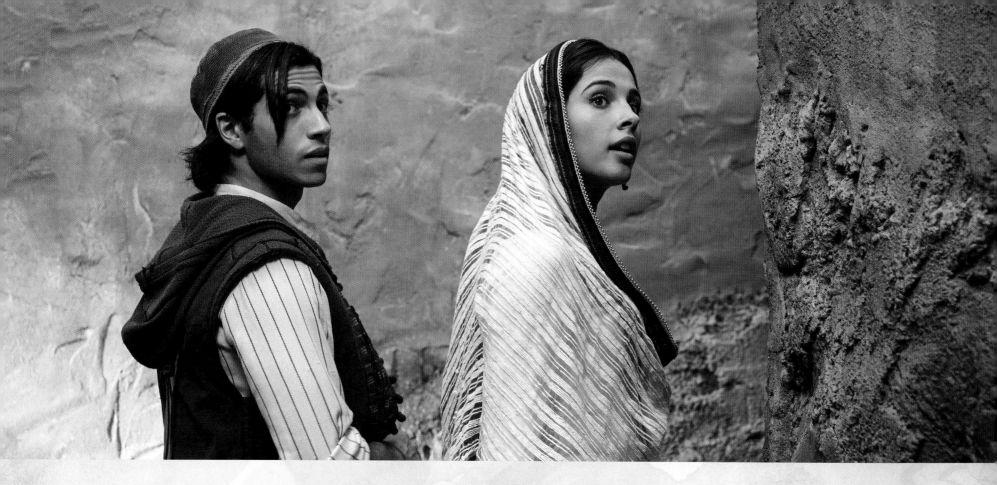

아라비안 나이트
ARABIAN NIGHTS

원작 애니메이션에서, 첫 곡 〈아라비안 나이트〉는 행상으로 보이는 늙은 상인이 부르면서 아그라바의 마법 같은 세계를 연다. 작사가 벤지 파섹과 저스틴 폴은 이 노래를 부르는 사람이 바뀐 것을 나타내기 위해 가사를 새로 썼다.

폴은 이렇게 말했다. "아그라바에 살고 있는 사람 말고, 이 전설적인 도시로 들어오고 있는 사람이었어요. 여러 문화가 만나는 장소와 같은 이 영화의 아그라바가 어떤 곳인지에 대한 본능적이고 자극적인 비전을 관객들에게 주는 임무를 우리가 맡게 된 거였죠. 관객들로 하여금 〈알라딘〉의 세계로 들어온 것을 환영하는 것 같은 느낌을 안겨주고 싶었기 때문에, 향신료, 물물 교환을 하는 사람들, 상점들에 대한 가사를 썼죠."

설리번은 이렇게 말했다. "파섹과 폴이 쓴 새로운 가사로, 〈아라비안 나이트〉는 원작에 비해 두 배나 길어졌어요. 윌에게 새 노래 반주를 들려주자마자, 그가 이렇게 소리쳤죠. '내 모든 콘서트들도 바로 이렇게 시작하고 싶어요! 너무나 대담하고 영화적이네요'라고 말이죠."

한발 더 먼저
ONE JUMP AHEAD

알라딘이 아그라바의 좁은 골목과 지붕 위를 뛰어다니며 노래를 부르기 때문에 〈한발 더 먼저〉는 촬영하기에 쉽지 않은 장면이었다. 매우 정확하게 연출된 장면이라서, 음악의 각 음절이 액션과 스턴트에 맞아 떨어지도록 각 부서들 사이에 상당한 시간의 협업이 필요한 곡이었다.

설리번은 이렇게 말했다. "스턴트에 필요한 구간을 채우기 위해서 음악을 추가할 수는 없었습니다. 그렇게 하면 음악성도, 노래의 흐름도 망치니까요. 신나는 액션을 모두 살리면서도 알라딘의 노래가 끊이지 않게 유지하는 방법을 찾아가며, 끊임없는 협업을 거쳤어요. 세트장에서 리허설을 하느라 보낸 시간이 어마어마하죠. 복잡한 과정이었습니다."

이 곡은 액션과 어울리는 추진력도 필요했다. 설리번은 이렇게 말했다. "이 곡의 원곡은 조금 더 브로드웨이 재즈풍이었죠. 이 영화에서는 아랍풍을 더 가미하기 위해서, 타악기와 두둑과 네이(아랍의 목관 악기) 그리고 다른 악기들이 많이 사용되었어요. 이 악기들을 사용해서 곡을 만들고 나니 저절로 새로운 방향이 생기더군요."

위: 삽입곡 〈한발 더 먼저〉 중 시장에서 촬영 중인 미나 마수드와 나오미 스콧

나 같은 친구
FRIEND LIKE ME

리치가 만든 〈알라딘〉의 가장 큰 변화 중 하나는 지니의 노래들에 가수와 래퍼로서의 스미스의 감각을 반영한 점이었다. 제작진은 〈나 같은 친구〉와 같이 지니의 환상적인 능력들을 보여주는 명곡 속에 스미스가 자신만의 스타일을 자유롭게 반영하기를 원했다. 설리번과 벤스테드는 큰 북과 금관악기가 들어간 멘켄의 원곡을 강한 힙합 감각으로 다시 만들었다. 롱크로스에서 스미스에게 이 곡을 들려주자, 그는 곧장 마이크 앞으로 달려가 자신의 가사를 불러보았다. 결국 스미스는 이 곡에 비트박스도 넣기로 결정했다.

설리번은 이렇게 말했다. "원곡에 있는 모든 훅과 금관악기 그리고 캡 칼로웨이의 느낌이 다 들어있는데요. 윌 스미스는 이걸 모두 소화하고도 랩을 추가했죠. 그가 작업실에 처음 왔을 때, 마이크 앞으로 가서 녹음을 시작했어요. 성능이 좋은 AKG 마이크로 윌 스미스의 노래를 녹음했는데, 그 옆에 비트 박스 용으로 무대 마이크도 가져다두었죠. 그가 뭔가를 하고 싶어 할 거라는 느낌이 있었거든요. 그 마이크를 보더니, '저거 제거예요?'라고 묻더군요. 그래서 제가 대답했죠. '그럼요. 저 마이크도 당신 거예요'라고 말이죠."

이 곡이 원곡과 매우 같지만 스미스는 가사 몇 부분을 바꿨다. 설리번은 이렇게 말했다. "윌은 노래 곳곳에 자신만의 애드리브를 아주 많이 사용했는데, 모두 원곡의 가사에 덧붙인 거예요. 가사 한 두 마디 위에 아주 조금씩 애드리브를 넣었는데, 그렇게 해서 노래가 윌 스미스다워지고, 자신의 캐릭터를 보는 윌 스미스만의 비전이 생겨나고, 노래를 더 자신의 것으로 만들어냈죠."

멘켄은 이렇게 덧붙였다. "윌이 힙합 분위기를 가져오고, 자신의 성격을 입혔습니다. 지니에게는 늘 엉뚱한 면이 존재하지만, 윌은 거기에 새로운 종류의 엉뚱함을 추가했어요. 그가 열정적으로 참여하여 자유롭게 자신의 노래를 만들 수 있다고 느끼는 점이 저는 정말 좋았습니다."

첫 곡의 녹음을 마친 후, 스미스는 모션 캡처 스튜디오 안에서 그 노래를 한 번 더 불렀다. 설리번은 이렇게 말했다. "지니는 부분적으로 CG로 만든 캐릭터이기 때문에, 우린 윌 스미스의 노래를 미리 녹음해두었습니다. 후에 스미스의 시각 효과 모션을 촬영할 때, 그의 정확한 표정과 몸의 움직임을 잡기 위해, 윌이 라이브로 노래하면서 녹음해둔 노래도 재생했죠. 여러분이 보는 연기는 모두 윌이 한 것입니다."

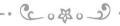

알리 왕자
PRINCE ALI

알리 왕자를 세상에 소개하기 위해 그리고 당당하게 아그라바로 입성하는 과장된 퍼레이드를 위해, 음악 팀은 지니가 부르는 원작의 가사를 그대로 사용했다. 하지만 음악의 톤이 살짝 바뀌었다. 설리번은 이렇게 말했다. "실사 영화에서는 훨씬 더 현실성이 느껴질 필요가 있다는 걸 자동적으로 알았습니다. 수많은 아랍의 타악기 연주자들이 카메라 앞에서 실제로 연주했어요. 그렇게 해서 〈알리 왕자〉가 1992년 영화에 비해 웅장한 타악기의 노래로 만들어졌죠."

이 노래는 스미스의 목소리만 있는 것이 아니다. 배경에 등장하는 엑스트라 배우들 역시 삽입곡에서 합창단으로 연기하게 되어 있었는데, 이 장면을 촬영할 때 작곡가들은 합창 부분을 녹음해두지 않았다. 대신, 설리번은 원곡에 나오는 엑스트라 배우들의 노래를 플레이스홀더로 세트장에서 사용했다가, 후에 새 버전으로 다시 녹음했다. 처음에는 시간 형편상 사용했던 방법이었는데, 원곡의 소리를 사용함으로서 작곡을 시험해볼 수 있는 기회가 되었다.

설리번은 이렇게 설명했다. "제작 준비 단계에서 삽입곡 〈알리 왕자〉를 위해 1992년의 브로드웨이 스타일의 백그라운드 보컬을 임시로 사용했었는데, 윌 스미스의 힙합적 느낌과 꽤 병치되었어요. 이 두 느낌이 하나로 묶이는 것이 참 좋았습니다. 백그라운드 보컬을 마지막으로 녹음할 때, 우리는 똑같은 전통적인 방법으로 녹음했습니다."

음악 편곡가인 벤스테드가 이렇게 말했다. "원곡의 활기찬 금관악기와 함께 힙합적 요소들을 섞는 것이 멋지면서도 독특한 느낌을 주는 요소임이 드러났죠."

또한 제작진은 타악기 그룹을 퍼레이드의 일부로 등장시켰다. 설리번은 음악적 가능성을 최대한 드러내기 위해 안무가 자말 심즈와 함께 이 장관의 모든 부분들을 공들여 만들었다. 설리번은 이렇게 말했다. "커다란 아랍 타악기의 느낌을 살리고 싶었습니다. 어떤 악기 구성으로 어떻게 보여지는지, 카메라로 촬영하기 위해 어떤 악기를 어느 곳에 배치해야 하는지를 시각적 대칭으로 만들어냈죠."

이 곡은 엄청난 인파로 모인 사람들이 모두 지니로 분한 스미스를 따라 노래하면서, 대형 그룹 합창으로 끝이 난다. 원작에서는 코끼리로 분했던 아부가 궁전의 문을 발로 차서 열면서 이 곡의 마지막을 장식하지만, 이 영화에서는 모든 퍼레이드가 아그라바의 거리에서 펼쳐진다. 퍼레이드에 참가한 사람들이 마지막 한 음을 함께 부르는 아이디어였는데, 스미스가 거기서 한걸음 더 나아갔다고 설리반이 말했다. "윌이 들어와서 이렇게 말했어요. '그 아이디어 좋네요. 조금 더 해봅시다'라고 말이죠. 그렇게 조금씩 더 해보다가, 결국 이렇게 대단한 순간이 된 거죠. 아주 재미있어요."

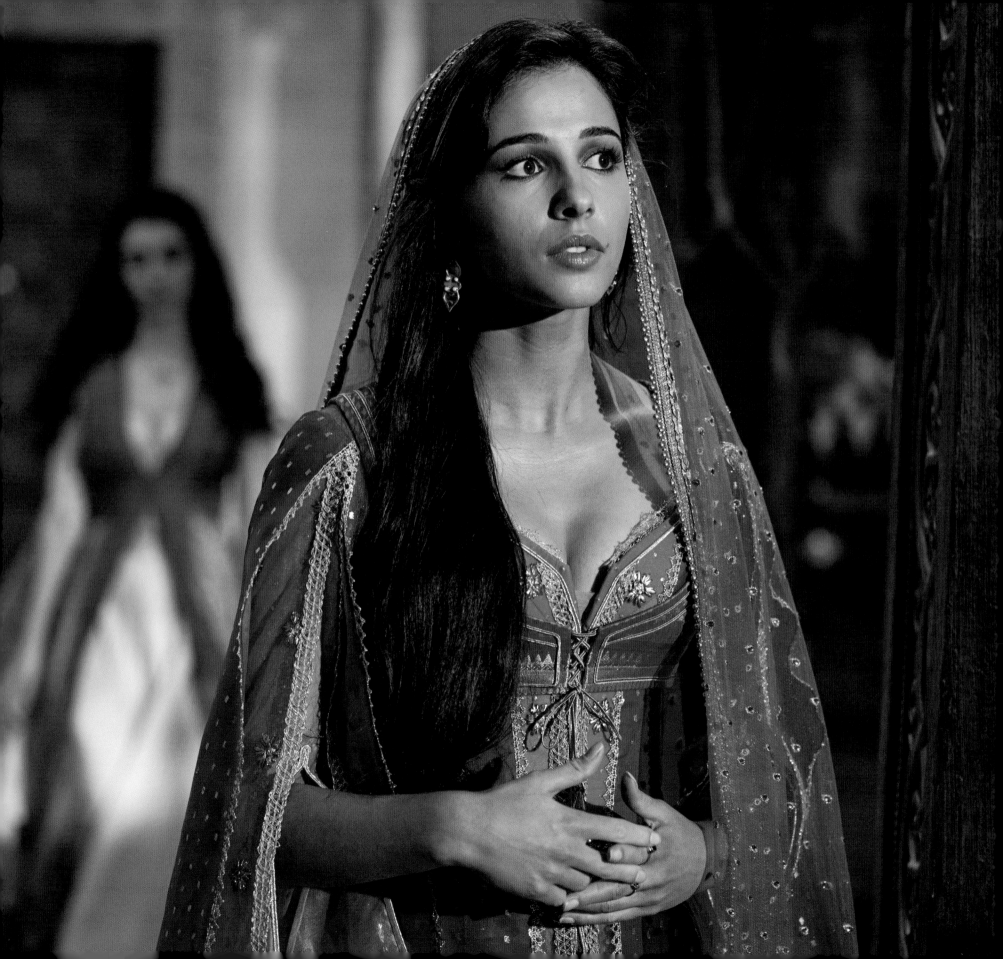

침묵하지 않아
SPEECHLESS

이 영화에서 자스민에게 가장 중요한 순간 중 하나는 알란 멘켄이 곡을 쓰고 벤지 파섹과 저스틴 폴이 가사를 쓴 새로운 노래 속에 등장한다. 침묵 당하는 좌절감에 사로잡힌 자스민은 자신의 목소리를 다시 찾게 해주는 파워풀한 발라드를 쏟아낸다. 세 사람은 멘켄의 작업실에 모여 아이디어를 만들어냈는데, 여러 버전을 검토하고 나서 최종 편곡을 결정했다.

멘켄은 이렇게 말했다. "아주 다양하게 편곡을 해보았어요. 곡의 초반은 아주 팝적으로 편곡했었는데, 아주 아름답게 완성되긴 했지만 곡의 다른 부분과 결이 어울리지 않는 느낌이었어요. 그래서 풍부한 오케스트라 버전으로 바꿨죠. 한 곡이라는 느낌이 훨씬 더 많이 들고, 완성도도 높은 것 같아요."

음악 감독이자 프로듀서 매튜 러시 설리번과 음악 편곡가 크리스 벤스테드에게 이 곡을 전화로 들려주자, 바로 반응이 있었다. 설리번은 이렇게 말했다. "곡을 듣자마자, 우린 이렇게 생각했어요. '와, 이거다, 이거.' 지시만 받으며 자라온 자스민은, 볼 수만 있을 뿐 말해서는 안 되죠. 영화를 통해 자스민은 자신의 목소리를 찾게 되는데, 마지막에는 단호한 태도로 '이제 절대로 침묵하지 않겠어'라고 말해요. 이 영화에서 가장 중요하고, 강렬한 순간 중 하나죠."

알란 멘켄은 이렇게 덧붙였다. "겁먹은 감정, 생각을 말하면 안 될 것 같은 감정의 씨앗을 심기 위해 그리고 '아니, 이제 더 이상 침묵하지 않겠어'라고 말하는 순간에 이 곡이 흘러나오게 만들기 위해 정말로 곡과 씨름해야 했습니다."

벤지 파섹은 이렇게 말했다. "우린 원작에서 정말 많은 영감을 받았습니다. 원 자료로 돌아가서 깨달음을 얻었죠. 영화 후반에 자파가 자스민에게 거만하게 말합니다. '말이 없구나. 아내로서 아주 좋은 자세야'라고 말이죠. 자스민이 그런 식으로 복종당하지 않겠다고 선언해야 될 것처럼 느껴졌죠. 자신의 권리를 주장하고 그런 생각을 노래로 표현할

진짜 기회였고, 매우 강인하고, 영향력이 있으며, 단호한 이 디즈니 공주의 자연스런 성장으로 느껴졌어요. 자스민이 이렇게 강한 여성 캐릭터이기 때문에 사람들의 마음을 사로잡는 것이 아닐까 생각합니다. 우리도 그 점에 영감을 받았고, 그녀의 힘에 걸맞는 노래와 장면을 만들어주려고 마음먹었고요."

이 장면의 노래가 미리 녹음되어 있었지만, 설리번은 세트장에서도 직접 노래를 부르도록 나오미를 준비시켰다. 그는 이렇게 말했다. "현장에서 나오미의 가장 멋진 연기를 잡고 싶어서, 그 순간 느끼는 감정에 충실하게 연기를 해도 좋다고 나오미에게 자유롭게 연기하게 했죠."

케빈 드 라 노이는 이렇게 말했다. "그녀가 현장에서 〈침묵하지 않아〉를 불렀을 때, 모두들 닭살이 돋았죠. 우리 모두 가만히 서로를 쳐다보면서 이렇게 생각했어요. '역사적인 순간을 목격했구나'라고요. 모두들 숨이 멎을 정도였습니다. 범상치 않다는 걸 모두가 그냥 알아버렸죠. 이 곡의 가사가 그렇다는 것이 아니라(물론 가사와 곡도 훌륭하지만) 스콧이 이 노래로 만들어낸 그 무언가가 대단했죠."

결심을 하고 힘을 주는 이 곡을 부르는 동안 스콧은 자스민의 강렬한 감정에 이입되어, 자스민의 중요한 전환점을 정확하게 표현해냈다.

스콧은 자스민에 대해 이렇게 말했다. "영화 내내 자스민은 자파에 의해 억압당하는데, 그녀는 정말로 자신이 주도하고 싶어 하고, 그런 자신을 봐달라고 아버지를 설득하려고 노력하죠. 이 곡은 더 이상 참을 수 없다고 자스민이 표현하는 노래예요. 자신에 대해 깨닫게 되는 순간이고요. 여성으로서 훌륭한 자질과 강한 능력들을 이미 많이 가지고 있다는 것을 말이에요. 여성으로서의 자질을 갖고 있다는 것은 정말로 강하고 멋진 일이고, 실제로 더 좋은 리더로 만들어주며, 세상을 다른 시각, 더 나은 시각으로 바라보게 도와주죠."

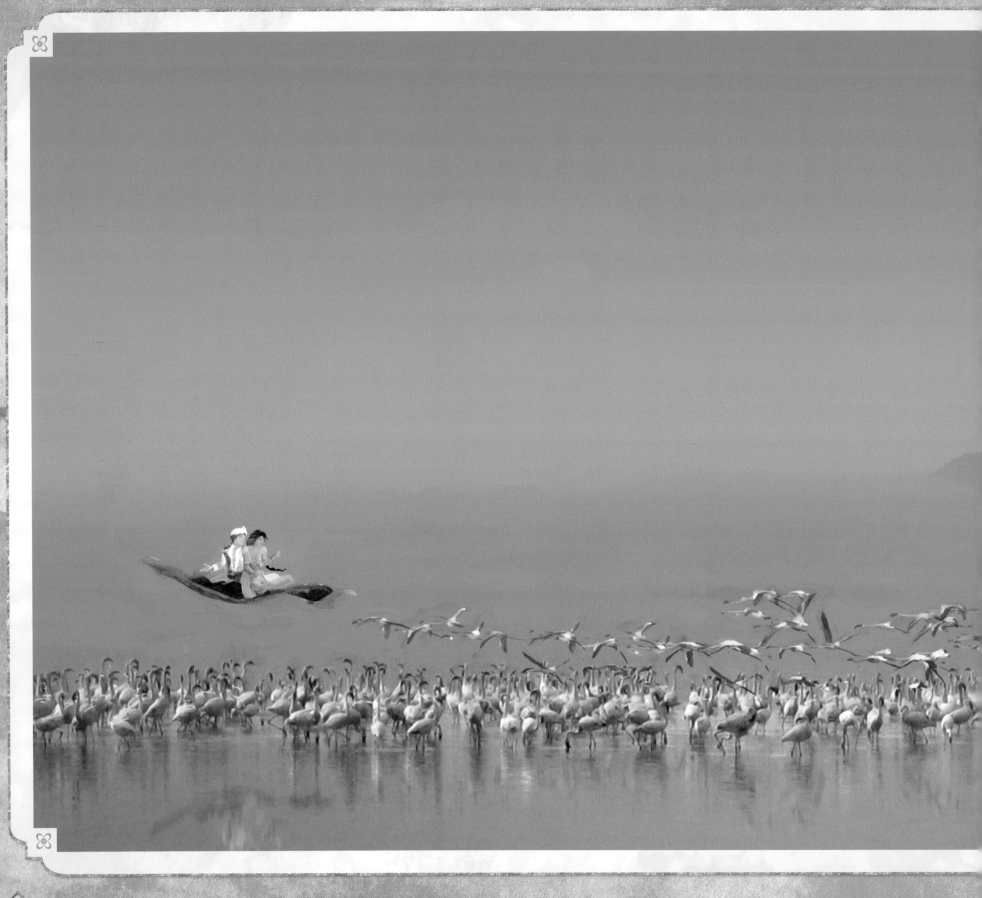

아름다운 세상
A WHOLE NEW WORLD

〈아름다운 세상〉은 알라딘과 자스민이 교제를 시작하게 되는 중심점이다. 두 사람이 함께 노래를 부르며 밤하늘을 나는 동안, 둘은 사랑에 빠진다. 제작진은 원작에서 전달되는 아름다움과 감정의 무게를 그대로 유지하고자 했다. 하지만 리치는 이 곡에 현대적 느낌이 조금 더 필요하다고 느꼈다. 음악 프로듀서이자 감독인 설리번은 이렇게 말했다. "리치는 실제로 우리가 하늘을 날고 가로지르며 그 에너지를 느끼는 것처럼 이 곡이 느껴지기를 바랐어요. 그래서 우린 이 곡을 현대적으로 살짝 바꾸고, 전자피아노 같은 90년대에 사용하던 악기들을 들어냈죠. 노래가 최신식으로 바뀌었지만, 분명히 같은 곡이고 같은 멜로디 라인이죠. 그저 느낌만 현대적일 뿐입니다."

멘켄은 이렇게 말했다. "우리의 편곡으로 바뀐 부분이 아주 마음에 들어요. 진정한 관능미가 생긴 것 같고, 떠가는 듯한, 꿈꾸는 것 같은 느낌도 아주 멋져요."

배우들이 요술 양탄자 위의 어려운 연기를 하는 동안 직접 노래하는 것에 방해받지 않도록 이 곡도 촬영 전 미리 녹음되었다. 설리번은 촬영하는 동안 시각 효과 감독인 채스 자레트와 긴밀히 협력하여 마수드와 스콧에게 감정적으로 그리고 음악적으로 어떻게 연기해야 할지 지도해주었다.

설리번은 이렇게 말했다. "미나와 나오미는 〈아름다운 세상〉을 촬영하면서 자신들의 캐릭터의 이야기를 전하려고 정말로, 정말로 열심히 노력했어요. 노래가 시작될 때 두 사람은 서로 사귀고 싶은 생각이 들까 생각하다가, 노래가 끝날 무렵엔 '이게 사랑일까? 무슨 일이 일어나고 있는 거지?'라고 생각하죠. 2분 30초짜리 노래에 아주 많은 이야기를 담았어요. 서로를 향한 감정이 드러나는 건 전적으로 이 두 사람에게 달려있었는데, 노래를 통해 감정을 드러내는 일은, 특히 카메라로 촬영할 때는 배우가 할 수 있는 가장 아름다운 장면 중 하나예요."

왼쪽: 삽입곡 〈아름다운 세상〉을 부르며 하늘을 나는 알라딘과
자스민의 콘셉트 아트

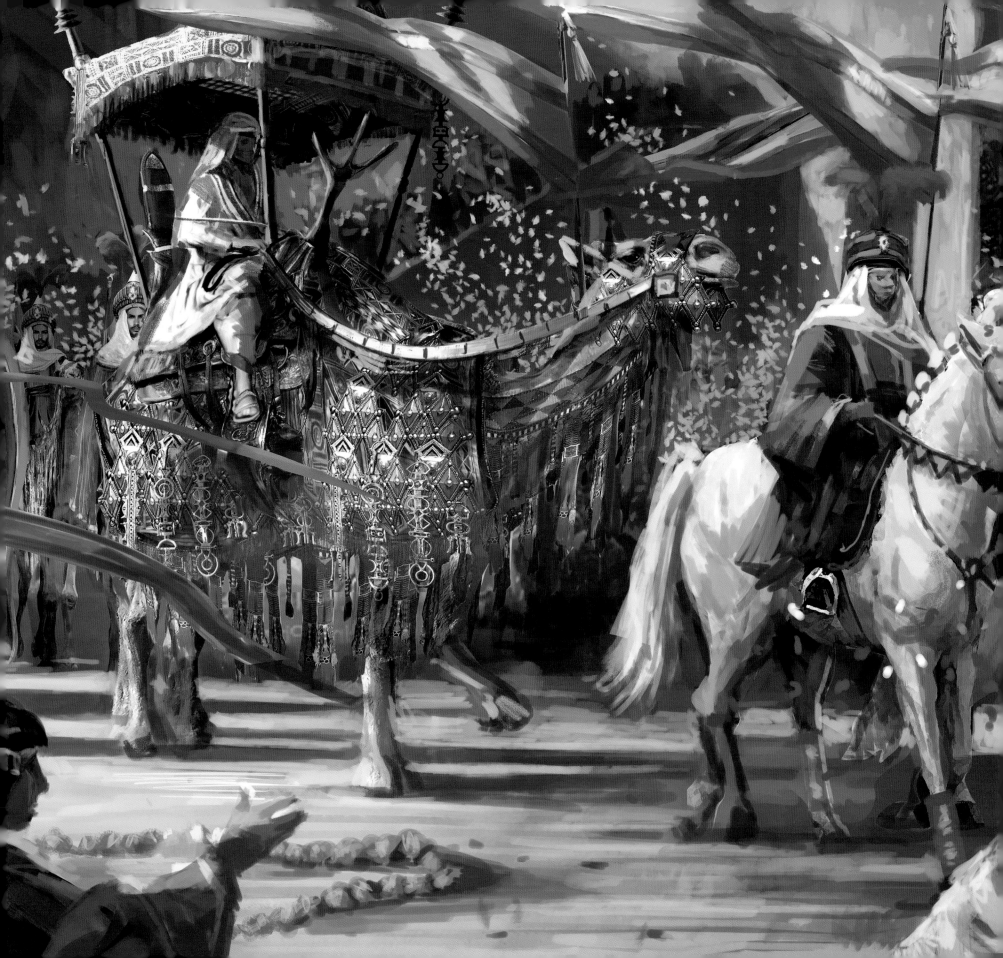

Chapter 8

안무와 춤

애니메이션으로 된 캐릭터와 작업할 때, 안무가 필요한 연기가 공중에서 펼쳐지는 경우 한계가 없다. 하지만 실사 영화에서는 배우들이 각 과정들을 실제로 연기할 수 있어야 하기 때문에, 리치의 다른 프로듀서들은 원곡들과 어울리는 강도 높은 댄스곡을 만들기 위해 안무가 자말 심즈를 불러들였다. 원작 영화와 함께 성장한 세대인 심즈는 그가 캐릭터들의 동작을 만드는 데에 도움이 되는 이야기에 바로 반응했다.

심즈는 이렇게 말했다. "알라딘은 거리의 부랑아잖아요. 저도 정식 교육 없이 댄서가 된 사람이라 뭔가 바로 연결이 되는 느낌이었죠. 사람들은 정식 교육을 받지 않은 사람을 그냥 제외하기 때문에, 이런 일을 할 수 있다는 것, 알라딘 같은 캐릭터와 작업할 수 있다는 것이 멋진 일이죠. 가끔은 우리에게 어떤 잠재력이 숨어 있는지 모르잖아요. 전 이 이야기에 바로 감정이입이 되었습니다."

심즈는 이 이야기와 음악을 그의 안무 기본 지침으로 삼아, 섬세한 의도와 시각으로 각 장면에 접근했다. 모든 움직임 뒤에는 생각을 가지고 있어야한다고 그는 생각했다. 이 안무가는 영감을 얻기 위해 전 세계를 돌며 댄스 스타일을 살펴보았는데, 대부분의 아이디어는 중동 지방에서 나왔다. 아그라바는 허구의 공간이기 때문에, 심즈는 다양한 댄스 스타일을 신선한 방법으로 혼합할 수 있었다.

심즈는 이렇게 말했다. "저는 중국과 인도, 이집트 등과 같은 나라의 다양한 댄스 문화들을 쓰고 싶었어요. 모두 섞어서 로스앤젤레스에 사는 우리에게 요즘의 컨템포러리 댄스라고 알려진 춤과 합치고 싶었죠. 이것 때문에 전신이 났어요. 전형적인 재즈나 힙합 댄스곡을 고수했다면 아마도 안무가 잘 보이지 않았을 거라고 생각하거든요. 그래서 전 요즘 사람들이 알고 있는 요소들을 모두 가져다가 다양한 문화의 댄스들과 섞었죠. 새로운 것을 만들어

138~139쪽: 수행단과 함께 도시로 들어가는 알리 왕자의 초기 콘셉트 아트

위: 낙타를 타고 아그라바의 거리를 통과하며 궁전으로 들어가는 알리 왕자의 콘셉트 아트

낸다는 것, 한번도 시도해본 적 없는 것을 한다는 건 멋진 일이예요."

심즈는 자연스러움을 헤치지 않는 선에서 원작 애니메이션에 삽입된 댄스 곡들의 강도 높은 느낌을 가져오고자 했다. 그는 각 배우들과 함께 작업하면서 각각의 배우들에게 맞는 독특한 주제 안무를 만들어나갔다.

심즈는 이렇게 말했다. "저는 우리가 누구인지, 인간으로서 어떻게 움직이는지에 대한 감각을 유지하고 싶었습니다. 미나의 경우, 그가 모든 노래에 맞춰 춤을 추는 건 아니지만, 거리를 걷는 동작이나 경비병에게서 코트를 받는 동작 모두 자연스러워야 하고, 그 동작 속에 댄스의 요소가 들어있어야 하죠. 저는 모든 캐릭터들에게 각자만의 동작의 방식을 입히려고 노력했는데, 그들에게도 배우로서 도움이 되는 일이라고 생각해요."

주인공들과 긴밀하게 작업했을 뿐만 아니라, 심즈는 〈알리 왕자〉에 등장하는 수백 명의 엑스트라 댄서들의 오디션과 리허설도 진행했다. 이 과정을

위해, 심즈는 니키 앤더슨을 고용하여 자신의 조수 겸 마수드의 댄스 대역으로 삼았다. 의상 디자이너인 마이클 윌킨슨도 심즈와 함께 작업했다.

윌킨슨은 이렇게 말했다. "옷감의 움직임이 이 뮤지컬에서 커다란 요소가 될 것이라는 걸 알았습니다. 그래서 옷감을 선택할 때, 그 점을 확실하게 염두에 두고, 자말의 환상적인 안무를 잘 보완하도록 고급스러우면서도 가벼운 옷감을 자주 사용했죠. 저는 움직임이 자유롭고 춤을 출 때 아름답게 모양이 잡히도록 소매, 베일, 속치마, 금속판을 덧댄 의상, 그 외의 부분들을 디자인했습니다."

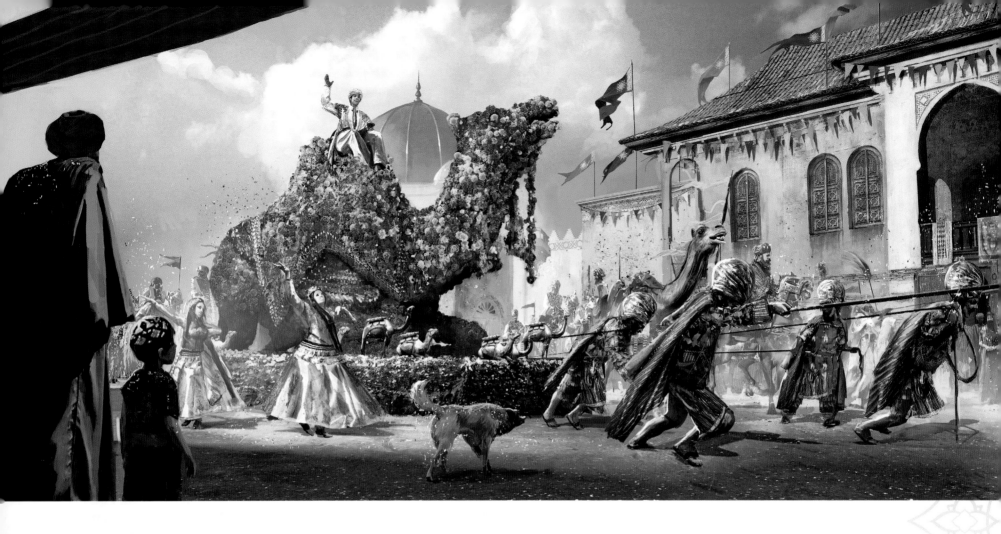

❧ ∘ 알라딘 ∘ ❧

알라딘의 멋진 춤동작들을 위해, 마수드는 기초부터 시작해야 했다. 마수드는 댄스 경험이 거의 전무했기 때문에, 심즈는 마수드와 함께 다양한 장면들을 논의하면서, 알라딘으로 연기하는 동작이 자연스럽게 몸에 밸 때까지 알라딘이 각기 다른 상황 속에서 어떻게 서고 움직일지 익히도록 도와주었다. 심즈는 이렇게 말했다. "우리는 알라딘만의 표현을 만들었어요. 마수드가 정말 아무것도 없던 처음부터 모든 안무를 하게 된 지금까지 발전하는 모습을 보는 건 짜릿했죠. 정말 멋진 일이죠." 마수드도 이렇게 덧붙였다. "자신에게 기회를 주고 노력하면 스스로도 놀라게 되는 결과가 생기는 거, 아시죠?"

'거리의 좀도둑' 시절의 알라딘도 몸의 동작이 괜찮지만, 알리 왕자로 변신했을 때의 동작들은 정말로 돋보인다. 리치의 연출로, 심즈는 지니가 알라딘에게 댄서의 기술을 준 것으로 만들었다.

심즈는 이렇게 말했다. "알라딘이 춤을 출 줄 모르다가 지니의 마법으로 완전 빠르게 춤을 배우게 되는 설정이 제게는 쉽지 않았습니다. 누구든 춤을 못 추는 사람으로 보이게 만들고 싶지는 않으니까요. 우리는 알라딘의 댄스를 단순하게 만들어서 나중에 춤을 잘 추게 된 것이 지니의 덕분인 것으로 보이게 했죠. 약간의 마법으로, 그렇게 만들었어요."

알라딘의 춤 대부분은 현대 길거리 댄스의 영향을 받아 영화에 현대적 감각을 더해준다. 리치는 뮤지컬 장면에서 전통적인 스타일보다는 현대적인 분위기의 댄스 스타일을 활용하기를 원했다.

심즈는 이렇게 말했다. "예전의 많은 뮤지컬들에서는 굉장히 많은 재즈 핸드가 사용된 걸 봤다고 그가 말했던 게 기억나요. 하지만 (요즘은 길거리 댄스가 유행이니까) 이해는 되었죠. 영화 전체에서 드러나는 그의 동작들에서도 나타납니다. 그는 세상에서 일어나는 일들을 받아들이고, 이야기에 맞게 만들고, 모두가 이해할 수 있게 만들죠."

위: 영화 속에 등장하는 꽃으로 만든 낙타의 콘셉트 아트

❧ 자스민 ❧

나오미 스콧은 노래와 춤 경력이 있긴 하지만, 추수 축제 장면이나 〈침묵하지 않아〉와 같은 몇몇 중요한 장면들을 위해 자스민의 댄스를 연습하고 안무를 배워야 했다. 심즈는 이렇게 말했다. "스콧은 몸을 움직일 줄 알아요. 선수죠. 동작을 알려주면 그대로 익혀요. 완전 몰두하죠."

스콧은 이렇게 덧붙였다. "훈련된 댄서는 아니지만, 춤을 출 줄 알고, 안무를 배우는 걸 정말 좋아해요. 리허설에서 제가 제일 좋아하는 부분이었어요!"

추수 축제 장면에서 스콧은 심즈가 제시하는 것은 뭐든지 배울 수 있다고 자신했다. 원래 이 장면에서 자스민이 춤을 추는 부분은 많지 않았는데, 심즈는 알라딘과 자스민이 댄스 플로어에서 함께 춤을 추며 교감하는 모습을 구체적으로 보여주고 싶었다. 심즈는 스콧을 위해 뭔가 특별한 것도 추가했다.

심즈는 이렇게 말했다. "나오미가 리허설에서 완전히 끝내줬어요. 벨리 댄스를 추가했는데, 바로 하더라고요. 그녀의 댄스 실력은 정말 놀라워요."

아래: 알리 왕자가 자스민 공주에게 요술 양탄자에 함께 오르자고 제안하는 요술 보여주는 콘셉트 아트

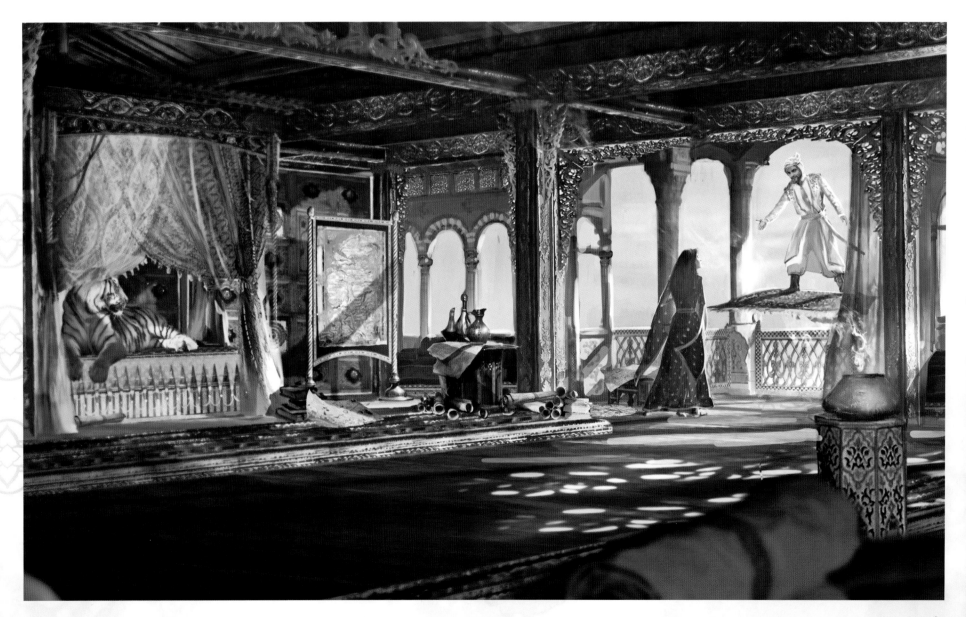

❧ 지니 ❧

연기자로서, 윌 스미스는 노래, 연기 그리고 당연히 댄스도 되는 종합선물세트였다. 스미스의 배경은 대부분이 힙합이기 때문에, 심즈는 지니의 댄스 장면들을 배우의 강점에 맞춰주고 싶었다. 지니에게 두 번의 중요한 장면이 있는데, 〈나 같은 친구〉을 부르며 알라딘에게 자신의 마법을 뽐내는 장면과 〈알리 왕자〉 퍼레이드를 이끌고 아그라바의 거리를 통과하는 장면이다. 심즈는 스미스의 동작들이 각 노래, 특히 〈나 같은 친구〉에 잘 맞게 만들고 싶었다.

심즈는 이렇게 말했다. "윌이 비트박스 구간을 넣었는데, 뭐랄까, 전체적으로 완전 깜짝 놀라운 곡이 되었죠. 그 장면 속에 약간의 브레이크 댄스 같은 올드 스쿨 그루브를 살짝 넣을 수 있는 기회였어요."

심즈가 놀랄 정도로, 〈나 같은 친구〉의 아이디어는 빠르게 결정되었다. 심즈는 이렇게 말했다. "저는 〈알라딘〉을 생각하면 〈나 같은 친구〉가 떠올라요. 이 곡을 얼마나 많이 들었는지 셀 수도 없을 정도인데도, 질리지가 않아요. 게다가 이젠 윌이 부르잖아요. 윌이 이 곡을 한 단계 높여놨죠. 〈나 같은 친구〉를 준비하기 위해 2, 3주 정도의 시간을 요청했는데, 처음부터 끝까지 안무를 짜는 데에 이틀밖에 걸리지 않았어요. 저는 원래 시간을 여유 있게 쓰는 사람이라, 제게 흔한 일은 아니었죠. 이 곡은 지니가 빛나는 시간이에요. 지니가 과장하긴 하지만, 쉽게 오는 기회가 아니니까요. 그래서 완전히 부숴버릴 기회라고 생각했죠."

심즈는 스미스가 유난히 안무를 빨리 익히고, 스크린을 통해 그의 춤이 멋지게 표현된다는 것을 알게 되었다. 그는 이렇게 말했다. "윌에게 한 번만 말해주기만 하면 되었죠. 그러니까, 제가 윌에게 동작을 한 번 보여주면, 그는 '알았어요'라고 말하는 식이죠. 저는 '아마 모를 거야'라고 생각하면서 자리를 뜨는데, 카메라가 돌아가기 시작하면, 윌은 그 동작을 그대로 하는 걸 넘어서서 그 속에 캐릭터를 녹여내고 뭔가를 더 첨가했어요. 윌보다 더 인상 깊은 사람은 없었어요. 허풍 떨려는 게 아니에요. 윌처럼 동작을 익히고 정말 빠르게 자신의 것으로 소화하는 사람은 본 적이 없어요."

스미스가 지니의 댄스 동작들을 대부분 소화해냈지만, 심즈는 〈나 같은 친구〉의 장면을 위해 시각 효과 감독인 채스 자레트와 함께 작업했다. 이 장면에서 지니는 환상적이고 예상치 못한 모습으로 자신을 보여주기 위해 호화로운 마법과 색상을 쏟아내며 자신을 과시한다. 심즈가 스미스의 안무를 대부분 현실적으로 만들었지만, 지니가 자신의 몸으로 기괴한 동작들을 선보일 수 있는 환상을 표현하기 위해서 몇몇의 실제 동작들은 시각 효과를 입혔다.

심즈는 이렇게 말했다. "중간에 시각 효과를 넣어야 하기 때문에, 댄스 동작들을 지나치게 만들 수는 없었습니다. 하지만 채스가 제게 놀라운 선물을 주었어요. '뭐든 생각하는 게 있으면, 우리가 다 해줄게요. 시각 효과로 만들어줄 수 있어요, 알죠?'라고 말이죠. 제가 '뭐든지?'라고 하니, 채스가 '뭐든지'라고 했어요. 정말 어려운 작업이었지만, 채스가 만들어줄 수 있을 거라는 믿음을 가져야 했죠."

자레트는 마지막 장면을 연출하기 위해 스미스의 춤에 시각 효과를 덧입혔다. 자레트는 이렇게 말했다. "이 장면을 위해, 제작 준비 기간 동안 우리는 조금 더 전통적 애니메이터들, 그러니까 손으로 그리는 애니메이터들로 팀을 꾸려서, 〈나 같은 친구〉의 장면을 손으로 그린 애니메이션으로 디자인했습니다. 우리에겐, 실은, 아주 재미있는 과정이었어요. 보통은 컴퓨터로 작업하는 그래픽 아티스트들과 작업했었는데, 이 분들은 전통적인 애니메이션에 대한 깊은 이해를 가지고 우리가 할 수 있는 재미난 시도들을 해결해주었을 뿐만 아니라 원작 영화에 대한 깊은 존경이 배어있었죠. 이런 영화들에 감명을 받아 애니메이터가 된 분들이니까요. 그래서 이번 영화에 투입되어 실제로 작업을 하고, 이 영화를 다음 세대의 버전으로 발전시키는 작업을 하는 것이 이 분들에겐 정말로, 정말로 신나는 일이었어요."

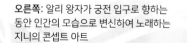

오른쪽: 알리 왕자가 궁전 입구로 향하는 동안 인간의 모습으로 변신하여 노래하는 지니의 콘셉트 아트

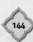

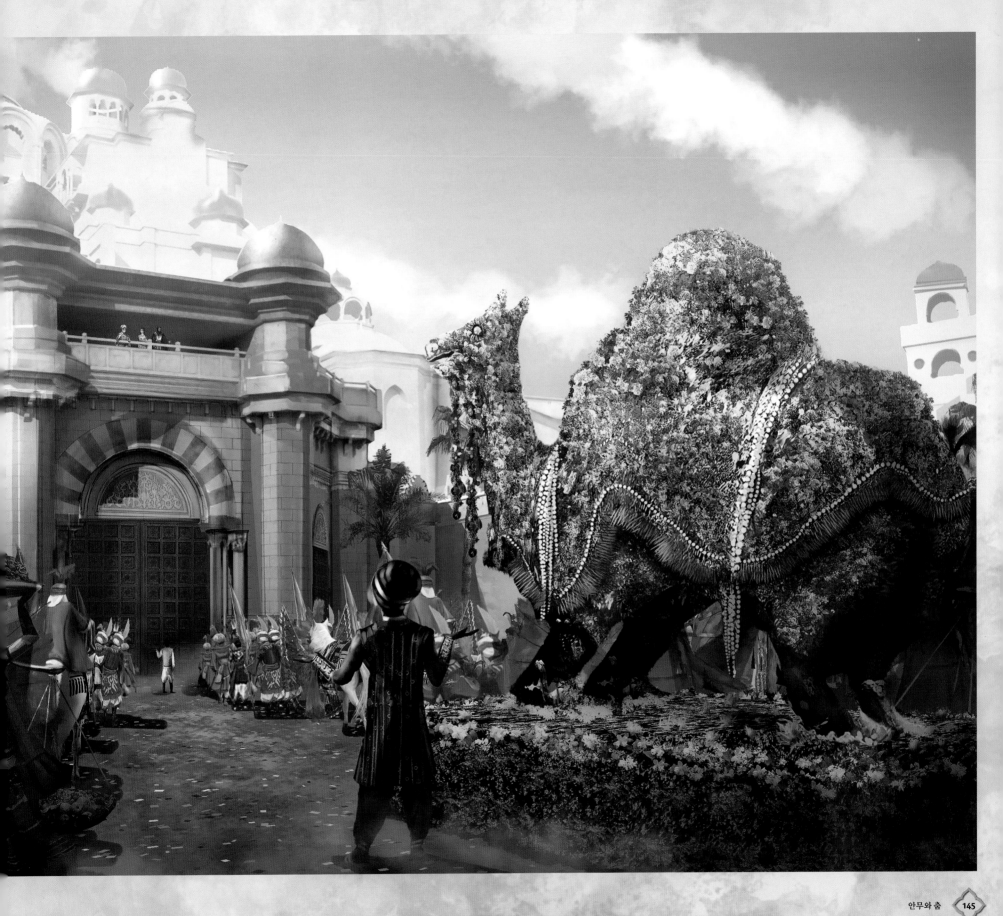

Chapter 9
피날레

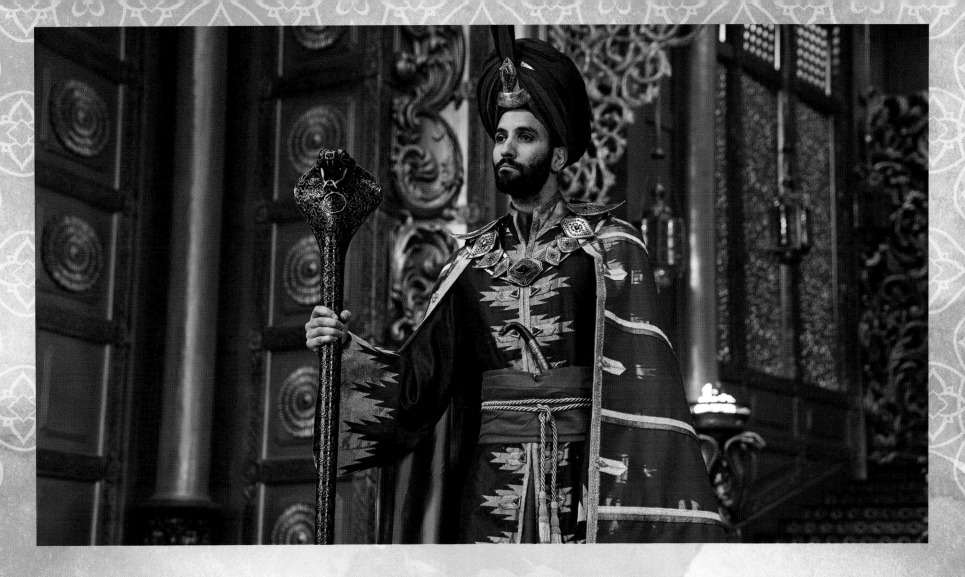

알라딘은 해피엔딩으로 끝나지만, 그 결말에 도달하기까지 액션으로 가득한 피날레가 필요했다. 애니메이션 원작에서는 절정의 결말이 궁전에서 일어나지만, 리치는 더 웅장한 장관으로 피날레를 장식하고 싶었다. 원작에서는 사악한 자파가 술탄이 되기 위해 자신의 힘을 휘두르고, 결국 전지전능한 주술사가 된다. 하지만 이번에는 자스민과 알라딘이 직접 뛰어들어 자파에게서 마법의 램프를 빼앗아오고 두 사람이 곤경에서 벗어나기 위해 뒤따라오는 이아고와 함께 아그라바를 누비는 짜릿한 추격전이 이어진다.

이 혁신적인 장면을 만들기 위해, 제작진은 〈아름다운 세상〉을 위해 만든 기계 장치를 사용해서 아그라바 거리들 사이를 쏜살같이 날아가는 동안 알라딘과 자스민이 어떻게 움직이고 반응해야 할지를 계획대로 정확하게 실행에 옮겼다. 두 사람이 골목 사이와 건물 위를 이동하는 장면의 뒤 배경을 만들기 위해 두 번째 카메라 장치는 POV(1인칭 시점으로 직접 눈으로 보는 것 같은 효과 내는 촬영 기법) 방식으로 촬영했다.

총괄 프로듀서 케빈 드 라 노이는 이렇게 말했다. "알라딘과 자스민의 시점으로 양탄자 위에 함께 있으면서, 두 사람이 시장 좌판들 사이를 날아가면, 우리도 카메라를 좌판 사이로 날리면서 주변 상황을 찍어야 했죠. 양방향 촬영인 경우, 두 사람이 나뭇가지 아래로 몸을 숙여야 하는 장면에서는 실제 나뭇가지를 카메라로 잡은 다음 두 사람을 함께 담아, 실제로는 없는 나뭇가지 아래로 몸을 숙이게 만들었죠. 6주간의 2차 작업 과정으로 양탄자가 시장 좌판 사이, 아치 사이 그리고 공중 위로 날아오르는 장면을 POV으로 찍어서 배경을 완성했어요. 그리고 나서 편집 과정에 들어갔고, 하늘을 나는 양탄자의 추격 장면을 만드는 동안, 그 배경을 가져다가 대용품을 만들었어요. 괜찮은지 확인하기 위해 두 장면을 합성해볼 수 있었던 거죠."

〈아름다운 세상〉의 장면에서 알라딘과 자스민은 양탄자를 타고 평화롭게 하늘을 날 수 있었지만, 액션이 가득한 추격 장면에서는 목이 뒤로 꺾일 정도의 속도로 아래로 뚝 떨어지거나 위로 솟구쳐 오르며 이동했다. 실제 촬영 전, 배우들이 동작과 안무에 익숙해질 수 있도록 실제 촬영보다 느린 속도를 여러 번 경험하게 했다.

146~147쪽: 램프를 손에 넣은 후 자파가 선호하는 공간이 된 대연회장의 콘셉트 아트

148쪽: 술탄이 되게 해달라고 소원을 빈 후 지니의 램프를 들고 있는 자파

위: 램프에게 두 번째 소원을 빌고 전지전능한 주술사가 된 자파

스턴트 코디네이터인 아담 컬리는 이렇게 말했다. "우리가 시각적으로 원하는 것을 정확히 만들어내면서도 안전한지 확인하기 위해 우리는 꽤 신중하게 시험해 보았습니다. 그래서 배우들이 현장에 왔을 때 리허설도 꽤 잘되었고, 배우들도 여러 번 준비할 수 있었죠. 배우들이 실제로 느낄 수 있도록 20퍼센트 버전으로 시작했고, 점점 더 올라갔는데요. 아주 안전한 과정이었습니다. 어느 순간 4.5미터까지 올라갔지만, 두 사람 모두 그 높이에서도 아주 편안해보이고 매우 안전하다고 느꼈으니까요."

이 장면은 대부분 블루 스크린 앞에서 촬영되었는데, 모든 동작들이 안전하고 조심스럽게 계획된 상태였다. 시각 효과 같은 다른 요소들을 나중에 추가하여, 마치 두 사람이 폭풍우가 몰아치는 아그라바 사이를 뚫고 추격당하는 것처럼 보이게 만들었다. 자스민과 알라딘 그리고 아부가 램프와 함께 도

망치자, 자파는 새로 얻은 마법의 힘으로 이아고를 거대한 생명체로 변형시킨 다음 그들을 쫓아가게 만든다.

시각 효과 감독인 채스 자레트는 이렇게 말했다. "깃털도 그대로 있고, 앵무새의 형태도 그대로였지만, 이아고의 깃털들은 더욱 강렬해지고, 훨씬 더 날카로워졌죠. 부리 끝이 뾰족해지고, 깃털의 색도 더 검고, 더 새카맣게 변하고 번지르르해졌죠. 누가 봐도 마법으로 변한 모습으로 변했어요."

이아고를 작은 앵무새에서 괴물 같은 생명체로 변신시키는 과정에서, 애니메이션 감독인 팀 해링톤은 몸집의 크기에 따라 나는 움직임이 어떻게 변하는지 연구했다. 그는 이렇게 말했다. "애니메이션 측면에서 보면, 이아고가 육중하게 느껴지는 것을 매우 주의해서 만들어야 했습니다. 이아고가 더 작은 새일 때 날개를 펄럭이는 횟수가 더 많아요. 몸집이 커진 뒤에는, 날개를

아래: 영화의 마지막 장면 이미지들

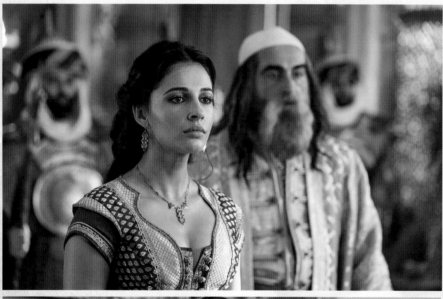

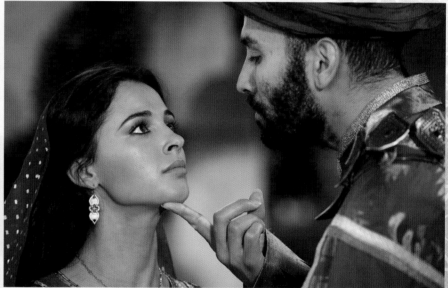

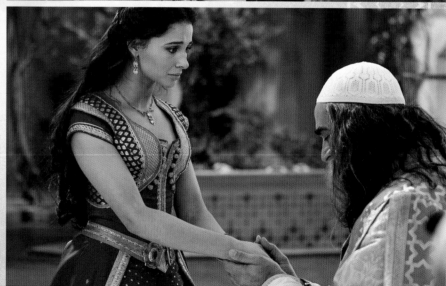

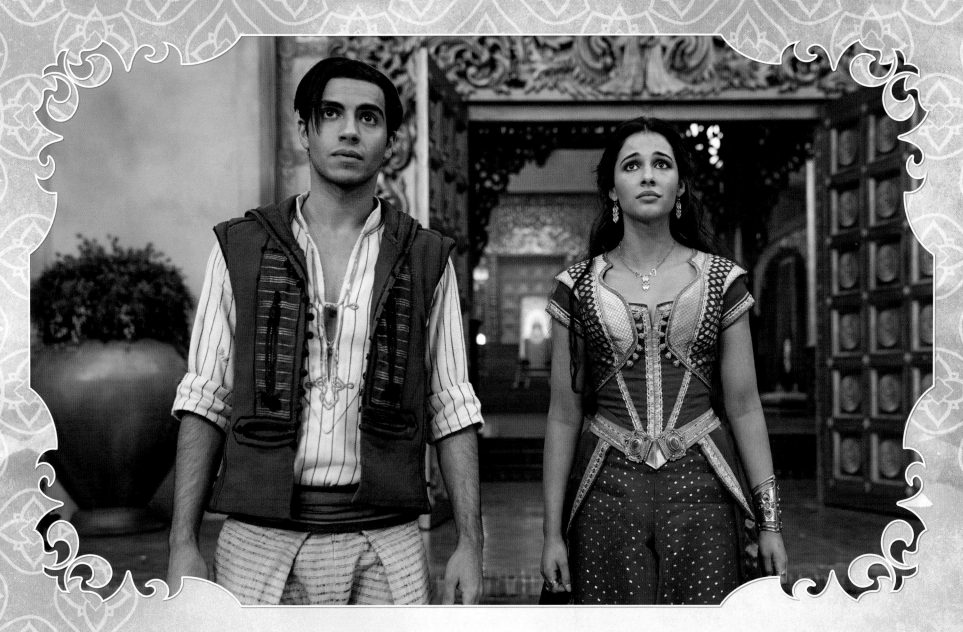

위: 자신들의 적수를 함께 마주하고 있는
알라딘과 자스민

더 느리고 힘들게 펄럭거리면서 이아고에게 무게감과 존재감을 주고요. 그래야 더 육중하게 느껴집니다. 그 물리적 특성이 현실적으로 보이게 만드는 것이 아마도 가장 어려운 작업이었을 거예요. 왜냐하면 이아고가 공중에 있을 때, 이아고의 크기를 짐작할 수 있게 비교할만한 물건이 주변에 별로 없으니까요. 느낌만으로 이아고의 동작이 굉장히 무겁게 느껴지도록 만들어야 했습니다."

마침내, 알라딘은 자파가 스스로 지니가 되게 해달라고 소원을 빌도록 꼬드겨 자파를 물리친다. 이 사악한 악당은 거대한 지니로 변하다가 마법의 램프 입구 속으로 빨려 들어간다. 제작진은 이 영화를 만들 때, 단순히 애니메이션 버전을 베끼는 것이 아니라, 〈알라딘〉의 세계 속에서 모든 마법의 행위들이 타당하게 보이기를 원했다. 드 라 노이는 이렇게 말했다. "실제로 만들

어진 세트장에서 행해지는 액션은 물리적인 한계가 있지만, 지니의 액션은 실제가 아니기 때문에 얼마든지 상상으로 만들 수 있죠. 이 미스터리한 존재가 할 수 있는 것과 할 수 없는 것 그리고 애니메이션에서 유래된 것들을 미리 정해놓았었죠. 하지만 대부분은 작업을 하다가 떠오르는 것들, 맞다고 느껴지는 것들이었어요."

영화의 줄거리에 한 겹 더 재미를 더해주는 이 새로운 추격 장면의 액션을 궁전 밖 아그라바의 거리로 끌어내는 것이 감독 가이 리치에게는 중요했다. 리치는 이렇게 말했다. "도시 밖, 적어도 궁전 밖으로는 나가야 한다는 느낌이 들었습니다. 그리고 자스민도 그 장면에 포함시켜야 한다고 생각했죠. 애니메이션이 아닌 실사의 세계 속에서 일어날 수 있는 뭔가가 필요했기 때문에 기본적으로 이런 생각이 들었던 거죠."

맺음말

화려한 액션, 풍부한 에너지 그리고 그 속에 단단한 감정선을 더해 가이 리치는 〈알라딘〉의 이야기를 현대적인 배경 속에 담아냈다. 리치는 역동적이고 마법 같은 애니메이션과 잊을 수 없는 노래들로 사랑을 받은 디즈니의 원작을 오마주하면서, 이야기와 캐릭터들 속에 새롭고 활기찬 생명을 불어넣었다. 리치가 만들어낸 이 실사 영화는 다양성, 포괄성 그리고 성평등을 강조하는 대단히 현대적인 작품이다. 제작진은 알라딘을 공감대를 형성하는 영웅으로, 자스민을 새롭게 바뀐 디즈니의 공주로 등장시키며, 관객들에게 자신의 미래를 스스로 결정하고 절대 침묵하지 말라고 이야기한다. 윌 스미스가 연기한 지니는 〈알라딘〉의 세계로 들어가는 중대한 관문으로, 알라딘에게 일어나는 모험들을 안내하는 상징적인 캐릭터로 새롭게 해석되었다. 이 영화 속에는 유머와 감동 그리고 진정한 엉뚱함이 담겨 있다.

총괄 프로듀서인 케빈 드 라 노이는 이렇게 말했다. "관람하는 내내 미소와 웃음이 끊이지 않는 영화예요. 가이가 영화 시작부터 유머를 등장시켜서 깜짝 놀랐는데, 그 유머가 멈추지 않아요. 정말 재미있는 영화죠."

환상적인 의상, 실감나는 세트장, 생생한 시각 효과의 도움으로 〈알라딘〉은 모든 연령과 인종의 관객들에게 새로운 고전으로 떠올랐다. 재해석된 이야기, 새로운 캐릭터들 그리고 최신화 된 삽입곡들이 영화를 현대적이고 새롭게 만들어주지만, 모두의 기억에 남은 장면들이나 원작의 주요 삽입곡들은 그대로 남아, 이 영화가 없어서는 안 되는 사랑받는 작품인 이유를 우리에게 일깨워준다.

이 영화는 알란 멘켄에게 아그라바의 세계로 들어가는 전혀 다른 관문이었다. 그는 이렇게 말했다. "원작 애니메이션과 브로드웨이 뮤지컬과 마찬가지로 이 작품만의 것이 있습니다. 마치 바퀴의 살과 같다고 할까요? 어느 한 작품이 다른 것을 이끄는 것이 아니에요. 이 세 매체들 모두 같은 중심에서 출발해서 서로 다른 방행으로 뻗어나간 것이죠."

〈알라딘〉을 포함한 뮤지컬적인 요소가 담긴 영화를 사랑했던 세대로서, 평생 동안 〈알라딘〉의 팬이었던 작사가 벤지 파섹과 저스틴 폴은 1980년대 후반과 90년대 초반의 디즈니 르네상스에 대한 신뢰가 있었다. 폴은 이렇게 말했다. "원곡의 작사가인 하워드 애쉬만이 만들었던 서정적인 목소리와 톤으로 곡을 쓰기 위해 노력한다는 것 자체가 인생 최대의 황홀한 경험이었습니다."

파섹은 이렇게 덧붙였다. "워낙 하워드의 곡에 엄청난 영향을 받았기 때문에, 우린 그 분의 스타일과 톤을 그대로 유지하려고 노력했습니다. 우리의 DNA 속 어딘가에 〈알라딘〉이 있어요. 그 영화와 함께 성장했으니까요. 우리를 키운 영화고. 솔직하게 말하면, 우린 최대한 우리가 드러나지 않기를 바랐습니다. 그저 음악을 뒷받침하고, 우리가 자라면서 사랑했고 지금 우리가 이 일을 하도록 영감을 준 그 놀라운 영화를 기리고 싶었을 뿐이었어요."

배우들 역시 〈알라딘〉이 자신들과 마찬가지로 전 세계의 관객들에게도 강하게 반향을 불러일으킬 것이라고 느꼈다. 이 영화를 통해 모든 문화와 성별 그리고 모든 지역의 관객들은 영화로 보여지는 힘을 다시 한 번 느끼게 된다.

나심 페드라드(달리아 역)는 이렇게 말했다. "어릴 때 저는 이 애니메이션의 열렬한 팬이었어요. 그 시절 할리우드에는 중동 문화가 반영된 영화가 별로 많지 않았기 때문에, 이란계 미국인 소녀로서 그 영화를 바라보며 공감하는 것은 꽤나 강렬한 경험이었죠. 이 새로운 버전의 영화는 우리가 원작에서 사랑했던 부분을 모두 가져다가 현대로 옮겨놓은 것 같아요. 자스민은 굴복하지 않고 독립적이잖아요. 자신의 백성들과 교류하고 그들을 위해 옳은 일을 하고자 하는 리더고요. 〈알라딘〉의 세계는 색상과 질감이 풍부해서, 그 모든 것이 실사로 옮겨지는 장관을 보는 건 정말 멋진 일이었어요."

152쪽: 아그라바의 아름다운 궁전의 콘셉트 아트

〈알라딘〉은 시대를 초월한 러브 스토리로, 서로 사랑하기 위해서 같은 배경을 가져야만 하는 것은 아님을 우리에게 일깨워준다. 관객들은 주연 배우들의 사랑과 그들이 거주하는 다채로운 세계에 몰입할 수 있게 된다. 이제 아그라바는 실제 사람들이 있는 공간이 되었다. 제작 디자이너인 젬마 잭슨은 이렇게 말했다. "아름답고 멋진 사람들이 춤을 추고, 생활하고, 사랑하고, 눈물을 흘리는 새로운 장소이자, 원작 애니메이션이 언제나 떠오르는 곳이죠. 정말 열정적이고 아름다운 러브 스토리예요."

가이 리치가 처음으로 만든 이 뮤지컬 영화는 이야기를 빠르게 진행시키는 리치의 스타일과 디즈니의 마법과도 같은 세계가 만나 관객들을 열광하게 만드는, 아주 신나는 작품이다. 또한 연령과 배경에 상관없이 모든 관객들을 만족시킬 완벽한 영화기도 하다. 리치는 이렇게 말했다. "디즈니와의 미팅에서 첫 5분 동안 제가 만들어내고자 했었던 세계를 영화로 거의 만들어냈죠. 가족 모두와 함께 앉아 즐길 수 있는 영화를 만드는 건 재미난 일이에요."

영화가 완성된 후, 리치는 그가 만들어낸 영화와 제작진과 배우들이 만들어낸 세계를 자랑스럽게 여겼다. 그는 이렇게 말했다. "저는 관객의 입장에서 생각했어요. 기본적으로 나와 나의 가족을 위한 영화를 제작한다. 저는 이것을 작은 문제들을 해결하게 도와주는 이정표와 같은 북극성으로 삼았어요. 제가 감독의 입장에서 창의적이거나 현실적인 문제를 해결할 수 있다면 일이 아닌 즐거운 작업이 될 수 있을 것이고, 모두가 최종 결과물을 좋아한다면 제작진의 입장에서도 성공한 작업이 될 것이라는 확신이 듭니다."

왼쪽: 아름답고, 넓게 뻗어나간 아그라바

디즈니 알라딘 무비 아트북: THE ART AND MAKING OF 알라딘

1판 1쇄 펴냄 2019년 8월 27일
글 에밀리 젬러
소개 가이 리치

옮긴이 성세희
펴낸이 하진석
펴낸곳 ART NOUVEAU
주소 서울시 마포구 독막로3길 51
전화 02-518-3919
팩스 0505-318-3919
이메일 book@charmdol.com
신고번호 제2016-000164호 **신고일자** 2016년 6월 7일

ISBN 979-11-87824-81-7 03600

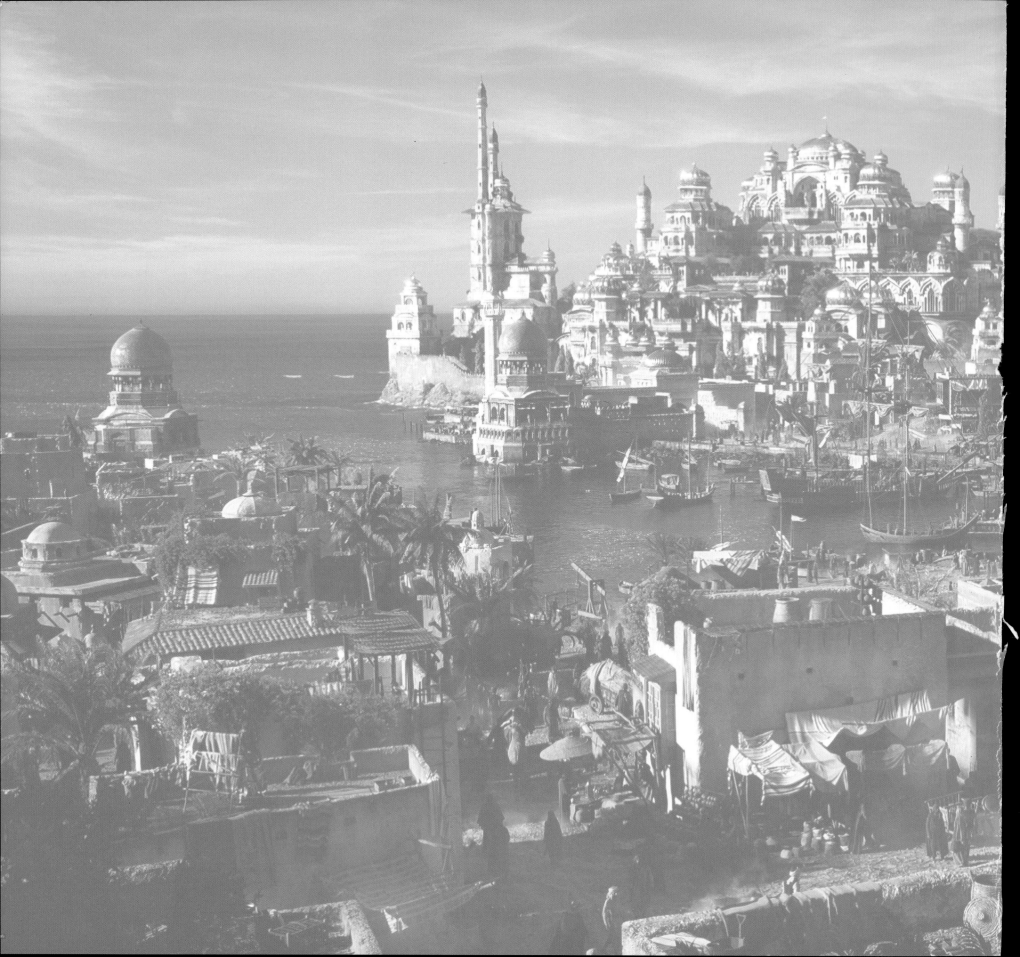